U0016693

Women at Work

她們的創作日常

Mason Currey

梅森・柯瑞——著 莊安祺——譯

Daily Rituals

獻給 Rebecca

習慣逐漸改變人生活的面貌，
就如光陰改變人的外貌；
只是自己並不知道。

—— 維吉尼亞‧吳爾芙，1929.4.13 日記

目次

歸隱和解脫

非比尋常的生活

細膩而深刻的計畫

逆水行舟

由憤怒到絕望，周而復始

導言

這是前作的續集，也是一種補償。2013年，我出版了《創作者的日常生活》（*Daily Rituals: How Great Minds Make Time, Find Inspiration, and Get to Work*），收集了小說家、詩人、畫家、作曲家、哲學家和其他受到心靈啟發的創作者的日常工作概況。我為那本書感到驕傲，也很高興看到它吸引了許多樂於一窺創意過程的人。他們樂於知道貝多芬每天精確地計算六十顆咖啡豆，用來沖泡早餐的咖啡，或舞蹈家喬治‧巴蘭欽（George Balanchine）在燙衣服時最有靈感，或瑪雅‧安傑盧（Maya Angelou）在「又小又簡陋」的旅館房間裡寫作，身邊放著字典、聖經、一副紙牌和一瓶雪利酒。但是我現在要承認，這本書有一個重大缺陷：在書中的一百六十一位人物中，只有二十七位是女性，比例不到十七％。

我怎麼會讓性別如此明顯失衡的這本書出版？我答不出來。我寫那本書時，抱持的念頭是概述過去幾百年來西方文化的「偉大心靈」，而我認為它的成功在於把高高在上的知名人物和他們平凡的日常習慣並置。可惜的是，把重心放在西洋文學、繪畫和古典音樂最著名的人物時，會

產生的副作用是：他們絕大多數都是男性。我未能更盡心地尋找更多女性的故事，顯示了我缺乏想像力，這是我真心感到遺憾之處。

　　因此，本書是糾正那種性別失衡的遲來努力，但也是為了更進一步滿足我對原書的雄心。我希望能藉著它，不僅僅是收集一些賣弄知識的瑣事，還要達到更多目的；對於有創意計畫，卻騰不出時間，或者難以經常保持適當創作心境的讀者，我希望本書能真正發揮作用。身為作者，我經常會碰到這些情況，因此我總渴望知道其他人在最基本的層面是如何做到的。他們每天都寫作、繪畫或作曲嗎？果真如此，他們工作多長時間，由什麼時間開始？包括週末嗎？他們怎麼能一邊創作，同時又賺錢維生，有充足的睡眠，還能照顧其他人？即使他們能夠安排以上的一切——包括時間、地點以及持續多長的時間，又怎能面對更難以掌握的自信和自律危機？

　　這些都是我想要透過第一本《創作者的日常生活》的精簡介紹，得以輾轉解決的問題。只是前作內容過度著重功成名就的男性，其問題在於，他們面臨的障礙經常會因為忠實的妻子、雇用的僕人、大量的遺產，以及幾個世紀以來的特權緩和。對於當代讀者，這削弱了他們作為典範的用處。很多時候，偉大心靈的日常作息似乎有些美好到

出奇的地步，能夠按部就班把時間分配在工作、散步和小
憩，不受諸如賺錢維生、準備餐點或與親人共度時光這些
俗務的紛擾。

相較之下，把重點轉移到女性身上，則會看到挫折與
妥協這些截然不同的新景況。誠然，本書所寫的許多女性
都來自優渥的背景，並非人人都得在日常生活中不斷克服
障礙 —— 但是其中很多人還是得這樣做。書中所寫到的大
多數都是在忽略或排拒女性創作的社會中長大的，許多人
的父母或配偶強烈反對她們努力把表現自我置於傳統賢妻
良母和家庭主婦的角色之上。書中的許多人物都有子女，
她們在平衡家人的需求與自己的雄心壯志之間，面臨艱難
的選擇。她們所有的人都面臨觀眾和各自專業把關者的性
別歧視，其中包括編輯、出版商、策展人、評論家、贊助
人，以及其他引領時尚的人士，這些人無論如何就是覺得
男性的作品比較出色；甚至都還沒有考量到女性藝術家內
心的障礙，她們要強迫世界為她們和她們的成就騰出空
間，隨之而來的種種憤怒、罪惡感，和怨恨。

當然，我知道區分「女性藝術家」與僅僅只是「藝
術家」之間的危險（而且在一本由男性寫的書中，這危險
更甚！）。本書所介紹的許多女性對於人們把自己的成就
和性別連在一起早已習以為常，但沒有一個人喜歡如此。

正如畫家葛莉絲·哈蒂根接受採訪時說的：「我從沒有意識到自己是女性藝術家，我痛恨被稱為女性藝術家。我是藝術家。」不論有沒有用，我都竭力以對待前書男性（和女性）同樣的方式，描寫本書中的藝術家，引用信件、日記、訪談和二手資料等內容，組合出她們如何完成日常工作的概要。

話雖如此，但本書與前書之間依舊有一些關鍵的差異。在前書中，我只列出可以說明創作者典型工作日完整摘要的概略；而在本書中，我讓自己有更多的空間，描寫沒有遵從固定時間表工作的藝術家，她們或許是因為負擔不起那種奢侈，或許是因為不想這樣做。另外，我假設讀者可能並不熟悉書中所描寫的許多對象，她們在各自的領域中，雖然是舉足輕重的人物，但對一般人而言，卻未必眾所周知。因此我花了更多的篇幅勾勒她們的一生，描述她們事業生涯中的工作日程。

本書也更關注書中人物的家庭互動。對書中許多藝術家而言，子女是剝奪她們工作時間的主要對象（依賴心強或頑固的配偶緊追在後，名列第二），因此本書說明了她們如何設法兼顧創作和家庭的煩憂和義務 —— 不論是藉由狂熱的工作道德、巧妙地分配時間、策略性地忽略某些職責，或者以上這些作法的組合，這對於描繪她們工作的日

常現實至關重要。先前提到，我努力讓本書內容與試圖解決創作與日常作息衝突的當代讀者更有關聯，這也是作法之一。我盡可能準確捕捉這些女性面臨的日常障礙，而如果她們能夠凌駕這些障礙，我也盡力說明她們實際上是如何辦到的。

我並不是要暗示作為藝術家是毫無樂趣的痛苦折磨。即使為創作的工作騰出空間需要巧思和犧牲，但工作本身就往往教人樂在其中，恢復活力。在這些篇幅中，我試圖正確描寫這種雙重性 —— 也就是蘇珊・桑塔格所說的，協調「生活與工作」這種不可能完成的任務，以及同樣不可能的，放棄這樣的努力。

在編寫材料時，我一直自問的是，柯蕾特曾經在談到喬治・桑（George Sand）時所提出的同一個問題：「她究竟是怎麼辦到的？」下面就是一百四十三次嘗試回答的答案。

關於順序

　　我分別寫出這些創作者的介紹，然後思索該如何排列它們的順序。最常見的安排法（按時間順序、字母順序，或主題排列）各有各的缺點。最後，我決定把各條目分成十三個寬鬆的章節，把我認為能夠以某種方式彼此呼應的條目歸為一組，但卻（我希望）不會太明顯或太直接、太表面。我也試圖以由先至後充滿樂趣的閱讀方式分配條目，但我希望讀者也能隨手翻閱，或多或少地隨意閱讀，這是我所縱容，甚至鼓勵的閱讀方式。

稀奇古怪

奧克塔維亞‧巴特勒
╱ Octavia Butler, 1947-2006 ╱

　　十二歲的巴特勒在電視上看到1954年的電影《火星女魔》（*Devil Girl from Mars*）後，就開始寫科幻小說。這位在加州出生的作家多年後回憶說：「在看這部電影時，我得到了一連串的啟發。當時我的第一個反應是『老天爺，我可以寫出比這更精彩的故事。』接著我又想：『天呀，任何人都可以寫比這更精彩的故事。』我的第三個念頭才是關鍵：『有人因為寫了那篇爛故事而獲得報酬。』於是我開始寫作。一年後，我忙著拿爛小說向無辜的雜誌投稿。」大學畢業後，巴特勒做了一連串「無足輕重的可怕工作」，包括當洗碗工、電話推銷員、倉庫工人和洋芋片品管員，同時繼續在清晨寫作。她說：「我覺得自己就像是一隻動物，為了生存而生存，只求勉強存活。但只要寫作，我就感到自己活著是為了做某件事，我確實在乎的事。」到1976年，她終於出版了第一本小說《傳心術大師》（*Patternmaster*），接下來四年，她每年出版一本小說，包括她最著名的作品，1979年的《血緣鏈繫》（*Kindred*），此後她得以只靠寫作維生。

　　在巴特勒成為國際知名作家後，常有人請她為年輕作

家提供建議。她總是說，最重要的是不管你想不想，都要每天寫。「去它的靈感。」她說。巴特勒還建議，有抱負的作家應該「看看半打作家的生活，看看他們做什麼。」

> 那並不是指要你做他們任何一人所做的事，而是你會由他們所做的事中學習。他們已經掌握到自己做事的方法，已經發現什麼方法對他們有效。比如我在凌晨三、四點之間起床，因為那是最適合我寫作的時間。我之所以發現這一點純屬偶然，因為以往我為別人工作，白天沒有時間寫作。我做的是勞力活，大部分是辛苦的體力勞動，所以晚上回家時已經太疲累。我也太在意旁人，我發現與其他人長久共處後，我的寫作情況就不太理想。在與其他人共處和寫作之間，我必須找時間睡一下，才能一大早起床。我通常會在凌晨兩點起床，這雖然太早，但是我雄心勃勃，我會一直寫到必須準備上班為止。

隨著年齡的增長，巴特勒的日程放鬆了一點。根據《西雅圖時報》2002 年的報導，她的日常作息是「清晨五點半至六點半之間醒來，整理家園內外，上午九點坐在電腦前寫作」。她自認為寫作很慢，工作的大半時間裡都

在「讀書，或者坐著發呆，或者聽有聲書、音樂或其他東西，接著突然間我就文思泉湧。」這意味著她有很多時間都是獨處，而這也很適合這位「自在地孤僻」的作家。巴特勒1998年說：「如果我大部分時間都可以獨自一人，就最享受人群。我以前一直為此而擔心，因為我的家人擔心這點。但我終於明白：我就是這樣，就這麼簡單。我們都有一些怪異之處，而這就是我古怪的地方。」

草間彌生
/ Yayoi Kusama, 1929- /

「我每天都在與痛苦、焦慮和恐懼戰鬥，我發現緩解病情唯一的方法，就是不斷創造藝術。」日本概念藝術家草間彌生在她2011年出版的自傳《無限的網》（*Infinity Net*）中寫道。草間彌生自幼就受到幻視和幻聽的困擾，1977年她自行住進東京精神療養院迄今。她在療養院對街打造了一間工作室，每天都去工作。她在自傳中描述她的日常生活：

醫院生活作息時間固定。我每天晚上九點就寢，第二

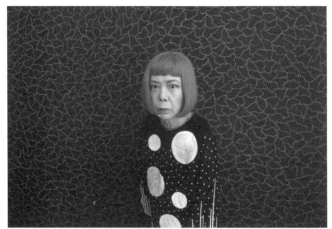

天早上七點起床驗血。每天早上十點鐘，我就前往工
作室，工作到晚上六、七點。晚上的時間我用來寫
作。最近我能夠專注於工作，因此自從我搬到東京以
來，就非常多產。

確實，這二十年來，國際藝壇再度發現草間彌生之
後，她不得不聘用一小群助理協助她，讓她的作品量趕上
需求，因此這位藝術家如今比以往任何時候都更努力創
作。她在2014年說道：「每天我都藉著創作來創造新世
界。我一早就起床工作，熬夜到深夜，有時候直到凌晨三
點。我為我的人生而戰，不作任何休息。」

伊莉莎白・畢夏普
／ Elizabeth Bishop, 1911-1979 ／

「有些日子我成天只顧寫作，接著卻有好幾個月，我什麼都不寫。」這位美國詩人 1978 年如是說。畢夏普的朋友，同為詩人的法蘭克・畢達特（Frank Bidart）也證實：「她確實（據我所知）每天寫作，或者以任何規律的方式寫作……在她有靈感時，她會竭盡所能地醞釀它，但是接著卻可能放下未完成的部分，任它在那裡等待很長的一段時間。」例如她的詩〈麋鹿〉（The Moose），在開始創作到完成之間，歷時二十年。

畢夏普常為自己作品的產量少而內疚 ── 她一生只發表了約一百首詩，她希望自己能多寫一點。1950 年代初，她有一陣子曾服用興奮劑，試圖加速這個過程。當時她剛由美國遷到巴西，與她的同性戀人建築師羅塔・德・馬賽多・索萊斯（Lota de Macedo Soares）同住。但在新家安頓之後，她的慢性哮喘變得更加嚴重，不得不服用可體松控制，她發現這種藥的副作用對作家很有用 ── 它使人失眠，並因創作而感到興奮，這對她的詩作和她當時準備動手寫的短篇故事有利。她告訴密友兼知己詩人羅伯特・洛威爾（Robert Lowell）說：「一開始嘗試它，效果實在太

妙了。」

你可以整晚熬夜打字，第二天感覺很棒。我一週就寫
了兩個故事。減藥也還好，只要處理得當，但有一次
我整天都無緣無故流淚。這回我希望它能幫我把最後
一首難以完成的詩交給米夫林（H. Mifflin，她的出版
商）……你不妨試試。它似乎對所有的事都適用。

只是藥物帶來的幸福感很短暫 —— 畢夏普很快就擔心
它對她情緒的影響，因此停止服用。久而久之，她似乎接
受了自己躊躇不前、緩步進行的寫作風格。她喜歡引用法
國詩人保羅·瓦樂希（Paul Valéry）的話：「詩永遠不會結
束，只會遭到遺棄。」

碧娜·鮑許
／ Pina Bausch, 1940-2009 ／

這位德國編舞家把如夢似幻的舞步、精心製作的舞
台布景、戲劇性的台詞，以及片段的對話融入影響深遠的
「舞蹈劇場」中，擴展了現代舞的可能性。由1970年代後

期開始,她就以問答的過程來發展自己的作品,並以此聞名。她以舞者的記憶和日常生活作為新作的基礎。一位長期和她合作的舞者說明道:「碧娜總是提出問題。有時只是一個字或一個句子。每一位舞者都要花時間思考,然後起身把自己的答案展示給碧娜看,無論是用舞蹈、言語、獨自一人,或者與搭檔一起,或是與所有人一起使用道具,任何一種作法都可以。碧娜觀看這一切,記下筆記,並且思考。」對鮑許而言,這些問題是讓她得到無法自行獲取想法的方式。她曾說:「『問題』讓我們非常謹慎地處理一個主題。這是非常開放但也非常精確的工作方式。它引導我接觸到許多光憑我自己想不到的事物。」她一直在尋覓她無法輕易定義的事物,她說:「我並不是要找自己腦海中確切的事物,而是要找出正確的圖像。雖然我難以用言詞形容它,但只要得到它,我馬上就會知道。」

在局外人眼裡,看她工作可能令人膽寒。鮑許的伴侶羅納德・凱(Ronald Kay)2002 年告訴英國《衛報》(*The Guardian*)說:「她經歷十分巨大的痛苦,回到家時就像已燃盡的灰燼一樣。我學會站在遠處,保持距離。完全置身其外是我能幫得上忙的唯一方法。」凱接著描述了鮑許在排練新表演時的工作時間表:

她由上午十點開始到排練室排演，直到夜裡才結束工作。她大約晚上十點回到家，我們吃晚餐，然後她又坐在那裡，直到深夜兩三點鐘，思索整個作品的內容，可以保存哪些部分，精華是什麼。接著她在七點起床，有時甚至更早，以便準備。她總是設法保持同樣的強度。

鮑許自己也難以解釋這種強度的來源。在構思新作之時，她立即的反應比較像是絕望而非熱情。她說：「沒有計畫、沒有劇本、沒有音樂，也沒有布景。」

但卻已訂了首演的日期，沒剩多少時間。於是我想道：創作新作品一點樂趣也沒有，每一次都是折磨，我再也不要做了。為什麼我還在做它？經過這麼多年，我還是沒學到教訓。每一件作品，我都得要從頭開始。這很困難。我總覺得自己永遠都無法達到我想要實現的目標。但每一次首演剛完，我就已經制定了下一個作品的新計畫。這種力量來自何處？是的，紀律很重要。你就是要持續努力，突然之間就會靈光一現──非常小的事物。我不知道它會往哪裡去，但那就像有人開了燈。你有了繼續努力的勇氣，並且再度

感到興奮。或者有人做了很美的事物，讓你有力量繼續努力 —— 而且充滿渴望。它來自內心。

瑪麗莎
/ Marisol, 1930-2016 /

瑪麗莎‧艾斯科巴（María Sol Escobar）出生於委內瑞拉一個富裕之家，她在巴黎和卡拉卡斯（Caracas）長大，在洛杉磯上高中，並在巴黎和紐約學習藝術。起先她從事繪畫，但到了1953年，她開始製作雕像，她說這是「為了叛逆。一切都如此嚴肅，我感到自己非常悲哀，我所遇到的人都很沮喪。因此我開始做一些有趣的事，讓自己快樂一點，結果奏效了。我相信每一個人都會喜歡我的作品，因為我在創作中得到很多樂趣。他們確實如此。」她很快就為自己取名為瑪麗莎，到1960年代中期，她已成為紐約藝壇的明星，以詼諧地融合流行和民俗藝術，以及自己在公眾面前的神秘面貌而聞名。安迪‧沃荷（Andy Warhol）稱她為：「首位獨具魅力的女藝術家，」她在他的電影《親吻》（*The Kiss*）和《十三位最美麗的女人》（*13 Most Beautiful Women*）中演出。就像沃荷一樣，瑪麗莎擅長遊

走在天真和深沉之間的簡潔界線。1964年她接受採訪時說：「我自己並不多想，但在我不思考時，形形色色的事物都會自然降臨。」

《紐約時報》的記者在1965年描寫了這位藝術家的日常生活。瑪麗莎的一天大約由中午開始，她在那時起床，吃她例常的火腿蛋早餐，接著由位於紐約曼哈頓區默里山（Murray Hill）的公寓前往下百老匯大道的閣樓工作室，一路上不斷停步購買材料，比如釘子、膠水、椅子腿、做木桶的木板、伐木場送來的松木板，同時還要注意可以添加她心愛「道具」收藏的寶貝，由極小的陽傘到標本師傅製作的狗頭。她說：「我用電話簿作研究。」走進長九十呎寬二十五呎的工作室後，瑪麗莎就開始用木工、雕刻和電動工具，又鋸又錘又鑿又磨，打造她的雕塑作品。她一直工作到晚上，大半的夜晚都會赴上城參加畫廊開幕或聚會，通常都由沃荷作陪。她很晚才吃晚餐，之後通常又回去工作。「她的紀律像鐵打的一樣。」畫家露絲·克里格曼（Ruth Kligman）說：「有時候我凌晨二點經過她的工作室，看到她依舊在那裡忙碌。」

在開幕活動和聚會上，瑪麗莎以沉默寡言而惡名昭彰。許多朋友和熟人都說，他們常與這位藝術家相處數小時，她卻一言不發。藝評家約翰·格魯恩（John Gruen）

說：「瑪麗莎安靜時，可以坐在椅子上一連幾小時都不動。」格魯恩在描述1950年代紐約藝壇的回憶錄中，提到瑪麗莎和其他許多藝術家、音樂家在長島參加一場戶外野餐的情況：

> 瑪麗莎靜坐聆聽餐桌上的熱鬧對話，有如雕像一樣安靜，至少兩個小時完全靜止不動地坐著。這當中，我轉頭看她，令我吃驚的是，一隻蜘蛛在她裸露的上臂、軀幹和腋窩形成的三角形中織了一個完整的網。我跟瑪麗莎（以及其他同伴）說時，她只是沉著地瞥了一眼蜘蛛和牠的網說：「我在委內瑞拉也曾發生同樣的情況。這不是什麼新鮮事，我習慣了。」

儘管這種極端的沉默似乎是刻意的表現，但瑪麗莎的朋友卻發誓她的本性就是如此。1965年，一位朋友為她向《紐約時報》辯護：「第一，她真的很害羞。第二，她知道大部分人都沒什麼話可說，那麼她為什麼要投入比必要還多的精力呢？她把力氣省下來，用在工作上。如果她真的說了話，也都是直接了當，一語中的。她讓事物位於它們該有的位置。」

就瑪麗莎而言，她表示自己不了解 —— 或者不關心

人們對她公眾形象的關注。她在1970年代說：「我不覺得自己是奇人。我把大部分的時間都花在工作室裡。」至於她不斷參加聚會的那些年代，她說，她去那裡是為了「放鬆」，「因為整天都保持這麼深沉，實在令人沮喪。」

妮娜・西蒙
／ Nina Simone, 1933-2003 ／

西蒙在自傳《我對你施了魔咒》（*I Put a Spell on You*）中，把她最佳的表演比喻為她在巴塞隆納所見的鬥牛，一種令人震驚的暴力表演，觸動了觀眾內心深處，讓他們覺得自己脫胎換骨。這位歌手和鋼琴家覺得自己在舞台上扮演的角色與鬥牛士相似，她寫道：「人們之所以來看我表演，是因為他們知道我已靠近邊緣，有朝一日可能就會失敗。」

但是讓觀眾體驗到深刻的事物也是技巧的問題，西蒙藉著多年的巡迴表演，磨練了自己的方法：

要向觀眾施咒，我會先用一首歌開始，營造特定的情緒，然後把這股情緒帶入下一首歌，再延續到第三

首，直到我創造出某種感覺的高潮，他們就會被催眠。我會停下來檢查，什麼也不做，我會聽到絕對的沉默：我掌握了他們。這一直都是個不尋常的時刻，就彷彿在哪裡有個電源，我們全部的人都插上了電，觀眾越多，這就越容易 ── 好像每個人都獲得了一定量的電力。當我由夜總會搬到更大的演唱廳時，我學會為自己做充分的準備：我會在表演當天的下午去空蕩蕩的大廳，四處走動，看看人們坐在哪裡，前排的人離我有多近，後面的人又離我有多遠，座位是靠得較近或較遠，舞台有多大，燈光位置如何，麥克風會放在哪裡……因此當我上台時，我很清楚自己在做什麼。

在重要的音樂會開始之前，西蒙會一口氣獨自練習數小時，有時她彈琴時間太長，因此手臂「會僵硬得動彈不得」。她要確定自己的樂團也像她一樣嚴謹準備；她與他們一起排練節目的每一個細節，並盡量請來能夠理解她、體會她嘗試創造特殊經驗的樂手，與她合作。在演唱會當晚，西蒙會等到最後一分鐘，才把確定的演奏單交給樂團，有時甚至是在他們走上舞台之時；在選擇歌曲之前，她盡可能沉浸在觀眾和場地的氣氛之中。她一站上舞台，

就會對聽眾「極端敏感」，但同時她也試著為自己一人演奏，並吸引聽眾體會她的感受。即使做了所有的準備工作，西蒙也無法預測她的演出何時會由扎實專業的表演一躍而為奇特卻崇高的體驗。她寫道：「無論燈光下發生的是什麼，它主要都來自上帝，而我只是祂繼續前進路上的一個處所。」

黛安・阿布絲

／ Diane Arbus, 1923-1971 ／

阿布絲說，照片「是關於秘密的秘密。」而她喜愛秘密。她曾說：「我可以找出任何東西。」她之所以從事攝影，部分原因是她認為攝影是「很頑皮的事」，而且「非常任性」。在阿布絲整個職業生涯中，幾乎都是接受《哈潑時尚》（*Harper's Bazaar*）、《老爺》（*Esquire*），和《紐約》雜誌的委託，專門拍攝人像。其他屬於她自己的時間，則徜徉公園、馬戲團、怪胎秀、天體營、社交舞會、換妻派對和精神病機構以尋覓新主題。她最喜歡拍攝格格不入和無法適應環境的人，尤其是較纖細微妙的類別。她覺得披頭族和嬉皮士無趣，而偏愛難以自制、略微失衡的

人，她很興奮能讓他們向相機展現內在的自我。

　　為了達到這樣的結果，阿布絲玩的是等待的遊戲。在阿布絲到達拍攝地點（通常是拍攝對象的家裡）時，她會表現得含蓄保守，說話溫柔，態度友善，一點都不專橫或苛刻。她會溫和地要求拍攝對象四處活動，直到他們做出她喜歡的姿勢為止。然後阿布絲會要求他們維持同一姿勢十五或二十分鐘，對任何人來說，要他們只擺一個姿勢，這都是很長的時間，尤其阿布絲通常的拍攝對象是非專業的模特兒。最後，阿布絲允許他們稍作休息，不過接著又要求他們再保持同樣的姿勢十五分鐘。她這樣做一連數小時，遠遠超出拍攝對象的預期，也遠遠超出大多數人在鏡頭前保持姿勢的能力。1960 年代中期與阿布絲一起為《哈潑時尚》工作的攝影師黛博拉・特伯維爾（Deborah Turbeville）說：「她會設法使人們疲憊。他們站在那裡，神情十分憔悴。」（特伯維爾和她的助理有時會偷偷地由阿布絲的相機中取走底片，以便早一點結束拍攝。）但阿布絲必須拖延拍攝，一方面是因為她希望拍攝對象放下防備心，一方面也因為她希望與他們建立特殊的聯繫。特伯維爾說：「這是耐力的過程，她試著讓自己興奮，然後由（拍攝對象）那裡得到回應。她會問他們問題，她會透露一些關於自己的訊息，希望這些人能做出反應，然後她再

由此開始，與他們越來越親密，直到她擊出全壘打。」

這就類似於阿布絲在性活動中追求的那種能量。即使以性革命的標準來看，她的性生活也算是異常活躍。阿布絲經常和攝影對象上床，她告訴閨蜜說，她一生中從未拒絕任何要求和她上床的人。傳記作家阿瑟・盧博（Arthur Lubow）說，阿布絲在1960年代後期開始看精神科醫師時，曾「描述自己上街找陌生人，向他們提出性行為的要求。她談到自己回應換妻雜誌上的廣告，與外觀缺乏吸引力的夫婦上床。她講述了在灰狗巴士和狂歡派對上發生的性冒險，也詳細敘述了與水手、婦女、裸體主義者……發生性行為的情節。最令人震驚的是，她毫不在乎地說，每當她的兄弟霍華德來紐約時，她就和他上床。」

治療師聽得心驚肉跳，但阿布絲卻一直無法解釋自己在藝術或生活上的衝動，而且她也並不想嘗試解釋。她曾經說：「我攝影，但我甚至無法真正明白這樣做的原因，我不知道還有什麼其他事可做。其實它後來變成：我拍得越多，能拍的就越多。」她最接近澄清自己藝術動機的說法，是在回答關於她如何選擇拍攝對象的問題時，她說：「我拍嚙咬我心的事物。」

牡蠣和香檳

露易絲・納佛森
／ Louise Nevelson, 1899-1988 ／

　　這位在俄國出生的美籍雕塑家具有所有多產藝術家常見的特徵：強烈的衝勁、大量的體力，以及向舉世證明自己價值的強烈欲望。不過她說：「我多產的另一個原因，是因為我知道如何利用時間。」納佛森在自傳中描述了她的日常生活：

　　我早上六點起床。我穿棉質衣服，因為這樣我就可以穿著它們睡覺，也可以穿著它們工作，我不想浪費時間。我到工作室時，通常都會把一整天塞得滿滿的。而且經常，可以說總是（我認為我的身體很強壯），我總是工作到精疲力竭。面對創作，我總是耗盡體力。完成工作後，如果我累了，就進來睡覺、吃點東西……

　　有時候我可以工作兩三天而不睡覺，也無心品嚐食物，因為……一罐沙丁魚和一杯茶，以及一片不太新鮮的麵包，對我來說已經非常好了。你知道，我不在乎食物，飲食也很少變化。我曾讀到丹麥小說家伊莎・丹尼森晚年時只吃牡蠣喝香檳，這是多麼明智的

作法，可以讓人擺脫無意義的決定。

納佛森是在1976年提到這段話，當時她已七十七歲，躋身舉世最著名的藝術家之林。不過在到達這個巔峰之前，她已經默默耕耘了數十年。她十八歲那年嫁錯了人，次年又意外懷孕，影響了她早期的雄心。納佛森花了十多年的時間才擺脫了那段婚姻，並在紐約確立了自己獨立藝術家的地位。即使在那之後，也有二十五年的時間，她的作品雖然四處展示，卻一直沒有賣出任何一幅。直到她四十二歲，才首次舉行個展，而且一直等到她的作品被收入1958年紐約現代藝術博物館（Museum of Modern Art，MoMA）的展出，才獲得重大突破，此時納佛森已將近六十歲。

在此之前，這位藝術家一直靠家人定期接濟，以及她諸多情人偶爾致贈的禮物維生（她從來沒有正式的工作）。她的兄弟在緬因州開了一家業務鼎盛的旅館，對她特別支持。多年來，他每月給納佛森一筆津貼。1945年，他又在曼哈頓的東三十街為她買了一戶四層樓的聯排住宅。那時，納佛森的兒子已經長大離家，上了商船（並且也開始定期寄支票給母親）。接下來十年，納佛森經過大量的實驗，風格終於成熟。多年來她一直是用回收木材製

作中小型雕塑，如今她開始打造大塊的單色調雕刻木牆，基本上就等於是開發了環境雕塑的領域。她後來告訴朋友愛德華·阿爾比（Edward Albee）說，在她「豎起木板」時，終於找到了自己作為雕塑家的真實身分。

納佛森對自己的新作品充滿信心，因此越來越多產，每年大約製作六十件雕塑。到1950年代後期，她家裡已裝滿了約九百座雕塑。幾十年後，《紐約時報》藝評家希爾頓·克萊默（Hilton Kramer）回想大約在那段期間造訪納佛森家的情況：

> 不論是誰，在畫廊、博物館或其他藝術家的工作室中，都不會碰到訪客在這間奇特房屋的經歷。它當然與任何人曾見過或想像過的事物都不一樣。屋內空空如也──不僅沒有家具和日常生活舒適的擺設，而且許多平凡的必需品也付之闕如，使人的注意力不得不投注在遍布每一個空間、占據每一堵牆，令人立即目眩神移的雕塑上。房間的分隔似乎被無止境的雕塑環境消融了。一踏上樓梯，樓梯間的牆壁就把訪客圍在同樣無盡的景象中，甚至連浴室都擺脫不了它的影響。我不禁疑惑，在這棟房子裡，究竟該在哪兒洗澡？因為就連浴缸也放滿了雕塑。

　　納佛森大器晚成，人們說她很享受自己遲來的美譽。大約1958年，也就是她的作品在MoMA展覽之時，她開始穿著大膽的服裝，這後來成了她的招牌。她戴著由貂毛製成的濃密睫毛，包著精心製作的頭巾，穿上飄逸的衣裙，戴上炫目的珠寶。但她大部分的時間仍然都花在工作室裡。經過悲慘的第一次婚姻後，她發誓永遠不再婚 ——「婚姻要花很多力氣，而且並不那麼有趣」，這是她對婚姻的感想。儘管她有很多情人，還有眾多的朋友和仰慕者，但她還是和他們保持距離。正如阿爾比說的：「我想我就像其他人一樣，在我的納佛森盒子中，被關在自己的隔間裡。」

　　隨著納佛森的年齡增長，她更專注於自己的工作，畢竟這是她生命中唯一持續不斷的動力。她說：「我喜歡工作，一直都喜歡。我認為在其中有一股像能量－創意之類的事物湧現……我在工作室裡如魚得水，我的工作室是唯一一切都順利的場所。」

伊莎・丹尼森
／ Isak Dinesen, 1885-1962 ／

伊莎原名凱倫・丹尼森（Karen Dinesen），生於哥本哈根，於1914年與身為瑞典貴族的堂弟結婚後，成了白列森男爵夫人（Baroness Blixen）。他們倆訂婚後不久就赴肯亞定居，打算經營咖啡種植園，但到頭來婚姻和種植園雙雙失敗。丹尼森於1931年回到丹麥，已破產的她漫無人生目標，只好搬去與母親同住。她的一生原本很可能到此為止，但她想到了新的事業。她後來回憶道：「在非洲的最後幾個月裡，在我明白自己無法繼續維持農場營運之後，開始在夜晚寫作，擺脫白天已憂心逾百次的事務，踏上新的軌道。」她還在肯亞時已寫完了兩個故事，也就是她處女作《七個哥德故事》（*Seven Gothic Tales*）的前兩個故事，這本書於1934年以筆名伊莎・丹尼森出版，意想不到地成了暢銷書。接著她推出《遠離非洲》（*Out of Africa*），這是她在肯亞十七年的經典回憶錄，讓她一躍成為國際文壇名人。

不幸的是，正當丹尼森的寫作生涯起飛之際，她的健康卻惡化了。她花心的丈夫婚後把梅毒傳染給她，這種疾病使她終生痛苦不堪，造成她平衡能力受損、行走困難、

因潰瘍而厭食，以及腹部絞痛，嚴重到有時他們只能讓她
躺在地板上，「像動物般號叫」。〔丹尼森的秘書克拉拉・
史文森（Clara Svendsen）說：「就像她要獨力對抗山崩一
樣。」〕丹尼森的寫作習慣隨著她的健康狀況而變化。傳
記作家朱迪思・瑟曼（Judith Thurman）寫道：「她四、
五十歲時，在情況惡劣的日子之後，會有較長一段健康和
活力的時期，這時，在早上坐下來寫作前她可以騎著舊自
行車去拜訪鄰居，在峽灣裡游泳。但是隨著年紀增長，疾
病削弱了她工作、進食、專心，甚至坐直的能力。她大
部分晚期的作品都是躺在地板或床上口述，讓史文森筆
記。」

　　丹尼森晚年曾說
自己以牡蠣和香檳為
食，這話傳誦一時，
但正如瑟曼所寫的，
「讓她獲得她所需要
高度活力」的，其實
是安非他命，「到她
人生晚期，只要在需
要活力的重要時刻，
她就會毫無顧忌地服

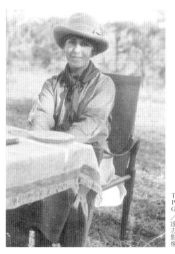

TPG／達志影像

用它們。」這雖然加速了她的死亡，但丹尼森下定決心，要盡可能把生命發揮得淋漓盡致 —— 並把她的經驗化為寫作，直到她生命的盡頭。她對朋友說：「我承諾把靈魂交給魔鬼，而他答應我所要經歷的一切都會變成故事作為回報。」

約瑟芬・貝克
╱ Josephine Baker, 1906-1975 ╱

「我非得成功不可。」這位在美國出生，後來歸化法國的舞蹈家兼歌手曾寫道：「我永遠不會停止嘗試，永遠不會。小提琴家有琴，畫家有調色板，但我只有我自己。我就是我必須照顧的工具，就像爵士樂手西德尼・貝切特（Sidney Bechet）照顧他的黑管一樣。」貝克每天早晨花三十分鐘用半個檸檬搓揉皮膚，希望能美白 —— 這是她執著終生的習慣。她也花同樣長的時間準備一種特別的護髮膏，敷在頭髮上。但是她並不在乎自己的飲食，也沒有任何特別的運動計畫，至少在她事業生涯之初，每天得跳舞十個多小時之時，沒有特定的運動之道。1920 年代貝克在巴黎時，每天晚上都由女神遊樂廳（Folies Bergères）開始

跳舞，然後再到其他夜總會表演，直到黎明，才「穿過準備起床工作的陰鬱巴黎 —— 窮人的巴黎」回家，「倒在床上，依偎著愛犬入睡，直到下午四點，女佣才喚醒我。」

貝克並不是天天都能睡到這麼晚。她大半生都受噩夢和失眠困擾，常常在清晨五點半就打電話給朋友，即使她大半夜都熬夜，依然頭腦清醒，準備要和朋友長聊。有朋友說：「她神采奕奕的秘密就是小憩。有很多次，她（當面）和我說話，才說到一半，卻突然睡著。接著一個半小時後，她又會突然醒來，好像什麼事也沒發生一樣，繼續談同一個話題。」

但是貝克長期缺乏睡眠，再加上生活日夜顛倒和勃勃野心，的確造成負面的影響。這位舞者很容易暴怒和煩躁，有員工回憶說：「她隨時都處於危機狀態，我永遠不知道是什麼引發的。有時她每天都會發生一次危機；有時每天兩次或每週只有一次。有時一個危機會持續一週。它們就像癲癇發作一樣控制她。」貝克的第一任丈夫證實，她根本不知道怎麼放鬆自己。他寫道：「朋友經常邀我們到他們的莊園去度過平靜的一天，約瑟芬雖然會禮貌地接受，但到最後關頭卻會找個理由推掉。她總是有其他想做或想看的事。我會開她的玩笑：『約瑟芬，把你的發動機關掉。』但是不可能，她就是無法放慢腳步。」

莉蓮·海爾曼
/ Lillian Hellman, 1905-1984 /

海爾曼二十多歲時開始創作戲劇，一躍而為美國頂尖的劇作家，而且接下來二十五年也一直維持地位不輟。她的第一個劇本是齣喜劇，但從未搬上舞台。她的第二齣戲《兒童時光》（*The Children's Hour*）於1934年開始演出，立即造成轟動，首輪演出就為這位二十九歲的劇作家帶來十二萬五千美元的酬勞，並與好萊塢簽下五萬美元的合約，編寫該劇電影版的劇本。由那時起一直到1960年代初，海爾曼幾乎每隔一年就製作一部新劇。在寫劇本期間，她也擔任電影編劇。不過這位生於紐奧良的劇作家一直對自己的成功感到不安，1939年她寫出第二個暢銷劇本《小狐狸》（*The Little Foxes*）之後，就逃離紐約，前往紐約北方約一個半小時車程、占地一百三十英畝的哈德斯克拉柏農場（Hardscrabble Farm）。海爾曼在那裡（大半的時間）不再喝酒，她與作家達許·漢密特（Dashiell Hammett）的關係也由爭吵不斷的戀愛關係化為自在的友誼（大部分），兩位作家共享一個家庭住所，但占用不同的臥室，並且各自獨立招待自己的朋友和情人。

這樣的安排雖然並不容易，但卻能夠持久。漢密特後

來不再寫作 —— 他在1934年發表了成功的小說《瘦子》（*The Thin Man*）之後，再也沒有出過書，但海爾曼卻全力投入創作。她在農場上發揮無窮的精力，每天寫作數小時，同時照顧農場中的大小事務。她雇了兩個女傭、一名廚師、一名全職農場工人和幾名季節性農場幫手。她開闢菜園、養雞賣蛋，在八英畝的湖中游泳和釣魚，飼養貴賓犬，並接待很多朋友長住 —— 儘管她認為她的賓客大部分時間都會自娛。海爾曼在1941年對記者說：「我的朋友來此都各以自己的方式自娛，大部分都在閱讀。我們在用餐時見面。我雖然寫作，但依然會留下充裕的用餐時間；我早上工作約三個小時，下午工作兩三個小時，然後再從晚上十點開始，一直工作到凌晨一、二點。」

她在另一次訪問中說，她早上的例行作息是六點起床、泡咖啡、幫農夫擠牛奶或清理穀倉，直到八點吃早餐，然後靜下心來寫作。她用打字機寫稿，同時不斷吸菸和喝咖啡。根據1946年的資料，她每天喝二十杯濃咖啡，抽三包菸。海爾曼為了防止賓客打擾，所以在書房門口張貼了一張警告：

此為工作用房
進入請敲門

敲門之後，請等待回應

如果未獲回應，請走開

不要回來

這適用於每一個人

包括你

不論晝夜

奉海爾曼編劇軍事委員會之命，
穀倉內會舉行軍事法庭，
對你會有不公的審判。

　　儘管海爾曼每天穩定地工作，但她的寫作進行緩慢，通常每一個新劇本都要花一年以上的時間才能完成，部分原因是她在下筆之前總要做大規模的研究。比如海爾曼為了1941年的劇本《萊茵河上的守望》（*Watch on the Rhine*），做了二十五本書的文摘，並在筆記本裡記下了「十萬個以上的字」，但最後的成稿中卻幾乎沒有用到其中任何一個字。此外，她的每一齣作品都歷經多份草稿：《萊茵河上的守望》劇就有十一個粗略的版本和四個完整的草稿。海爾曼在寫作劇本時對劇中人物的對話非常熱衷，每天晚上和次日早晨開始寫作之前，都會大聲朗讀這些對話給自己聽。她說，她在「興高采烈、失意沮喪，和重燃希望」這一波波接連不斷的起伏中進行寫作計畫。

「確切的順序就是如此。黃昏時希望降臨，這正是你告訴自己下次會做得更好的時候。因此上帝幫助你。」

可可・香奈兒
∕ Coco Chanel, 1883-1971 ∕

香奈兒出身貧窮，在孤兒院度過少女時代，幾乎沒有受過正規教育。然而，儘管她的人生始於如此不利的處境，但是到她三十歲時，卻已成了家喻戶曉的人物，到四十歲時更成了富豪。可想而知，工作就是她的生活，也是她唯一真正可靠的伴侶。她對香奈兒品牌不渝的奉獻，使她成為了不起的商人——在員工的眼裡，她甚至是折磨他們的雇主。傳記作家隆達・K・加雷利克（Rhonda K. Garelick）寫道，香奈兒巴黎總公司的員工隨時隨地都是處於「警覺焦慮」的狀態。加雷利克描述香奈兒在巴黎的工作流程如下：

大部分的工作人員都在上午八點半左右上班，但香奈兒卻習慣晏起，往往在幾個小時之後才會露面。她通常在下午一點左右出現，排場相當於五星將軍或帝王

君主。她一走出位於康朋（Cambon）街香奈兒總部對面麗池酒店的套房，酒店人員就會立即致電香奈兒總部的接線生。整個工作室會立刻響起蜂鳴警報，傳遞老闆已經在路上的消息。一樓的員工會在工作室入口噴灑香奈兒五號香水，讓可可穿過她招牌的香味……「她一走進工作室，人人就趕緊起立。」攝影師威利·里佐（Willy Rizzo）回憶說：「就像學校裡的學童一樣。」接著工作人員排成一列，垂手肅立，員工瑪麗·海倫·馬魯茲（Marie-Hélène Marouzé）形容：「就像軍隊裡一樣。」

香奈兒一走進樓上的辦公室，就立即著手開始設計作品。她不肯用版型或木製的人偶，因此要花很多時間把布料披垂並固定在模特兒身上，而且菸不離嘴，一根又一根。她很少、甚至從來不坐下來。加雷利克說：「她可以一連站立九小時，不吃不喝——甚至不上洗手間。」她一直待到深夜，強迫員工陪著她，甚至在工作停止後還得留在那裡，不停地倒酒和說話。她盡可能避免回到她在麗池的房間，以及等在那裡的無聊和寂寞。她每週工作六天，恐懼週日和假日。她曾經告訴一位知己，「『假期』那個詞讓我冷汗直流。」

艾爾莎・夏帕瑞麗
／ Elsa Schiaparelli, 1890-1973 ／

在兩次世界大戰之間，夏帕瑞麗由沒沒無聞到躍居巴黎時尚界的巔峰，為凱瑟琳・赫本（Katharine Hepburn）和瑪琳・黛德麗（Marlene Dietrich）等明星製作禮服，又與薩爾瓦多・達利（Salvador Dalí）及尚・考克多（Jean Cocteau）合作；創造她招牌的粉紅色調，稱為螢光粉紅（Shocking Pink），以及招牌的 Shocking 同名香水，並用形狀如羊肉排的帽子，像抽屜一樣的口袋，類似氣球的手提包，和其他調皮的非正統元素，為高級時裝帶來超現實主義的趣味。她就像許多白手起家的女性一樣是工作狂。帕默・懷特（Palmer White）在 1986 年為她寫的傳記中概述了夏帕瑞麗的日常生活：

> 無論夏帕瑞麗何時上床睡覺，每天早上一定會在八點起床喝檸檬汁和水，還有一杯茶當早餐，同時一邊看報紙、處理私人信件、打電話，並把當日菜單交給廚師。如果天氣好，她常走路上班。「總是準時，最好早五分鐘」是她的座右銘。不論她到世界各地，都準時到分秒不差。只要有人遲到一分鐘，她就會勃然大

怒。不論冬夏，她都在上午十點正到達辦公室。在那裡，她會在裙子、襯衫或簡單的連身裙外，套上合身的雙排扣白色棉質工作服，發揮如發電機般的精力，一直工作到晚上七點，比任何人都賣力。

儘管夏帕瑞麗在工作室工作很長的時間，但其實她的設計卻是在其他地方構思的。懷特說：「她大部分的設計都是在腦中醞釀，往往是在她走路上班、獨居鄉下、自行駕車，或後來坐在由司機駕駛，內設白色松木板，並配有酒吧的德拉日（Delage）座車時構思。她天生叛逆，厭惡受到任何的束縛。只要坐在房間裡，她就無法思考。」

瑪莎・葛蘭姆
／ Martha Graham, 1894-1991 ／

葛蘭姆在1926年成立了自己的舞團，她把工作室設在紐約格林威治村，是當時知性和藝術活動的溫床。但葛蘭姆對鄰居的作為毫無興趣。她在自傳《血的記憶》（*Bloody Memory*）中寫道：「我大部分的時間都花在工作室裡。」

當時村裡的氣氛非常知性。人們會圍坐在一起，不斷地高談闊論。我從來沒有真正參加。如果你一直說，就永遠不會去做。你可以每天晚上都與朋友、同僚談夢想，但它們就只會一直都是夢想。無論是戲劇、音樂、詩歌還是舞蹈，它們都不會實現。談話是一種特權，但你必須讓自己拒絕這種特權。

在漫長而無法滿足的創新生涯中，葛蘭姆成了這種自我克制的專家。舞蹈是她的生命，沒有其他事物比它更重要，或者能夠獲得她的容許，在她的生活中占有一席之地。她維持最長久的私人關係是與她的音樂總監，和她舞團的第一位男舞者，她也曾與這位男舞者有過一場短暫的婚姻。她離婚後原本考慮領養一個孩子，但後來決定放棄。她寫道：「我選擇不要孩子的原因很簡單，因為我覺得自己永遠無法給孩子像我兒時那樣充滿關愛的成長經歷。我無法控制自己，非得要成為舞者不可。我知道我得在孩子和跳舞之間作抉擇，而我選擇了舞蹈。」

這並不表示她覺得工作愉快或輕鬆。她說，舞蹈是「允許生命以非常熱情的方式來運用你」，而新舞蹈的開始是「莫大痛苦的時期」。她花很長的時間獨自在錄音室裡練舞，用自己的身體嘗試，尋找具體表現情感的肢體動

作，尤其是言語無法表達的情緒。她說：「現代舞的動作不是發明，而是發現的產物 —— 發現身體要做什麼。」葛蘭姆也在工作室之外找到靈感，在大自然、在她所遇到的人，尤其是她讀的書中。她曾經說過：「多虧對尼采和叔本華的研究，我才得以成為今天的我。」夜裡，她狂熱地讀書、記筆記，並抄寫啟發她靈感的篇章。久而久之，這些筆記顯現出一種模式，接著葛蘭姆就會為她的舞蹈創造出情境或劇本：「我在床邊的小茶几上放了打字機，用枕頭把自己墊高，徹夜寫作。」

有了劇本後，葛蘭姆就與作曲家合作，逐漸把她的場景、音樂和她在工作室中開發的動作融合在一起。到該讓舞者參與之時，她允許他們協助她實現和改善自己的想法，舞團裡的一位舞者回憶說：「她每一秒鐘都在塑造、修改、造型。」如果葛蘭姆陷入「編舞靈感枯竭」時，她就凝視窗外思考，而舞者坐在地板上等待。如果作品不符合她的高標準，她可能會勃然大怒。另一位舞者回憶說：「我們總是提心弔膽地看著她。她會發脾氣，是因為她無法擺脫所有關在自己內心裡的魔鬼。在她無法擺脫自己，洗滌自己時，就令人很恐懼。」然而，在「洗滌」之後，「奇妙的創造力」便會湧現。

葛蘭姆一直在舞台上表演，直到七十五歲才罷休。

她退休時傷心欲絕，但是後來她還是一直編舞到九十六歲去世前幾週為止。一位舞評家勾勒出葛蘭姆九十大壽前夕的生活：她每天工作六小時，由下午二點到五點，晚上八點至十或十一點，中間休息一下，吃一頓簡餐。深夜回家後，葛蘭姆處理文件，吃晚餐，包括炒蛋、起司、桃子和無咖啡因即溶咖啡。之後她看電視上播的舊片，直到凌晨一點，次日早上六點半起床（如果她早上沒有任何安排，就可能會去睡回籠覺）。儘管葛蘭姆跳了一輩子的舞，舉世都欽慕她的才華，但她依舊對自己不滿意。她在《血的記憶》中寫道：「很久以前，我記得不知道在哪裡曾聽說過，畫家格雷考（El Greco）去世後，他們在他的畫室中找到一塊空白的畫布，上面只寫了幾個字：『一切都無法取悅我。』現在我明白它的意思了。」

伊莉莎白・鮑溫
╱ Elizabeth Bowen, 1899-1973 ╱

鮑溫是英裔愛爾蘭小說家，也是短篇故事作家，作品包括《心之死》（*The Death of the Heart*），《炎炎日正午》（*The Heat of the Day*）和《巴黎之屋》（*The House in*

Paris）。1930年代後期，美國詩人梅·薩頓（May Sarton）在倫敦結識了鮑溫，並觀察她是如何在寫作和招待賓客之間分配時間。薩頓寫道：「我從來沒有操持過家務，也沒有招待過客人，或是負責客人的餐點，我不知道那需要多少精力——必須有人保持這個吞食機器的平穩運轉。」

在伊麗莎白的生活中，那台機器必須留在外圍。她的核心當然是她的工作。她非常勤勞，下午一點以前沒有人見得到她，那時她已經在書桌前寫作了四個小時。她在一點休息、吃午餐，接著可能到前門外的攝政公園（Regent's Park）散一下步。之後她又回到書房，再工作兩小時。等下午四點或四點半，她到客廳喝茶，這時好友經常來這裡談心。

等艾倫（Alan Cameron，她的丈夫艾倫·卡麥倫）五點半到家時，緊張平緩了，一切都變得輕鬆愜意。他擁抱她，問愛貓在哪裡，那是一隻毛茸茸的橘色大貓。等他找到愛貓，就坐下來喝杯雞尾酒，聊聊兩人這一天的情況。就像許多成功的婚姻一樣，他們玩各種遊戲。艾倫尖聲抱怨伊麗莎白應該注意到的實際問題，而她露出心煩意亂的神情，假裝茫然無助地笑。艾倫以戲弄的方式表現他對她的溫柔，而她顯然很喜

歡他這麼做。我從來沒有看到他們之間有真正的緊張
不快，從來沒有過。

有人說鮑溫和卡麥倫的關係是「雖然沒有性生活，
但卻心滿意足的結合」。他們的婚姻由1923年到1952年
卡麥倫去世為止，持續了近三十年，但是顯然兩人從未圓
房，鮑溫一直是處女，直到兩人婚後大約十年，她展開婚
外情後，才有了變化。由那時起，她和男女兩性都有過風
流韻事，包括與小她七歲的加拿大外交官查爾斯·瑞奇
（Charles Ritchie）保持了三十年的關係（在他們交往的後
二十五年中，他也結了婚）。儘管這些關係讓鮑溫快樂，
對她的小說非常重要，但她卻能設法細心地把它們一一劃
分。顯然，卡麥倫一直都不知道她與瑞奇或其他戀人的長
期關係。

鮑溫給瑞奇的信（以及瑞奇在這段婚外情期間的日
記）於2008年出版，讓我們得以一窺鮑溫的創作過程。瑞
奇在1942年3月寫道：「前幾天晚上，E和我討論她的寫
作方法。」

她說，她第一次寫一個景時，總會把她所想到的一切
描述辭彙全都寫下來……就如她所說的，好像做陶

藝的人一開始會放進很多黏土，然後才會切割並精雕細琢。接著她切下多餘的部分，削減丟棄。她說，在寫作過程中，最讓人焦慮的部分是想要停下來推敲文字，或者精心分析某個情況。

對鮑溫來說，小說寫作「雖讓人心神不寧，但我卻非常著迷，而且由某個方面來說感到幸福。」1946年她描繪自己在撰寫《炎炎日正午》的過程時這麼寫道：「我丟棄了每一頁草稿，重寫後又把它丟得滿地……我一直用手磨擦額頭，結果把頭皮搔破了洞，還流了血。」

芙烈達・卡蘿
╱ Frida Kahlo, 1907-1954 ╱

「我這輩子遭逢兩次重大的意外，」卡蘿告訴一位朋友：「一次是遭電車輾過……另一次則是迪亞哥。」卡蘿於1929年與墨西哥知名的壁畫家迪亞哥・里維拉（Diego Rivera）結婚，當時她二十二歲，而他則四十二歲。她在四年前開始作畫，當時她正因電車事故而在休養，這件可怕的車禍使她脊椎骨折，電車壓碎了她的骨盆和一隻腳

（在康復期間，她學會使用特製的畫架作畫，以便在床上工作）。接下來幾年，里維拉接到舊金山、底特律和紐約等地的委託創作壁畫，卡蘿跟隨他到這些都市去；在這段期間，卡蘿繼續訓練自己作畫，但她渴望回家。1934年，里維拉勉強同意返鄉，這對藝術家夫妻返回墨西哥市，並委託建築師胡安・奧戈曼（Juan O'Gorman）為他們在富裕的聖安琪（San Ángel）區建造一幢現代主義風格的房屋。這個住所其實是兩棟房子，兩位藝術家各住一棟，以屋頂的空橋相連，並以高大的仙人掌作為圍牆。海登・赫雷拉（Hayden Herrera）在傳記《芙烈達》（*Frida*）中，提到了這兩位畫家在聖安琪的作息：

> 在芙烈達和迪亞哥感情和睦時，一天往往是由在芙烈達的房子這邊共進早餐開始。早餐的時間很晚，花的時間也很長。他們邊吃邊閱讀信件，並做計畫——誰需要司機，他們要一起吃哪一頓飯，午餐時和誰見面。早餐後，迪亞哥就回到他的工作室。偶爾他會不見蹤影，到鄉下寫生，直到深夜才回來……
>
> 有時在早餐後，芙烈達會上樓進畫室，但她畫得並不連貫，有時一連幾週根本不動筆……更常的時候，一等她理完家務，司機便會把她送到墨西哥市中心，與

朋友消磨一天。

芙烈達的朋友 —— 在瑞士出生，後來入籍美國的藝術家魯西安‧布洛赫（Lucienne Bloch）在日記中寫道：「芙烈達很難按規律做事。雖然她想規畫時間表，像在學校一樣按表操課，但等到她該行動時，卻總會發生一些障礙，讓她覺得自己的一天報銷了。」芙烈達和里維拉的關係總是起起伏伏，而且財務上一直都有問題，雙方也都曾出軌，使情況更糟。里維拉的外遇對象包括芙烈達的妹妹；芙烈達的入幕之賓則包括蘇聯的革命流亡人士列昂‧托洛斯基（Leon Trotsky）。她最著名的許多畫作都是在兩個活躍的時期所創：一是1937至1938年，在她與托洛斯基傳出韻事之後；還有一個時期是1939至1940年，在她與里維拉的分居和離婚期間。〔他們倆大約在一年後再度結婚，不過芙烈達此後再也不住在聖安琪的寓所，而寧願留在她位於科約阿坎（Coyoacán）郊區的娘家「藍房子」（La Casa Azul）。〕

1943年，芙瑞達接受里維拉的建議，在一所實驗性的新繪畫和雕塑學校任教，貧困社區的高中生可以來這裡使用美術用品，接受免費指導。芙瑞達喜愛教學，但這免不了又干擾了她自己的作畫。她在1944年的信中描述了自己

兼任老師和藝術家的生活：

> 我從早上八點開始教課到十一點。由學校到我家之間
> 來回各半小時，因此＝中午十二點。接著整理讓我可
> 以多少「過得舒服一點」的家務，讓家裡有食物、乾
> 淨的毛巾、肥皂、擺上飲食的餐桌等等＝下午二點。
> 工作很多！接著我用餐，然後洗手、刷牙。我的下午
> 空下來，揮灑在美麗的繪畫藝術上。我一直在畫畫，
> 因為一畫完，我就得賣掉它，才有錢支付當月的開銷
> （夫妻雙方都得分擔費用，維持這座豪宅的花費）。到
> 晚上，我趕去看電影或該死的戲劇，然後回家，像石
> 頭一樣倒頭就睡。（有時會失眠，那就糟了！！！）

　　在整個1940年代，芙烈達還得面對因她電車意外而
引起的無盡醫療後遺症；一直到她去世為止，她總共經歷
了三十多次手術，而且由1940年開始，她必須穿上一個又
一個用鋼鐵和皮革或石膏製的束腰，以支撐她的脊椎。後
來她健康狀況惡化，作畫變得越來越困難。到1940年代中
期，她已經無法久坐或久站。

　　1950年，這位藝術家在墨西哥市的一家醫院住了九個
月，因為她在那裡接受植骨手術，卻發生感染，必須再進

行多次後續手術。她盡可能利用自己的時間，再次使用可以躺在床上工作的畫架。只要醫師允許，她每天作畫就會多達四、五個小時。芙烈達說：「我從不灰心，一直努力作畫，他們讓我服止痛藥工作，這讓我有了活力，讓我覺得快樂。我在石膏護腰和畫布上作畫、開玩笑、寫作，他們帶電影來給我看。我在醫院好像過節一樣度過這一年，我很滿足。」

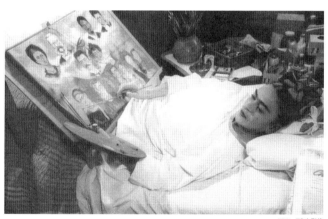

TPG／達志影像

艾格妮絲・德・米爾
／ Agnes de Mille, 1905-1993 ／

　　米爾生於紐約，在好萊塢長大，她是編劇和導演威廉・C・德・米爾（William C. de Mille）的女兒，也是傳奇電影製片人塞西爾・B・德米爾（Cecil B. DeMille）的侄女（他更改了姓氏的寫法，讓它在電影工作人員名單上更好看）。有人告訴年輕的米爾，她不夠漂亮，不能當演員，於是她就決定成為芭蕾舞者。她大學畢業後回到紐約，以舞者的身分巡迴美國和歐洲，同時開始編舞，而她也為這個領域做出真正的貢獻。由1942年的作品《牛仔競技會》（Rodeo）開始，米爾開創了獨特的美國舞蹈風格，把民俗元素融入現代舞蹈和古典芭蕾中。1943年，她編了《奧克拉荷馬！》（Oklahoma!），後來又編了一連串極其轟動的百老匯音樂劇。到1940年代末，她已經成了全球最著名的編舞家。

　　在開創舞蹈新作時，米爾需要「一壺茶、散步空間、隱私，和創意」，她在1951年的回憶錄《隨吹笛者起舞》（Dance to the Piper）中寫道。她會先把自己關在工作室裡聽音樂，不是聽她要編舞的音樂劇或芭蕾舞曲（音樂劇的樂譜通常還沒寫好），而是聆聽能啟發她的音樂，尤

其是巴哈‧莫札特，以及捷克作曲家史梅塔納（Bedřich Smetana），「或幾乎任何有趣的民俗音樂」。接著她開始工作：

> 一開始，我抬高腳坐著，喝一壺又一壺的濃茶。但等我有了點子之後，就開始移動，我不知不覺地在工作室裡來回走動，表現各種動作姿勢，思考各種場景，關鍵的戲劇場面就是這樣來的。之後我絕不會忘記任何動作，但是通常我會忘記舞蹈的順序。
>
> 下一步是找出姿態的風格，這是靠著站立移動完成，同樣是在工作室裡閉門完成，而且也同樣是靠留聲機辦到。在我想出某個角色如何跳舞之前，必須先知道他如何走路和站立。如果我能找出他自然姿態的基本節奏，就能知道如何延伸它們，讓它們變成舞蹈動作。
>
> 我每天都要花數小時，靠盲目的本能動作來摸索我要展現的姿勢。這個過程一連數週，才能準備把它們組合起來。我不能坐著想出這一切，必須靠我的身體。有時就是這樣，這就是為什麼編舞會讓人精疲力竭的原因。在工作數小時後，你的腳很疲憊，你所花的力氣大致相當於一邊寫小說，一邊又贏得網球比賽。這

是精髓，是舞蹈的核心。所有的設計都由此發展而來。

一旦掌握了要點，米爾就坐在桌前，整理舞蹈的模式，這時如果已有舞蹈配樂，她就會聽聽看。她為自己的創作製作了詳細的圖表和註釋。她寫道：「只有我自己才看得懂，而且也只持續一週左右。」然後她準備開始排練，這個過程需要數週。傳記作家卡蘿・伊斯頓（Carol Easton）寫道：

在排練期間，艾格妮絲很少見到丈夫，更少看到她的孩子。她不在家工作 —— 頂多只是黎明前在腦海裡構思。她在一家藥店裡的餐飲區吃早餐*，不接電話，避免其他的干擾，邊吃邊做筆記。她早上排舞，下午則花在合唱練習。之後，為了避免打擾，她有時會在阿岡昆飯店（Algonquin Hotel）訂房，邊吃晚餐邊工作，然後再回到劇院看演員排練，直到十或十一點。回家後，她通常都會頭痛，但還是會在上床睡覺前為

* 藥店設的簡餐櫃檯，比如連鎖藥店 Longs Drugstore 就有這種擺幾張桌子的餐飲區。

管家擬好第二天待辦事項的清單。

米爾在1946年生下獨生子後，請了一名專職管家，包辦了照顧孩子所有的責任，她還僱用了管家的丈夫，擔任司機兼雜役。她負擔得起花費：在《奧克拉荷馬》演出成功後，米爾的年收入可達十萬美元，相當如今的上百萬美元。但她的另一半對她的成功一直都感到不自在，而米爾也知道他有婚外情。她接受事實，認為這不可避免。她的朋友，作家蕾貝卡·韋斯特（Rebecca West）發現丈夫出軌時，米爾寫了一封同情的信支持她。她寫道：「我還沒見過能自在接受妻子創造力的男人。男人辦不到，雖然他們想這麼做，卻又覺得自己相形見絀，感到難堪⋯⋯親愛的，實情就是如此。有才華的女性得付出代價，但是也有補償。」

對米爾而言，補償在排練室進行。這並不表示工作就很容易；相反的，它以折磨人的緩慢速度進行 —— 排練兩個小時可能只是為了最後一支舞的五秒鐘表演。米爾竭力保護她正在進行的工作，有時會派警衛守在排練室的門口。在排練室內，她坐在椅子上，傾身向前，如她所說燃燒著「像乙炔火炬般的專注」。她會由椅子上跳起來，示範動作 —— 接著卻突然停住，一動也不動地站著，有舞者

形容這姿勢是「如魚離水」，因為她在心裡思考舞蹈的下一部分。米爾承認自己「很容易在這種時候發脾氣」，她的舞者學會耐心以對，並不斷為米爾倒熱咖啡，她說這能安撫她。（排練結束時，她的椅子周圍都是空杯子。）如果她的靈感枯竭，「那種張力可能很痛苦。」一位舞者回憶道。另一位舞者說：「但是如果一切順暢，她就得意洋洋！你會覺得自己像她真正的合作夥伴。那極度的快感不僅僅在於有人叫好，而是『對了，就是這樣！』」

掉進寫作的漩渦

露意莎・梅・奧爾科特
／ Louisa May Alcott, 1832-1888 ／

　　奧爾科特寫作時文思泉湧，充滿了創造能量和執著，她廢寢忘食，振筆疾書，最後不得不訓練自己用左手寫字，好讓抽筋的右手休息一下。她談到自己寫第一本小說《情緒》（*Moods*）時說：「靈感源源不絕，有兩週時間，我幾乎不吃不睡不動，像全力開動的思想機器一樣寫作。」在她下一本也是她最著名的小說《小婦人》（*Little Women*）中，可以由描寫女主角喬・馬奇的段落，找到關於奧爾科特寫作狂熱更詳細的描述。年輕的喬就像作者一樣，充滿寫作的熱情：

　　每隔幾週，她就會把自己關在房間裡，穿上「塗鴉服」，然後如她自己形容的：「掉進漩渦裡。」全心全意地寫小說，在完成之前，她都煩躁不安。她的「塗鴉服」包括一件黑色的羊毛圍裙，讓她可以隨意擦拭她的筆，還有一項相同材質的帽子，上面有活潑的紅色蝴蝶結裝飾。準備動筆時，她就把頭髮紮成一束，塞進帽子裡。在家人好奇的眼光中，這項帽子就像指路明燈。在她寫作期間，他們與她保持距離，

只偶爾探頭進來，充滿興趣地問：「發揮天才了嗎，喬？」不過他們並不一定敢冒險問這個問題，只能觀察她的帽子，據以判斷。如果這頂表情十足的帽子低壓在額頭上，就表示工作正在努力進行。在激動的時刻，它會俏皮地斜戴在頭上。如果作者陷入絕望，它就會被一把掀起，扔在地上。看到這個情況，闖入者最好默默退出，直到紅色蝴蝶結又歡天喜地佇立在才華洋溢的額頭上，否則沒有人敢和喬說話。

她絲毫不覺得自己是天才，但是靈感一來，她就不遺餘力投入其中，滿懷甜蜜，對欲望、關懷，或惡劣的天氣毫無所覺，只安坐在虛構的世界中，感到幸福快樂，周遭都是朋友，幾乎和她的親人一樣有血有肉，相親相愛。她不闔眼入睡，也不吃三餐，晝夜太短，讓她無法享受只有在這種時刻得享的幸福，即使它們沒有產生任何成果，卻讓這些時光有其價值。這神聖的靈感持續一兩週，接著她由「漩渦」中冒了出來，飢餓、疲倦、憤怒，或沮喪。

據說這就是奧爾科特自己寫作的情況 —— 雖然她並沒有頭戴寫作帽，讓家人判斷可否打擾她，但是她家客廳的沙發上放了一個「心情枕頭」，可以達到同樣的目的。

奧爾科特成年後大部分的時間都與父母同住（也在經濟上供養父母）。靈感一來，她通常就窩在房間裡，在父親為她打造的半月形小書桌上工作。但她天性躁動不安，有時邊構思自己的工作，邊在房內四處走動。如果她坐在沙發上，雙親或她的姊妹偶爾會想打擾她，但他們從經驗中知道，在關鍵時刻打斷她的注意力，會造成這位作家極端的驚惶失措。傳記作者約翰・馬特森（John Matteson）寫道，奧爾科特把枕頭當成「交談關卡」，「如果枕頭豎直，家人就可以不用顧忌地打擾她。但如果枕頭側放，他們就得躡手躡腳，不要和她談話。」

　　雖然《小婦人》完整地勾勒出奧爾科特的寫作漩渦，但其實她創作這部小說時，並沒有她平常的創作狂熱。在寫這本書時，她一直沒什麼靈感，之所以繼續寫下去，只是為了取悅編輯和她的父親，他們倆都看出暢銷兒童讀物可能有的前途。當時是1860年代後期，奧爾科特剛滿三十五歲，已經是經驗豐富的通俗短篇小說作家 —— 她稱之為「緊張刺激的故事」，包括〈瘋狂新娘〉和〈波琳的激情與懲罰〉，她用筆名巴納德（A. M. Barnard）發表。她是為了賺錢而寫這些故事，通常都一邊處理其他工作，或者照料無數的家務，但是長久以來她一直渴望追求更嚴肅的文學。《情緒》是她追尋更複雜、更細膩成人鑑賞之

作的嘗試。但就像奧爾科特一生大多數的情況一樣，她遵從了父親要她寫這本「女生書」的意思，儘管缺乏靈感，但她卻寫得很快，僅僅用了兩個半月，就完成了這本小說的四〇二頁手稿。由於十分暢銷，因此出版商要求她寫續集，奧爾科特寫這故事時動作更快，打算每天寫一章。她認為她可以在一個月之內寫完，也幾乎做到了。她寫道：「我非常忙碌，沒空進餐或睡覺，除了日常的跑步以外，什麼都做不了。」

《小婦人》續集一出版立即洛陽紙貴，此後，奧爾科特就以「少女小說」聞名。儘管這些書的成功使她在財務上終於獲得獨立，能夠專事寫作，卻也削弱了她的雄心。她的讀者永遠想要更多同樣的作品，而經過多年來沒沒無聞的苦心奮鬥，奧爾科特忍不住想要滿足這種需求。她在1878年的信中承認：「雖然我不喜歡為年輕人寫『道德故事』，但還是這麼做，因為酬勞很高。」同時，各種慢性疾病的折磨使奧爾科特無法像以前那樣全力工作。她在1887年的信中感嘆：「每天只能寫兩個小時，大約二十頁，有時則多一點。」對大多數作家而言，這已是很有收穫的一天，但是奧爾科特卻因此而憂慮自責。

瑞克里芙・霍爾
/ Radclyffe Hall, 1880-1943 /

1934年，霍爾在一封信中寫道：「我的日常生活 ——我沒有真正的生活，這樣的生活是夢想，是責任的夢想。」當時她已出了幾本詩集和七本小說，其中最著名的是1928年的《寂寞之井》（*The Well of Loneliness*），這是女同志文學的一個地標。此書一出版，就在她的祖國英國以「淫穢」為由遭禁。不過，霍爾原本並不覺得自己有寫作的責任。她的雙親雖然富有，卻疏於照顧她，她沒受過什麼教育，在整個青春期和剛成年時都四處流浪，沒有工作，和不同的女性戀愛，只是最後這些女子都嫁了人，使她因此失戀。這一切都因她畢生中第一場驚天動地的偉大愛情而改變，對方是歌手兼作曲家瑪貝爾・「蕾蒂」・巴登（Mabel "Ladye" Batten）。巴登熱愛閱讀，會說多種語言，她無意與未受教育的淺薄年輕人分享人生。霍爾決心爭取巴登的愛，因此開始撰寫短篇小說，巴登把其中的一些故事交給一位出版商，讓霍爾意外的是，出版商的反應很熱烈，但是他堅持霍爾的才華應該用小說來表現，並建議她立即開始創作。

霍爾不以為然。她還沒有準備要開始這麼折磨人

的工作。巴登在1916年去世 —— 在此之前，霍爾已開始與巴登的遠房表妹、雕塑家烏娜・杜魯布里奇（Una Troubridge）發生感情，巴登的去世讓她感到強烈的悲傷和內疚，使她下定決心寫作。杜魯布里奇後來說，霍爾很快地「開始她從未夢想過的規律、艱苦志業。這個原本懶散的文學生手因悲傷而蛻變，從早到晚晝夜不斷地工作，或者為了印證最瑣碎的細節而往返半個英國。」

在這樣的志業中，霍爾很幸運地有杜魯布里奇為伴，她成了她的終生情人和書稿抄寫員，面對霍爾頻繁的「文思枯竭」，以及隨之而來的惡劣情緒，她都堅毅地忍耐。霍爾並非能一揮而就的作家。她得絞盡腦汁，過程極端困難。霍爾去世後，杜魯布里奇在她的傳記中記錄了她的寫作方式：

無論有沒有靈感，她的工作方式都從未改變。她自己從來不用打字機，實際上她根本就沒學會打字，光是想到要用聽寫的方式讓打字員把自己的靈感打出來，就讓她感到恐懼。她總是說，書寫文字對她而言是必不可少的基本工作，她用鋼筆或鉛筆寫的文字很難辨認，通常拼寫都會有錯，而且往往缺乏標點符號。有時她會在筆記本上寫作，但經常是在零散的講義紙

上，或任何紙張上寫作。一直到今天，我還會找到一些碎紙，上面寫著文句，有時還會在吸墨紙或舊紙盒上發現她的「試作」。

霍爾在工作時，菸不離手，而且她有「整潔情結」，她寫道：「凡是不整潔的事物都會使我煩躁不安。」她在寫作時穿的衣著始終如一。她告訴記者說：「我只能穿著舊衣服寫作，但它們一定要非常整潔。我通常都穿著舊花呢裙和天鵝絨吸菸外套，之所以選擇男士吸菸外套（smoking jacket）*，是因為它的袖子寬鬆舒適。」

霍爾在完成初稿後，會要求杜魯布里奇讀一遍給她聽，一邊讀，她也會一邊口述要更改之處，杜魯布里奇會在頁面上作記號，在下一次閱讀時納入。這樣的閱讀要重複多次，直到霍爾滿意為止。杜魯布里奇說：「我記得有一個章節一連讀了數週，我經常大聲閱讀一章數十次。」而且如果她讀的時候露出一點平淡或無聊的感覺，霍爾就會認定是寫得不夠好的證據，她有時會由杜魯布里奇手中奪下紙稿，把它們扔進火裡。但是等到霍爾終於對閱讀階

* 吸菸外套，舒適柔軟的寬鬆西服，在歐美通常供男子在家休閒，尤其是吸菸時穿著。

段感到滿意時，她就會把改過的草稿交給打字員，然後整個過程就會重新開始。霍爾以這種方式，經過艱苦的草稿過程，慢慢走向最終的版本，杜魯布里奇無盡的大聲朗讀顯然是不可或缺的品管。

隨著年歲增長，霍爾更加努力。到了晚年，她越來越常在晚上寫稿，特魯布里奇回憶說：「她從來沒有真正睡飽過。她不但長期受失眠之苦，而且經過一整夜的緊張工作 —— 大概一連持續十六小時，在這段時間裡，她勉強吞下我為她準備的食物，不離開她的書桌 —— 即使她最後差不多倒在床上，不到幾個小時，她又會清醒過來，要吃早餐或忙著工作。」霍爾對寫作產生狂熱之後，生活中就不再有其他的事物。她在1934年的信中說：「我確實為了寫書而精疲力竭，我想我花了太多力氣，但書寫完了。」

艾琳・格雷
╱ Eileen Gray, 1878-1976 ╱

這位生於愛爾蘭，後來長住法國的建築師和家具設計師革新了現代房屋的外觀，但卻對自己無能管理自家房屋而自豪。她曾經說：「我最痛恨做家事。」她雇用忠實的

管家路易斯・丹妮（Louise Dany）以逃避家事和其他家務。丹妮由1927年開始，直到幾乎五十年後格雷去世為止，都協助格雷、照顧她的需要。格雷還堅持要別人開車載她。〔1910年代，她最喜歡的司機是歌手瑪麗莎・達米亞（Marisa Damia），瑪麗莎的寵物豹也會加入她們在巴黎四處開車兜風的行程。〕格雷在給姪女的信中寫道：「藝術家根本不該開車，因為第一，他們太寶貴，其次，駕駛會阻礙他們的思想到它們應去的地方徜徉，第三，會讓他們的眼睛持續緊張。」為了工作，格雷必須保護視力，其實這才是她畢生唯一在乎的事。她在九十多歲時寫道：「只有某種工作才能賦予生命意義，儘管它實際上毫無用處。」

伊莎多拉・鄧肯
／ Isadora Duncan, 1878-1927 ／

　　現代舞基本上是鄧肯創立的，她也因此成了國際明星，但藝術的成就卻從未讓她富裕。她職業生涯大部分的時間都在擔心如何支付開銷，因為她付不起暖氣，所以總是在冰冷的工作室裡排練。〔她的問題可能不是賺錢，

而是如何留住錢財：記者珍妮特・弗蘭納（Janet Flanner）說，鄧肯「曾經舉辦過一場家庭聚會，由巴黎開始，延續到威尼斯，幾週後在尼羅河的一艘遊艇上達到巔峰。」在一次歐洲之旅中，鄧肯和她姊姊開玩笑說，解決財務問題的辦法顯然是找個百萬富翁。她赴巴黎演出時，在某場表演次日早上，一個男人出現了──美國勝家縫紉機財富的繼承人帕里斯・辛格（Paris Singer），身高六呎三吋，金髮碧眼，留著鬍子。熱愛贊助藝術的他愛上了鄧肯，前來追求她。鄧肯求之不得，辛格很快就向她求婚，但是她深惡痛絕婚姻制度。辛格希望這位偉大的舞蹈家一起赴倫敦，到他英國鄉間的莊園中同住，但鄧肯習慣在崇拜她的舞迷之前巡迴演出，她無法確定自己能否忍耐安定的生活，她該怎麼面對？辛格提議嘗試三個月看看，「所以那個夏天我們去了德文郡（Devonshire）。」鄧肯在自傳中寫道：

　　他在那裡有一座很美的城堡，是仿凡爾賽宮和小特里亞農宮（The Petit Trianon）建造的，有許多房間、浴室和套房，全都任我使用。車庫裡有十四輛汽車，港口有一艘遊艇。但是我沒有料到會下雨。英國的夏天整天下雨，英國人似乎並不介意。他們起床後吃雞

蛋、培根、火腿、腰子和麥片粥的早餐，然後穿上雨衣前往濕漉漉的鄉下，直到午餐才回來，午餐有許多道菜，最後以德文郡凝脂奶油結束。

由午餐到下午五點，他們應該是忙著寫信，不過我想他們是去睡午覺。五點時，他們喝下午茶，有各式各樣的蛋糕、麵包和奶油以及茶和果醬。之後他們假裝打橋牌，直到該做一天中真正重要事情的時候──穿著打扮準備吃晚餐。他們穿著全套晚禮服用餐，淑女袒胸露背，男士則穿著漿得畢挺的襯衫，吃下共有二十道菜的晚餐。晚餐結束時，他們談點輕鬆的政治話題，或聊聊哲學，直到該告退的時候。

你可以想像這種生活會不會讓我高興。在這幾週裡，我簡直受不了。

鄧肯不答應與辛格結婚，也不肯再過這種刻板的生活。她寧可在工作室裡度過「漫長的晝夜，以身體的運動為媒介，尋覓人類性靈的神聖表達。」不過即使是鄧肯，也並非每一天都能與藝術歡樂交流。有時她回顧自己的人生，只覺得「充滿極端的厭惡和全然的空虛。」但是鄧肯認為這也是藝術家生活的一部分。她寫道：「我一生中見到許多偉大的藝術家、聰明人，和所謂成功的人士，從來

沒有一個可以算是幸福，儘管有些人很會虛張聲勢。任何人只要有洞察力，都可以發現在面具後面有同樣的不安和痛苦。」

柯蕾特
/ Colette, 1873-1954 /

這位法國小說家是應第一任丈夫亨利‧高提耶－維拉爾（Henry Gauthier-Villars）的要求開始寫作，他是暢銷作家（並且放蕩不羈，聲名狼藉），以筆名威利（Willy）出書。他認為柯蕾特成長的經歷可以寫成引人入勝的小說，因此敦促她寫下來，加強比較淫穢的部分，然後以他的筆名出版這本小說《女學生克勞汀》（Claudine à l'école）。這本書叫好又叫座，於是威利要求柯蕾特再寫；她說他把她鎖在工作室裡，直到她完成每日寫作的頁數配額，才放她出來。柯蕾特多年後寫道：「監獄確實是最好的工作室，我明白自己在說什麼。一座真正的監獄，鑰匙在鎖中轉動的聲音，四個小時的禁閉，我才能重獲自由。」

柯蕾特最後與威利離了婚，並開始以自己的名字出版作品。她以自己與諸多男女之間的韻事為題材，創作充滿

魅惑的冒險小說。到她臨終之時已經寫了五十多本小說，備受推崇，尤其《謝利》（*Chéri*）和《琪琪》（*Gigi*）最受讀者喜愛。柯蕾特並不喜歡寫作，但由於威利的早期「訓練」，因此她幾乎天天都強迫自己寫作。她的繼子伯納德（Bernard）與她相戀五年，從他十六歲、她四十七歲時開始。他後來回憶說，他有機會「得以看到她清晨工作，她裹著毯子，對藍色的稿紙發動攻擊。這對我是很好的教誨，因為她輕而易舉就可以寫滿四、五頁，然後扔掉第五頁，接著繼續工作直到疲憊為止。」

柯蕾特未必一起床就寫作。據她的第三任丈夫說：「她很明智，從不一早起來就動筆，而是不論天氣如何，先帶她的狗去散步……除非情況急迫，否則她晚上也不寫作。」他說，她寫作的時間主要是在「下午三點至六點之間」。等柯蕾特年紀漸長，患了關節炎後，就偏好在沙發上寫作，躺在她的「筏」上，身邊的小茶几上懸著一盞藍色燈罩的燈（藍色是她最喜歡的顏色）。她寫道，寫作對她而言，是「蜷縮在長沙發上的閒散時光，接著是靈感的狂歡，使人頭暈目眩，全身痠痛，但卻已獲得補償，滿載寶藏，讓人在燈下那小小的一團光線中，緩緩地卸載在空白的紙張上。」靈感一來，她就運筆如飛，急匆匆地寫了一頁又一頁，只是到了次日，她對所寫的東西卻不一定滿

意。她寫道:「寫作就是把自己內心深處的激情熱烈地傾瀉在誘人的紙張上。如此瘋狂的速度令人的手掙扎反抗,因為受不耐煩的上帝所引導而精疲力竭,卻在次日發現原本在那耀眼時刻奇蹟般綻放的金色樹枝,原來只是枯萎的荊棘和發育不良的花朵。」

琳・方登
╱ Lynn Fontanne, 1887-1983 ╱

方登和她的丈夫阿弗雷德・倫特(Alfred Lunt)可能是戲劇史上最偉大的夫妻檔,兩人由1923到1960年共演出二十多檔戲。他們的成功來自於彼此都追求完美,兩人常廢寢忘食地不斷排練。倫特曾經說過:「我和方登隨時都在排練。即使出了劇院,我們也還會排練。我們睡在同一張床上,上床時兩人手上都拿著劇本。你不能要我們停下來,等睡完八個小時後再排練。」

傑瑞德・布朗(Jared Brown)在他的傳記《出神入化的倫特夫婦》(*The Fabulous Lunts*)中,描述了這對夫妻在紐約曼哈頓東三十六街公寓內的排練過程:

他們為在家的時間安排了一絲不苟的程序。首先是記誦台詞。他們的公寓共有三層樓，餐廳位於一樓，二樓是臥室，三樓則兼做工作室和客廳，方登在頂層，而倫特則位於底層，這樣兩人都可以大聲朗誦台詞而不致打擾對方……雙方都覺得台詞背得差不多之後，再在同室工作，彼此面對面，坐在兩把普通的木椅上。兩人雙腿相扣，雙眼直視對方，開始對詞。如果其中一人結結巴巴或唸錯台詞，另一人就會夾緊膝蓋，重頭開始。這樣練習幾次後，兩人的膝蓋可能都已瘀青，但台詞卻背得滾瓜爛熟。

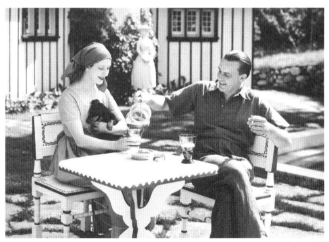

TPG／達志影像

　　他們倆背好台詞就開始排練，方登和倫特一再重複表演每一場景，每一次都修正他們角色的姿勢和動作。經過多次練習，他們會決定哪個版本最成功，兩人達成共識，然後再開始另一輪排練；這回會根據需要，在中途停下來，討論彼此表演的細節，對手勢、外表、重點做更細膩的修飾，不斷改善每一個細節。只有在經過這樣大量的「家庭作業」之後，倫特夫婦才準備和同台演出的其他演員排練——即使是這時，他們依然繼續在家裡排練。布朗寫道：「在數週之中，每一個場景都做了數百次修改。」這些練習並不是互相鼓舞的溫和排練——倫特夫婦對彼此要求都很嚴格。的確，方登認為這可能是他們成功的秘訣。她曾說：「我們彼此都嚴厲批評對方，而且我倆也都學會接受它。」

埃德娜・聖文森特・米萊
／ Edna St. Vincent Millay, 1892-1950 ／

　　這位美國詩人在 1931 年告訴記者：「寫書時，我隨時都在工作。我的床頭几上一直都放著筆記本和鉛筆，因為我可能在半夜醒來，想寫一點東西。有時候我醒來，躺在

床上瘋狂地寫到天亮。我時時都在想著我的工作，即使在
花園裡或與人交談時亦然。這就是為什麼我這麼疲憊。當
我寫完詩集《致命訪談》（*Fatal Interview*）時，已經精疲
力盡。我從沒有擺脫腦海裡的十四行詩。這一年半中，我
不眠不休一直在思索它們。」

　　這時，米萊已經在「尖塔頂」（Steepletop）住了幾
年，這是她和丈夫在1925年買下的廢棄漿果農場，已改
裝為高雅的鄉村莊園，附有廣闊的花園、室外酒吧、網球
場、可任賓客裸泳的泉水泳池，和為米萊寫作之用的僻靜
小屋（不過她經常躺在主屋的床上寫作）。米萊的夫婿是
荷蘭咖啡進口商歐伊根‧波賽凡（Eugen Boissevain），他
為了經營「尖塔頂」而放棄生意，沒想到這對米萊是近乎
完美的安排。曾有來訪的記者問米萊如何管理如此龐大而
複雜的房舍，米萊說與她無關：

　　歐伊根會包辦一切。他指揮僕人，吩咐一切。我不干
　　涉他對家務的指示。如果有什麼地方我不喜歡，我就
　　告訴他。我沒有時間管家。我不想去規畫自己要吃什
　　麼。我想像上館子一樣走進餐廳說：「多棒的晚餐！」
　　正是這樣的家務安排，讓我不用做那些剝奪婦女時間
　　和興趣的事物。歐伊根和我過得就像兩個單身漢。他

比我更會理家，因此一肩承擔起這方面的事務，而我有自己的工作要做，那就是寫詩。

米萊並非天生就不愛做家務。她說：「我非常在乎要把事情做好，但我不想讓憂慮擾亂我的專注，破壞我的情緒。」她認為寫詩是極其微妙的過程，必須盡力不受日常雜務的干擾。她說：「在寫詩時，它就成了你思想和生活的一部分，而且你也會對它越來越有感覺。你會全心醞釀，讓它成形。」完成初稿之後，她還會一而再、再而三修改。她往往會把一首詩擱置數月，甚至長達兩年。她說：「我把它放在一旁，冷卻一下，讓自己用評者的觀點來看它，彷彿它根本不是我寫的一樣。一直要等到它滿足了我最嚴格的分析之後，我才發表。」

這一切都得要耗費莫大的精力，雖然在賓客眼中，米萊和夫婿在鄉間過著悠閒愜意的生活，但實際上米萊卻把自己推向崩潰的邊緣。米萊說：「我在花園揮鏟子掘地，並不覺得疲累，但寫詩、創作所凝聚的強烈緊張卻使我身心俱疲，頭痛不斷地折磨我。只要我一開始寫作，頭痛就會纏身，除了不寫之外，沒有其他治療方法。醫師勸我出去走走，休息一下，但誰會想無所事事，一躺數個月呢？」

塔魯拉・班克赫德
／ Tallulah Bankhead, 1902-1968 ／

「我對三件事感到恐懼，但要是阻止它們，雖然會使我的人生如十四行詩一樣平順，卻也會非常沉悶：我痛恨上床，痛恨起床，也痛恨孤獨。」班克赫德在1952年發表的自傳中這麼寫道。前兩件恐懼的部分原因，是這位出身於阿拉巴馬州的女演員長期失眠；而最後一個恐懼則似乎出於天生，可能和她喜愛談話 —— 甚至該說是沉迷於談話息息相關，儘管她的談話總是自己單方面滔滔不絕。她喜歡獨白，絮絮不休地把奇聞軼事、名言雋語，和信手拈來的俏皮話融合在一起（例如，「我們在回憶未來」、「我已經喝了六杯薄荷調酒了，還是醒不過來」）。班克赫德有位朋友曾測過她每分鐘說話的用字速率，並估計她每天說的話大約是七萬字左右，相當於一本書了。另一位朋友的描述成了名言：「我剛剛花了一個小時與塔魯拉交談了幾分鐘。」

班克赫德說她對每一個人的稱呼都是「親愛的」，因為她根本記不住別人的名字，就像她永遠都記不住方向、地址或電話號碼一樣。但是在五十年的戲劇生涯中，她對記憶台詞卻毫無問題。的確，在舞台上，她能夠把自己強

.

烈的性格化為活潑而充滿吸引力的表演，使她成為上世紀最偉大的女主角之一。然而班克赫德卻稱表演「根本就是苦差事」，說它甚至沒資格被列為創意的行業：

> 作家寫完劇本，除了等著收取版稅之外，就和它再無關係。排練四週之後，導演的工作也就完成了。他們做的是創造性的工作。但如果作家每天晚上都必須寫同樣的劇本，連續一年，他會有什麼感覺？或者導演在每一次演出前，都必須重新調度一次？要不了一週，他們就會像尼金斯基（Vaslav Nijinsky）*那般瘋狂。就連劇院中的帶位員，每天晚上接觸的也是不同的觀眾。但是女演員呢？她是籠中的鸚鵡。

班克赫德也恐懼劇院一絲不苟的時間表。每天晚上，她必須由八點半上台演出至十一點，沒有任何犯錯或即興創作的空間。她寫道：「比起任何其他職業的工作者，演員更是時鐘的奴隸。」這並不表示她愛遲到 —— 她的另一個恐懼就是遲到，只要有約，她通常都至少會提早三十分鐘到達。在開幕夜之前，她會產生「表演前的恐

* 尼金斯基，波蘭裔俄羅斯芭蕾舞者和編舞家，後來罹患精神分裂症。

懼」，這在她原本不屈不撓的性格中是罕見的缺失。儘管班克赫德不贊成迷信，但是她承認在這些時候卻免不了迷信。「由《雛鳥農場》（*The Squab Farm*，她第一次登台演出）開始，任何一檔戲的開幕之夜，我都會把母親的連框相片放在我的化妝桌上。」班克海德寫道：「在簾幕升起之前，我一定會跪下來祈禱：『親愛的上帝，不要讓我出醜。』然後我會開一小瓶香檳，女僕和我會喝一杯，祝我好運。」

比爾吉特・尼爾森
╱ Birgit Nilsson, 1918-2005 ╱

　　尼爾森是二十世紀偉大的歌劇演唱家，以豐富嘹亮的女高音著稱，她對史特勞斯，尤其是華格納的歌劇都能作出正確的詮釋，也因此聞名。她出身農家，在瑞典南部長大，當地一位唱詩班指揮鼓勵她唱歌。她曾在斯德哥爾摩皇家音樂學院學習，之後逐漸揚名國際，由1950年代後期到1984年退休，一直都受到歌迷的喜愛。人們問她在如此漫長的職業生涯中如何保養歌喉，她否認說：「我沒有做什麼特別的事。我不抽菸，只喝一點葡萄酒和啤酒。父母

給我一副天生的好歌喉。」有人問她飾演華格納歌劇女主角伊索德（Isolde）的成功秘訣，她答道：「穿一雙舒適的鞋子。」

她成功的真正秘訣在於紀律，尼爾森認為這對歌手尤為重要。她說「作家或畫家可以等到有靈感時才工作」，但演唱家卻沒那麼幸運：

> 演唱家可能在早上醒來時感到頭痛，覺得非常難受，你會緊張不安，但卻必須重獲力量，應付當晚的演出。這是非常費力的感覺。你越覺得自己的責任重大就會越緊張，覺得自己辦不到。碰到這樣的情況，你會很早就去劇院，讓自己一點一點地進入狀況。而在大多數情況下，等你站上舞台時，這些問題都會被拋諸腦後，那很美好。我猜這就像生孩子一樣──當孩子在你的懷抱中時，一切都很奇妙，讓你忘記了先前的痛苦。

多年來，尼爾森幾乎一直不停在各個歌劇院巡演，常常旅館一住幾個月。她不讓自己放長假，她說：「如果休息時間太長，聲音就很難復原。」儘管她和瑞典商人丈夫在斯德哥爾摩和巴黎都有公寓，但是她從未把它們或任

何地方當做她的家。她曾經說：「我不能一邊當藝術家，一邊又有家。你必須對其中之一說『不，謝謝』。我對家說：『不，謝謝』。我熱愛我的職業，而我先生也非常體諒。」

儘管尼爾森聲名遠播，但她走下舞台後卻從不欣賞自己歌劇名伶的角色。她說：「我不喜歡‘prima donna’（首席女歌手）這個名詞，我覺得自己更像是勞動女高音。」她在表演前的儀式很簡單：在登台前，她先很快地進行一連串的發聲練習，持續三、四分鐘。據在旁偷聽的人說，聽起來「真可怕」。中場休息時，她會吃個柳橙。演出後，她會請服務員送來一杯啤酒，一小杯阿瓜維特（Aquavit）開胃酒，配上她不論到何處都隨身攜帶的私人物品中取出的瑞典鯡魚。

佐拉・尼爾・赫斯頓
／ Zora Neale Hurston, 1891-1960 ／

1951 年 3 月，赫斯頓寫了一封信給她的文學經紀人，感謝她寄來的一百美元支票，並分享了她最近開始寫新小說的消息。赫斯頓寫道：「我對這本小說感到興奮，而且

已經重回書桌寫作了。」

　　我不知道你在紮馬尾的年代有沒有去過馬坦薩（Matanza）河捉豹蟾魚（toad fish）。這種魚如果被大魚吞下肚，就會把大魚的胃壁吃穿。這就像寫作的召喚一樣，不論如何你都必須去寫，否則它就會以某種方式吞噬你。

　　這是赫斯頓工作方式絕佳的比喻。她沒有寫作習慣，也從不遵循或計畫，而且還會經歷完全無法寫作的「可怕時期」。在1938年的一封信中，她寫道：「我偶爾會對紙張及其相關產品產生恐懼感。我無法讓自己觸摸它。我有一段時間不能寫、讀，或做任何事情……不知道什麼東西掌控了我，讓我沉默、痛苦和無助，直到它放我走。我覺得被自己放逐到一個星球上。但是我發現這是創作的序幕。」

　　一旦她有了靈感，一切都變了。赫斯頓在1936年的秋天，用古根漢獎學金（Guggenheim Fellowship）到海地研究巫毒教（voodoo）文化時，寫下了她最著名的小說《他們的眼睛看著上帝》（*Their Eyes Were Watching God*）。在先前幾個月中，她在牙買加與脫逃奴隸（the Maroons）的

後裔一起生活，研究他們，沉浸於牙買加和海地的文化讓
赫斯頓以新的角度看待自己國家的種族、階級和性別問
題。一旦開始動手寫這本書，她的工作速度驚人。赫斯頓
在自傳中寫道：「我文思泉湧，在內心的壓力下，我七個
星期就把它寫完了。我希望我能再寫一次。」

瑪格麗特・伯克－懷特
／ Margaret Bourke-White, 1904-1971 ／

　　伯克－懷特是專業攝影記者先驅，在生涯中創造了許
多第一：她是第一位獲准進入蘇聯的西方攝影師，是美國
第一位女性戰地通訊記者，也是《生活》（*Life*）雜誌第一
位女性攝影員工。她的同事稱她為「堅不可摧的瑪姬」，
因為她總是勇闖全球戰爭衝突地點，毫髮無傷，也從不畏
懼。由於工作性質，她不可能按照固定的時間表工作，而
是根據需要配合眼前的任務。她還是才華洋溢的作家，出
版了幾本關於她作品的書，還有一部生動的自傳《我的畫
像》（*Portrait of Myself*）。在這方面，她的確養成了極其規
律的習慣。攝影和寫作對她確實是理想的搭配：「我希望
生活能有一種節奏：刺激的冒險 —— 充滿興奮、困難和壓

力，和一段平靜的時光相平衡，讓我能吸收我所看到和感覺到的。」她寫道。她在康乃狄克州達里恩（Darien）的家「周圍由樹林隔離」，正是她平靜時刻的理想環境。她在《我的畫像》中寫道：「我習慣早上寫作。」

> 那個時刻的世界為了想像而生，清新而充滿了生氣。我的日程安排很奇特，只有沒有家庭需求的人才有可能辦到 —— 晚上八點睡覺，早上四點起床。我也喜歡在戶外寫作，和在戶外入眠。如果我在開闊的天空下入睡，它就會以一種奇怪的方式，成為我寫作經驗的一部分，讓我與世隔絕。

在戶外寫作和入睡時，伯克―懷特用的是「帶輪子的庭園家具，上面有個綴有流蘇的小小半頂棚」。她寫道：「它寬敞而豪華，再加上一床薄被，兩側各點一根蠟燭，反射在游泳池中，簡直是兒童夢想的公主床。」每天晚上，她都會把它推到園裡不同的地方，在夕陽西下，螢火蟲出現之時入睡。她會在破曉之前醒來，並開始寫作，「等到太陽升起的時候，我已經封閉在自己的星球裡，免受白天的干擾。」

最後一點很關鍵：伯克―懷特寫作時需要很長的獨處

時間，必須盡可能減少干擾。她知道外人很難接受這點。
她寫道：「我嚴密保護的孤獨恐怕不免會傷人，但如何在
不傷害他人的情況下解釋你希望完全融入你所寫的世界，
如何解釋你要花兩天的時間，才能把訪客的聲音隔離到屋
外，再次聆聽你所創造的角色？」朋友和同事有時的確會
因她一心一意專注在自己的工作上而不快。《生活》雜誌
的攝影記者尼娜·利恩（Nina Leen）回憶道：「我第一次
見到她時，問她是否願意和我共進午餐。她告訴我她正在
寫書，幾年之內都沒空和人共進午餐。」

TPG／達志影像

煩悶和折磨

瑪麗・巴什基爾特塞夫
╱ Marie Bashkirtseff, 1858-1884 ╱

　　巴什基爾特塞夫生於俄羅斯，是畫家、雕塑家。她十三歲起就開始寫日記，一直寫到二十五歲因肺結核去世之前不久為止。那時她在巴黎習畫（在一所私立學院；著名的法國美術學院 École des Beaux-Arts 直到 1897 年才招收女生），也開始建立自己年輕藝術才女的地位。她在 1876 年開始認真學習藝術時寫道：「我厭惡中庸之道。我想要的人生是持續的刺激，或者是絕對的平靜。」實際上，她選擇的是持續地工作，多年來都按照幾乎相同的時間表作業：上午六點起床，由八點至中午，以及下午一點至五點素描或繪畫，其間有一個小時的用餐休息。然後她沐浴更衣，吃晚餐，讀書到晚上十一點，然後上床睡覺。（有時她會在晚餐前的黃昏用燈光作畫，讓工作時間延長一小時左右。）偶爾她會厭倦一成不變的日常作息，但正如她在 1880 年寫的：「如果我整天不工作，就會感到最可怕的悔恨。」她得知自己罹患肺結核，可能活不長，於是更下定決心。她在 1883 年 5 月寫道：「一切似乎都很瑣碎無趣，一切，除了我的工作。由這個觀點看來，生命也許是美好的。」

潔曼・德・史戴爾
/ Germaine de Staël, 1766-1817 /

　　史戴爾夫人在1800年夏天寫給朋友的信中說：「人，一生中，必須在無聊和痛苦之間作出選擇。」史戴爾傲然地選擇了痛苦。這位瑞士裔法籍小說家出身富貴，身世顯赫——她的父親是路易十六的財政大臣，母親是巴黎沙龍的中心人物。但是她在1790年代公開批判拿破崙，不得不流亡國外，大半時間都待在瑞士科佩（Coppet）的老家，那裡成了西歐主要知識分子的重要聚會場所和思想實驗室。史戴爾也在那裡寫了許多政治論文和文學散文，不過她的客人未必明白她的努力。一位客人說：「史戴爾夫人雖然做了很多工作，但只有在她無事可做時，她才開始努力。最瑣碎的社交娛樂總是她的優先考量。」這不是事實。克里斯多福・赫洛德（J. Christopher Herold）對她在科佩的生活有較深入的描述：

　　十至十一點之間供應早餐。然後客人自由活動，而潔曼則專心處理她的商務書信、帳目、財產管理，如果有時間，她也閱讀和寫作。在客人眼裡，她似乎什麼也沒做，因為她能夠一心多用，不斷的干擾並不妨礙

她。她在乘馬車時記筆記，一邊口述信件，一邊還能和人保持對話，而且無論她身在何處，或發生了什麼事，她都繼續寫她的書。她明明沒時間寫作，卻怎麼能寫這麼多，即使對最接近她的人來說，也是個謎。這個秘訣不在任何特殊的時間安排，相反的，它完全缺乏組織。大多數的人都把大部分時間花在設法集中精力，和放下這樣的努力以便休息上；在準備和放鬆之間，幾乎沒有時間採取行動。而史戴爾夫人卻總是專心致志，從不休息，她的大腦可以在瞬間調整，因應任何需要她注意的事情。

由於科佩的早餐時間為上午十至十一點，因此直到下午時才提供午餐，晚間十一點才提供晚餐。在午餐和晚餐之間，安排的是晚間散步或駕車兜風，或者是音樂、談話和遊戲的聚會。晚餐後，談話一直持續到翌日清晨，至少史戴爾和她的小圈圈是如此。史戴爾每晚只睡幾個小時——這要感謝她吸的一點鴉片，她期待她的密友也保持同樣的精力。赫洛德寫道：「就像所有的失眠症患者一樣，她痛恨他人疲倦，認為這是背叛的表示。」史戴爾長期的情夫，政治家兼作家班哲明・康斯坦（Benjamin Constant）說，他從沒有見過任何一個人比她「更一絲不

苟，卻沒有意識到這一點。」他寫道：「每一個人的整個存在，每一小時、每一分鐘，一連持續數年，都必須在她的掌控之下，否則就會發生像所有暴風雨和地震集中在一起的爆炸。」

瑪麗・德・維希－尚隆
／ Marie de Vichy-Chamrond, 1697-1780 ／

瑪麗・德・維希－尚隆即德芳夫人（Marquise du Deffand），是伏爾泰、孟德斯鳩（Montesquieu）和霍勒斯・沃波爾（Horace Walpole）的密友，常和他們書信往返，她也主持巴黎的沙龍，在花都的知性生活中獨領風騷四十年。

西班牙作家哈維爾・馬里亞斯（Javier Marías）在《寫作人生》（*Written Lives*）一書中概述了德芳夫人的日常生活：

她的生活遵循的是有點混亂的時間表：她約在下午五點起床，六點接待前來晚餐的客人，人數根據不同的日子，可能是六、七位，甚或二、三十位；晚飯和聊

天一直持續到凌晨二點，但是由於她捨不得上床睡覺，因此儘管她並不喜歡玩擲骰子，依舊熬夜和（英國政壇人物）查爾斯・福克斯（Charles Fox）玩到早上七點，當時她已七十三歲。要是沒有其他人陪伴，她就叫醒馬車夫，要他駕車帶她沿著空曠的林蔭大道兜風。她之所以如此厭惡上床，主要的原因是她一直受嚴重的失眠所苦：有時她會等到清晨到來，有人可以讀書給她聽，在聽了幾段之後，她終於入睡。

德芳夫人一天最主要的活動是晚餐——她寫道：「這是男人的四個目標之一，其他三個是什麼，我已經忘了。」她常常舉辦晚宴招待賓客，直到八十三歲去世為止。她經常對廚師說：「盡力發揮你的長才，因為我比往任何時候都更需要社會的幫助來欺騙時間。」

正如馬里亞斯所指出的，她特別厭惡在夜晚時分獨自一人。在她的賓客終於回家，僕人也告退之後，德芳夫人寫道：「我孑然一身，再也沒有比這更糟的境地了。」

桃樂西・帕克
/ Dorothy Parker, 1893-1967 /

　　帕克曾說：「如果有年輕朋友想當作家，那麼你可以做的第二大好事就是致贈一本英文寫作聖經《風格的元素》（*The Elements of Style*）給他們。當然，最大的好事是趁現在他們還快樂時，把他們一槍打死。」帕克這話是半開玩笑，或者甚至還不到一半。儘管她是極受歡迎的作家，在《浮華世界》（*Vanity Fair*）和《紐約客》（*The New Yorker*）等知名刊物都備受禮遇，報酬豐厚，但帕克卻討厭寫作，幾乎從不按時交稿。她從不遵循任何特定的寫作常規，不過在她為《紐約客》擔任評論員時，這位拖稿的作家和她的編輯之間每週卻有固定的拔河模式。瑪莉安・米德（Marion Meade）在她為帕克寫的傳記中如此描述：

　　　幾乎從一開始，她就創下了拖稿的先例，她原本應該在每週五交稿給《紐約客》，但一直等到週日上午，雜誌社派人來電時，她還沒交稿。桃樂西會保證說，專欄文章已經寫好，只剩最後一段，並承諾在一小時內交稿。這一整天，同樣的過程一再重複。有時她會說自己剛剛把寫好的稿子撕了，因為實在太糟糕了。

其實她這時才開始動筆。

她對所有的編輯都這麼做。《週六晚間郵報》（*The Saturday Evening Post*）的編輯記得當時的情況如下：「你坐在那裡等她完成她已經開始的工作，如果她已經開始的話，但她很可能還沒有開始。」《老爺》（*Esquire*）雜誌的一位編輯證實，帕克「寫作的時候很痛苦，」並且把寫稿比喻成生產的過程，把編輯比喻為產科醫生。他說這手術是「高位產鉗分娩」。帕克和她的編輯都一樣厭惡它，但她無法改變自己的習慣。曾有人訪問她，問她以什麼為娛樂。她回答說：「只要不寫作，都很有趣。」

艾德娜・費柏
╱ Edna Ferber, 1885-1968 ╱

費柏在1963年的自傳《一種魔法》（*A Kind of Magic*）中寫道：「我認識的每一位專業作家都像速記員、公車司機或美國總統那樣每天上班。不同之處在於，作家只需要對自己負責，不必管其他人，因此很難監督；而且作家通常每週工作七天，而不是像一般人只工作五天。」

從二十一歲起直到生命的盡頭，費柏每天早上九點就坐在打字機前，她每天的工作目標是一千字。儘管她未必每天都能達到這個標準，但通常都辦得到，因此在她五十年的生涯中創作了十二部小說，十二本短篇故事集，九個劇本和兩部自傳。〔1921年，她以小說《如此之大》（*So Big*）獲頒普立茲獎，不過她的小說《畫舫璇宮》（*Show Boat*）、《壯志千秋》（*Cimarron*）和《巨人》（*Giant*）可能更膾炙人口。〕費柏說，作者的寫作環境並不重要；多年來，她訓練自己幾乎可以在任何環境下工作：「我曾在浴室和船上寫作，在飛機和堆柴的棚屋，在由紐約往舊金山或巴黎赴馬德里的火車上，在家裡的床上或被架在醫院的醫療設施上，在旅館裡，在酒窖、汽車旅館、汽車上；不論是健康還是生病，快樂或絕望。」

這條規則有個例外。費柏在康乃狄克州建造她夢想中的房屋，終於打造出自己理想的工作室，她在二樓的書房中擺設了「淡褐色的地毯、柔和的綠色牆壁、壁爐、書架、扶手椅、桌椅、書桌、打字機。」還有三扇分別向東、向西和向南的窗戶，三十五英畝遼闊的家園景色一覽無遺。但是沒有多久，她就把書桌搬離窗戶，轉而面向房內的一堵白牆，而且立刻覺得好多了。她說：「有風景的房間並不適合專職作家寫作。」

瑪格麗特・米契爾
／ Margaret Mitchell, 1900-1949 ／

米契爾在1928年左右開始創作她的第一本小說《飄》（*Gone with the Wind*），最後在1935年秋天把它交給來訪的編輯。儘管在改行寫小說前，她是成功的記者，但是她發現小說創作異常困難。她曾在信中寫到，也對訪問者說過：「我寫作並不輕鬆，對自己寫的內容也並不滿意。寫作對我來說很困難。夜復一夜，我努力又努力，最後只獲得不到兩頁的篇幅。次日早上我再重讀前一夜努力的作品後，刪了又刪，剩下不到六行。接著我又得從頭開始。」她估計，除了少數例外，《飄》的每一章都「至少重寫了二十次」。

米契爾在客廳寫作，她模擬先前工作生涯在新聞編輯室的情況，戴上綠色的眼罩，穿上男士的長褲。她說

TPG／達志影像

她邊寫邊感到「某種奇特、如醉如痴而急切的事物」存在。她並非天天寫作，也不遵照任何嚴格的時間表；的確，她經常因為各種意外或疾病〔其中有些顯然屬於心理而非生理 ── 米契爾是不折不扣的慮病性精神官能症（Hypochondriac）*患者〕而暫停寫作數週甚或數月。

　　她寫作時非常堅持自己的隱私。她在1936年曾說：「我不僅不要任何人幫我的忙，而且還嚴格禁止任何人讀任何一行，就連最親密的朋友也不行。」她有許多朋友甚至根本沒聽說過她在寫《飄》，直到書差不多已經完成，在這本小說出版前，他們對它的情節也一無所知。有一次，一位朋友突如其來出現在米契爾的打字機前，嚇得她由椅子上跳起來，朝桌子那頭扔了一條浴巾。

　　即使《飄》空前成功，銷售了數百萬冊，拍成經典電影，並獲得1937年普立茲獎，米契爾也從未動過再寫另一本書的念頭。她說：「不論什麼代價，我都不會再做一次。」

* 　慮病性精神官能症，患者會在未經診斷時對自身的一些身體狀況予以不合實際的解釋，擔心自己身罹患極為嚴重的疾病。

瑪莉安・安德森

/ Marian Anderson, 1897-1993 /

安德森是美國女低音歌手，她在1955年成為第一位在紐約大都會歌劇院獻唱的黑人獨唱家。指揮家阿圖羅・托斯卡尼尼（Arturo Toscanini）說，她的歌喉「百年難遇」。安德森在自傳中敘述了她學習新歌的方法，遠比聽眾想像的更加複雜細膩。她寫道：「我喜歡先聽旋律，在開始認真研究歌詞之前，先由音樂中獲得一些感覺。」

然後我在旋律之外，讀了歌詞；我想要知道它要表達什麼，我想要知道創作這首歌的方式，我盡力讓自己沉浸在與之相關的一切之中。當我把文字和音樂放在一起時，我會嘗試深入它的情緒。如果我全神貫注，而且歌曲中沒有任何事物會引起意想不到的困難，那麼這項任務並不困難。

然而，集中注意力未必總是那麼容易，你的思緒必須不受干擾。家人和家庭義務有權利，並且確實占據了我的很多心思，其他需要我花時間的事物也會打擾我。不管白天對歌曲有什麼樣的研究成果，我都會帶著歌曲上床。就在我準備入睡之前，會有徹底

放鬆的時刻讓我感受到音樂的情緒。突然之間，我完全清醒，徹底沉醉在這首歌的靈魂之中。在幾個小時之內，儘管一切仍然圍繞著我，但卻已經有了很多成果。

她接著寫道：「音樂很難捉摸。」一連幾週，她每天都在練習同一首歌，但卻沒有任何進展。她寫道：「接著在突然之間，靈光一現。多日來的徒勞在意想不到的時刻獲得了成果。」

TPG／達志影像

萊恩泰妮・普萊絲
／ Leontyne Price, 1927- ／

　　普萊絲九歲時，跟著母親到密西西比州的傑克遜（Jackson）市聽瑪莉安・安德森演唱。由安德森開口的那一刻起，普萊絲就明白了自己未來的志向，並且克服萬難，實現了自己的夢想：由種族隔離的美國南方，一路到紐約市茱莉亞音樂學院，最後在大都會歌劇院表演，成了1960年代大都會女高音台柱之一。根據傳記作者休・李・里昂（Hugh Lee Lyon）的紀錄，普萊絲在登台時都遵循一成不變的慣例：「表演當天，她總是很晚起床，早午餐包括一大杯柳橙汁、兩個白煮蛋和牛奶咖啡。到下午五點，她通常會吃一塊牛排、烤馬鈴薯、沙拉和咖啡。然後露露・舒梅克（Lulu Schumaker，居家管家）會為她準備肉湯，讓她用真空杯帶去歌劇院。她在某些場景之間會啜飲一些肉湯。」但比普萊絲的日常作息更重要的是她的表演時間表，要在兩次演出之間空出大量時間。如果可能，普萊絲不會同意在八至十天內作兩次以上的演出。她解釋說：「歌劇非常複雜，要求很多。演出前一天你得作準備，表演當天如有必要，就得要爆發；次日則需要恢復。因此演出前後這兩天你怎能唱歌？你心力交瘁，精疲力

盡，相信我，我絕不再這麼做。我寧可為自己的興趣而非
金錢唱歌。」

葛楚・勞倫斯
/ Gertrude Lawrence, 1898-1952 /

　　勞倫斯是英國女演員，以演出英國劇作家諾爾・寇威
爾（Noël Coward）的喜劇和音樂劇聞名，其中包括1930
年的《私生活》（*Private Lives*），這是他為她寫的劇本。
不論在舞台上或現實生活中，她都以活潑而著稱。（曾有
一位粉絲問勞倫斯的醫生，她究竟服用了什麼維他命才能
如此充滿活力，醫生回答說：「應該說是維他命服用勞倫
斯才對。」）勞倫斯在1939年秋對採訪她的記者說明了她
工作時的典型日程：

　　我的一天由上午八點開始，通常大家聽到我這麼早起
床總會很震驚，他們總以為女演員會睡到中午，我怎
麼會這麼早起床？那是因為我有很多工作要做。我必
須運動以保持良好的身體狀況，接著按摩腳和足踝
十五分鐘，讓這些有用的肢體保持苗條不疲憊。然後

我在床上吃早餐，但是沒有火腿、雞蛋、果醬或鬆餅，只能吃水果、喝咖啡。接下來我處理早上的郵件……粉絲來信，關於戲劇的信函、業務事宜，當然最後還有社交信件。我請了一位秘書幫忙處理，即使如此，對每一封信口述回信往往都要耗到中午。當然，我會親自動筆回覆私人信件。我會在午飯前，趁秘書打字時，用插花來放鬆……等到它們全都美麗地插在缽碗和花瓶中時，通常都已是午餐時分。如果我們能有半小時的空檔，秘書和我就會下棋，這不僅是絕佳的遊戲，而且能讓你專心。在忙碌早晨之後的午餐是簡單的蔬菜和沙拉。之後我會縫紉一段時間。我喜歡縫製老式的花樣，但是安靜的工作通常做不了多久，製作人的代表就會來訪。他們每天都來看我，和我討論每一次表演的問題，等他們告辭後，通常有些新劇本要讀。之後，我會帶著愛犬高地㹴馬基去散步，讓我們倆都能有必要的日常運動。如果要購物或拜訪朋友，我就利用這段時間，但在表演期間，我會訂下規則，要及早回家，休息兩小時再去劇院，在晚間的演出前放鬆，並且彌補晚間不足的睡眠。我不喜歡在上劇院演出前用餐。表演結束後，我通常會很餓，而且會和朋友一起開懷大嚼，因為如果我獨自一

人用餐，通常都吃得不夠。等我再回到家，準備上床時，往往都已經過了午夜。這就是人們所謂絢麗而浪漫的生活。或許在某些階段可能絢麗浪漫，但任何人都不該認為這不是艱鉅而辛苦的工作。我太常在外旅行，沒有真正的家。而且我常說，一齣新戲會讓人減壽一年。

這段描述正是在勞倫斯嫁給第二任丈夫海軍軍官理查・奧德瑞奇（Richard Aldrich）之前不久，奧德瑞奇很快就親眼目睹了她在演出前後的儀式 —— 他發現勞倫斯在深夜演出後確實很飢餓。他說：「這種時候，再沒有比韃靼牛肉更讓她享受的餐點了 —— 切碎的生牛排搭配蔥末和整顆生雞蛋，是歌劇紅星在辛苦表演之後最愛的食物。她會配一大杯加拿大麥酒。」奧德瑞奇一整個瞠目結舌，他新婚的新娘，他和許多人都如此欣賞在舞台上「精緻空靈」的她，竟然能夠「吃下我迄今一直以為只有魁梧的北歐女戰士布倫希爾德（Brunhildes）及卡車司機才吃得下的大餐。」

伊迪絲·海德

/ Edith Head, 1897-1981 /

　　海德曾說：「要成為好萊塢的優秀設計師，就必須融合精神科醫師、藝術家、時裝設計師、裁縫、針插、歷史學家、女僕和採購經紀人的角色。」她深諳此理。在她六十年的生涯中，為一千一百多部電影設計了服裝，獲得四十五項奧斯卡金像獎提名（並贏得了其中的八項），憑著她自己的能力成了時尚偶像。人們憑著她短短的劉海，單色的兩件式西服，以及不論在室內或室外都一直戴著的墨鏡，一眼就認出她來。海德原是教師，二十六歲時加入派拉蒙影業公司服裝部，由基層一路往上爬，最後成了好萊塢黃金時代服裝設計師崔維斯·班頓（Travis Banton）的左右手。1938年班頓離開派拉蒙，海德隨後接掌了該部門。多年後她回憶道：「沒有大張旗鼓，沒有戲劇性的過渡，沒有開香檳慶祝，沒有加薪，我每週工作六天，每天十五小時，而且一直如此。」在1930和1940年代，她每年為三十至四十部電影設計服裝，經常同時為四、五部電影中所有的男女明星製作服飾。

　　海德之所以能成功，不僅因為她的藝術素養和職業道德，也因為她善於駕馭好萊塢紅星的個性和脾氣。的確，

海德自己說：「我更像政壇人物而非設計師，我知道該取悅誰。」在理想中，她希望自己追求作品的完美，但是好萊塢電影製作的現實卻不容許她如此。海德說：「在內心裡，我是首席女歌手，堅持要按照我自己的方式製作戲服，否則就不用做了。但在表面上，我卻是模範員工，很容易相處，總是準時。」她又說，在好萊塢工作：「我學會了壓抑我對藝術的追求。」

至於海德自己的招牌行頭，也是出於必需。她接掌派拉蒙的服裝部時，馬上明白要讓演員成為眾所矚目焦點的重要性。她說：「在我工作的房間或辦公室或試衣間，我從不用顏色。」

> 而且我自己從來不穿得五顏六色。從來不。我通常穿米色，有時穿灰色（我最喜歡的色調是米－灰）或白或黑色。我站在穿著光鮮亮麗服裝的迷人明星後面時，絕不想引人注意。我希望演員專注在他們自己身上，任何會分散注意力的事物，例如牆上的圖片，或者身穿時髦鮮艷服裝的我的倒影，只會讓他們的視線移開自己的影像。我保持低調。演員必須完全沉浸在他或她自己的外觀上。

　　「在工作室裡，我是總戴著暗色眼鏡，身穿米色西裝的小伊迪絲。」她在另一個場合說：「這就是我的生存之道。」

瑪琳・黛德麗
／ Marlene Dietrich, 1901-1992 ／

　　「黛德麗並不是難纏，她是完美主義者。」自1930年代末起為這位德國女星設計戲服的伊迪絲・海德說：

> 她有令人難以置信的紀律和精力，可以整天工作，直到精疲力盡為止，然後再重振旗鼓，工作整夜，把事情做得更好。有一次我們由週一一早到週二晚上，連續工作了三十六小時，為她準備一套戲服，供她在週三晚上穿著……她的毅力和決心讓我驚訝。

　　另一位與黛德麗合作的服裝設計師表示：「她一下飛機就直奔道具室，一動也不動地站在鏡子前八、九個小時，讓我們在她的身上為她做衣服。」在電影化妝、燈光和剪輯各方面，她同樣也是完美主義者，這是她與導

演約瑟夫・馮・史登堡（Josef von Sternberg）密切合作時學的。史登堡1930年和她合作電影《藍天使》（*The Blue Angel*），隨後又和她合作了六部電影，把她捧成國際巨星。即使離開片廠，黛德麗也很少放鬆。她瞧不起任何遊手好閒的作為。她寫道：「什麼都不做是一種罪過，總會有一些有用的事情要做。」在家裡，她認為烹飪和做家務是「最好的職能治療」，並且做得津津有味。她寫道：「工作越多，神經質的時間就越少。」

艾達・盧皮諾
╱ Ida Lupino, 1918-1995 ╱

盧皮諾生於英格蘭的演藝世家，於1930年代移居好萊塢，在《暗夜行》（*They Drive by Night*）、《高山》（*High Sierra*）和《海狼》（*The Sea Wolf*）等電影中表現搶眼，是經驗豐富的演員，但是她曾說「從來沒真正喜歡過演戲。這一行太折磨人，對個人的私生活造成嚴重的破壞。」1949年，盧皮諾和第二任丈夫創立了一家獨立製作公司，她開始撰寫並導演一連串低預算的電影，處理諸如強暴、私生子和重婚等社會禁忌的主題。1953年，她發行了被視

為傑作的《搭便車的人》（*The Hitch-Hiker*），這部驚心動魄的驚悚片當時是美國唯一一部由女性執導的黑色電影。接下來幾十年，盧皮諾只再拍了一部劇情片，但她經常導演電視影集，在數十部電視劇中發揮她的才華，包括《希區考克劇場》（*Alfred Hitchcock Presents*），《神仙家庭》（*Bewitched*），《夢幻島》（*Gilligan's Island*）和《陰陽魔界》（*The Twilight Zone*）。

當然，盧皮諾碰到了性別歧視的障礙，她以堅毅的專業精神化解這個問題。她說：「我一拿到腳本，就開始研究。我構思、準備，等拍攝的時候一到，我通常已決定妥當，無論對與錯，我都放手去做。」只要可能，她都會在週末準備次週的工作。她說：「每逢週六、日，我就會去外景或片場布景，那時那裡很舒服而安靜，我就趁此時規畫我的布置。」（不過在寫作時，她卻沒有這麼井井有條。據傳記作家威廉·杜納蒂（William Donati）說：「艾達有時一連寫作二十四小時，隨手在任何東西上塗鴉，不論是零碎的草稿紙，或是超市購物袋。」

在片場，盧皮諾則刻意擺出母親的形象。演員和工作人員都習慣稱呼她「媽媽」，她鼓勵他們用這個暱稱。她解釋說：「保持女性化的態度很重要。」

男人討厭專橫的女性。所以你不是命令男人，而是向他提出建議。親愛的，媽媽碰到了一個問題，我想要這樣做，你可以辦到嗎？我知道這聽起來很怪，但你能為媽媽這樣做嗎？結果他們就做到了。用這種方式，他們會更合作。我盡量不暴跳如雷。女人不能這樣做，他們都在等著看好戲……只要你克制脾氣，工作人員就可以和你好好相處。我喜歡被稱為媽媽。

貝蒂・康登
╱ Betty Comden, 1917-2006 ╱

康登與阿道夫・格林（Adolph Green）是百老匯史上最長久的寫作搭檔。他們倆長達六十年的創作夥伴關係產生了諸如《錦城春色》（*On the Town*），《美妙的小城》（*Wonderful Town*），《電話鈴響》（*Bells Are Ringing*）和《小飛俠彼得潘》（*Peter Pan*）等膾炙人口的音樂劇。兩人還為幾部好萊塢音樂劇〔包括1952年的《萬花嬉春》（*Singin' in the Rain*）〕寫劇本。

康登和格林幾乎每天都會在康登位於曼哈頓公寓的客廳見面，為他們的下一齣戲工作，不過他們的會面看起來

未必像是工作。康登在1977年說：

> 我們互相凝視，無論有沒有工作方案，我們都會見
> 面，以保持工作的持續性。曾有幾次，經歷很長的一
> 段時間，什麼都沒有發生，只是很乏味，讓人洩氣。
> 但是我們認為不論什麼都不會是徒勞，即使光是盯著
> 對方的漫長日子亦然。你必須相信這點，不是嗎？你
> 必須經歷這一切，才能到達會有成果的那一天。

　　格林說，他們「對坐了一年」，才終於產生《電話鈴響》的靈感。在他們接受訪問時，有時採訪者會要求他們更詳細描述自己的創作過程，但沒什麼用。康登有一次承認，她是實際動筆的那個人 —— 在一疊草稿紙上，或後來用打字機打字，而格林則在房裡踱步。但是她說：「然而到頭來，我們並不知道是誰貢獻了什麼點子或是哪一句台詞。」

　　局外人常常以為康登和格林是夫妻，但是他們從沒有男女之情，各自都有婚嫁數十年的對象。〔康登在她的回憶錄《舞台下》（*Off the Stage*）中寫道：「還是時常有人會混淆。我總是說，只要我們自己不會混淆，一切就都沒問題。」〕問到什麼是鞏固他們長期工作關係的因素時，格

林說，他們的共同點可能是飢餓；康登則提出了另一種看法，她說：「純粹的恐懼和驚駭。」

徹底放下

左伊・艾金斯
／ Zoe Akins, 1886-1958 ／

　　艾金斯年輕時的野心是「在我死前寫七首好詩」，但是這位密蘇里才女「對戲劇也有強烈的渴望」，並且在這個領域留下了佳績。她一生創作或改編了四十多部戲劇，其中十八部在百老匯上演；1935年，她因改編伊迪絲・華頓的《老處女》（*The Old Maid*）而獲頒普立茲獎。她的寫作方式是有幾段時期行雲流水，但中間卻夾雜長時間的停頓。艾金斯在1921年為《紐約時報》撰寫的文章中解釋道：「只要我一動筆寫作，速度就很快，因為我在動筆前已經想好了要寫的目標。」她補充說，有好幾次持續長時間工作，一口氣就寫完了一整幕。但是她在寫作期間需要很大的空間，也就是要盡可能保持時間表的彈性：

> 我喜歡在寫一幕戲劇，或故事、小說的片段之前，預留一週的空檔。在這段期間，所有活動都完全取決於我最後的心情而定。接著我從容工作，慢慢寫，並保持非常警覺的判斷力。然而可怕的是，過文明生活，而且朋友都很忙碌的現代人幾乎無法保持這樣一週的空閒。當然，除非他們的環境有令人不安的變化，比

如到一個陌生的地方隔離，或放棄他渴望享受的許多事物，進行某種社交節食，然而這需要比我們大多數人（尤其是我）更堅強的性格才辦得到。坦白說，我在生活或工作上從來沒有任何秩序或方法，結果大部分朋友都認為我生性拖延，遊手好閒，揮霍他們和我自己的時間，是最不可靠、最讓人失望的同伴。以上這些都是事實，但不知何故，在某個時候，不可避免的時刻到來了，為了那一段我有想法要發揮的時光，放棄這一切變得很容易。一旦展開那段空曠的時間，就可把讓人生如此瑣碎卻又愉悅的一切拋諸腦後：個人的命運不再重要，因為藝術家的冒險已經展開。

艾格尼絲・馬丁
╱ Agnes Martin, 1912-2004 ╱

　　這位加拿大裔的美國畫家在 1997 年時說：「我有個開闊的心靈，為的是要做靈感所召喚的事。」在那之前二十一年，她對另一位訪問者也說過同樣的話：「靈感來自清澈的心靈，它豁然貫穿。我們與它毫無關係。」但是對馬丁而言，靈感並不會翩然降臨，它得經過追求，而且

藝術家必須創造適合的身體狀態，讓它蓬勃發展。馬丁寫道：「最重要的，就是要有一間工作室，並保持其氣氛。」

> 無論什麼樣的藝術家都非得有工作室不可。音樂家如果只能在客廳練琴，就處於極大的劣勢。你必須把所有的感受力都聚集在工作室裡，而且在它們匯聚時，你一定不能受到干擾。藝術家受到干擾和工作室氣氛遭到破壞，而被糟蹋的靈感和藝術損失是無法估量的。

至於藝術家的工作時間，馬丁認為應該要很長；除此之外，她並不特別重視工作的作息。她說：「每天早上，我都一直等到完全確定自己要做什麼後才起床。」「有時候，我在床上一直躺到下午三點左右，早餐也沒吃。我的腦海中有視覺影像，只是光是知道你要做什麼，距離把它準確記錄下來，還有很漫長的路要走。」再一次地，在馬丁眼中，最重要的元素是大段不受干擾的時間，不能同時有其他該盡的義務分散她的注意力，而且最重要的是，不能有鄰居或訪客的打擾。她說：「與其他人在一起，你的心靈就不是你的。」

馬丁熱愛孤獨，因此成年後幾乎一直都是孑然一身，

獨自住在新墨西哥州的偏鄉，數十年來只和少數幾個當地人往來，也很少與紐約的畫廊經營者接觸。到1970年代，儘管馬丁的畫作價格越來越高，她依舊過著最原始的生活，從不提高自己的生活條件。多年來，她的工作室一直都沒有電或自來水，她睡在廂型車後的外掛露營車裡，車內有暖氣、瓦斯爐、烤箱和冰箱，但同樣沒有電和自來水；她用便盆取代沖水馬桶，使用後倒入在附近挖的坑洞裡。

在1977至1984年之間，攝影師唐納德·伍德曼（Donald Woodman）是馬丁的房東、鄰居，也是她隨叫隨到的雜工。他在《艾格尼絲·馬丁和我》（*Agnes Martin and Me*）一書中，敘述了更多馬丁在新墨西哥州日常生活的細節：

> 在我認識艾格尼絲的這整段期間，她平常的制服是標準的連身工作褲，根據天氣冷熱，搭配長袖或短袖T恤。她的畫室用柴爐加熱，這很重要，因為她偏愛在冬日白天作畫。隨著繪畫進展，她會坐在搖椅上，一連數小時盯著畫布，審視自己的作品。她鮮少允許任何人進入畫室看她正在進行的作品，或甚至堆放在牆邊已完成的畫作。

我經常看到她坐在露營車裡凝視窗外 —— 通常是在她開始新系列的畫作之前。她不止一次由敞開的窗戶對我喊道：「我打賭你一定以為我並不是在工作，但我正在工作！我正在想要畫些什麼。我正在沉思。」

不繪畫也不沉思時，馬丁喜歡閱讀謀殺案的推理小說，她總在聖塔菲（Santa Fe）的二手書店一買就是一袋。有一陣子，她自己打造了一個粗陋的游泳池，天天在池裡游泳；而且她也總是在畫室外的花園裡種菜，不過伍德曼說她的園藝技巧很不尋常：她並不是同時種植幾種不同的蔬菜，而是選定一種蔬菜種滿整個花園。他寫道：「有一年她種玉米，另一年種綠花椰菜，接著是番茄，以此類推。」偶爾馬丁會邀伍德曼來晚餐，菜色「可能包括她的雞所下的蛋（有時還加上一隻母雞），花生醬夾果醬三明治，還有自種蔬菜配切成薄片的冷盤肉，例如火腿卷。」

上述這一切都顯示，馬丁絕不只是生性古怪而已。她一生經歷了數次精神分裂，而且多次提到腦海中有聲音指導她作畫。不過可能比任何人都了解她精神分裂發作的伍德曼卻認真指出「她聽從教她繪畫的聲音作畫」的說法太過簡單，其實正好相反：她必須讓那些聲音安靜下來，才能到達她想要繪畫的事物核心，這需要令人難以置信的意

志力。」馬丁本人也證實了她需要全心投入。她說：「你受到永久的干擾，惟有透過紀律，經歷莫大的失望和失敗，才能得到你必須畫的事物……一連多月，第一批畫沒有任何意義 —— 什麼意義都沒有。但是儘管有種種失望，你仍必須繼續前進。」

凱瑟琳・曼斯菲德
╱ Katherine Mansfield, 1888-1923 ╱

這位出生於紐西蘭的作家是短篇故事大師，由她出版的日記來看，她也是有拖延、自我懷疑和自我懲罰這些作家常見毛病的大師。她雖然想要每天寫作，但往往辦不到，於是她一邊責備自己，一邊又疑惑休一天假難道真的有那麼嚴重嗎？

她在1921年寫的一段文字就是代表性的例子。她寫道：「好吧，我必須承認，我無所事事地度過了一天 —— 天知道為什麼。」

要寫的東西很多，但我就是沒寫。我以為我會寫，但

是喝完茶後我覺得疲倦，於是就去休息了。這樣做對我來說是好是壞？我感到內咎，同時卻知道休息是我所該做的事……該做的事很多，但我做的卻很少。如果在我假裝工作時做的是真正的工作，那麼人生就幾乎完美無缺。但這豈不是太困難了嗎？看看等在門檻上的故事，我為什麼不讓它們進來？只要它們一進門，它們的位置就會被潛伏在外等待機會的其他故事取代。

曼斯菲德比大多數作家更有休假的藉口：由於她十七歲時罹患結核病（最後她三十四歲時因此病而去世），需要休養。而且她還必須承認，不寫作的時間對她而言，與發揮日常生產力的時間同樣重要。

她在日記上寫道：「通常的規則是，如果我遊手好閒的時間夠長，就會獲得突破。這就像把非常大的扁平石頭扔進溪水中。不過，問題是，要遊手好閒多久才能證明這樣做有效。我承認，到目前為止，它從未讓我失望……」

凱瑟琳・安・波特
／ Katherine Anne Porter, 1890-1980 ／

　　波特很長壽，但是發表的作品相對較少：只有二十七則故事和一本小說《愚人船》（*Ship of Fools*），這本小說花了她二十年的時間才寫就。生於德州的她作品稀少有其原因。她經歷了兩次失敗的婚姻（第一次是因為家暴），和一連串「乏味的工作」，當過演員、歌手、秘書、報社記者和在幕後代筆的影子作家，一直到三十歲出頭才開始認真寫作。而且在這段過程中，她差點在1918年西班牙流感爆發期間死亡，她後來說，這個經歷成了決定性的轉捩點。波特1963年接受《巴黎評論》（*The Paris Review*）訪問時表示：「它切割了我的人生，就這麼把它分成兩半。在那之前的一切都是在做準備，而在那之後，以某種奇怪的方式，我準備好了。」

　　四年後，也就是1922年，波特發表了她的第一個短篇故事，並在1930年四十歲時出版了她的第一本故事集《盛開的猶大花》（*Flowering Judas*），大獲書評家的讚賞，但銷路不好。她接下來的兩個故事集：1939年的《蒼白的馬，蒼白的騎士》（*Pale Horse, Pale Rider*）和1944年的《斜塔與其他故事》（*The Leaning Tower and Other*

Stories），也持續這個模式。由於波特的書從不賣座，因此她不得不藉由演講、擔任常駐作家、領取研究獎金和其他臨時工作來賺取收入，她也經常說這是自己不多產的原因。她說：「我認為我的精力只有百分之十花在寫作上，另外的百分之九十是忙著餬口。」

不過外界對這樣的藉口不以為然。詩人瑪麗安‧摩爾（Marianne Moore）說波特是舉世最糟糕的拖延者，而杜魯門‧卡波提（Truman Capote）在他最後一本未完成的小說中，則有個虛構的角色以波特為本，「她的聲望來自於精心控制的限量作品；她在這方面無往不利，是駐在作家騙局之后、得獎老千、高酬騙子，是以貧困藝術家為名等待獎金贊助的騙徒。」波特在人生中一直追求能讓她分散注意力的目標，尤其是在男女關係方面。就在四十歲生日前不久，她告訴一個熟人說，她有四個丈夫和三十七個情人，而且終其一生，她情人的數目一直都在持續增加。傳記作家瓊‧吉夫納（Joan Givner）說，波特「從不抗拒放下工作，一心一意投入另一件韻事的誘惑。」

波特為自己辯解說，她需要長時間停頓，避開寫作，才能寫出最好的作品。她在1969年告訴訪問者說：「其實我寫作並不需要很長的時間。我寫的速度很快，但是其中需要很長的間隔，讓它慢慢醞釀，要等到它醞釀好了，我

才動筆。」這種作法對她的短篇故事效果很好，她通常會用一週左右的時間集中心神寫作，通常是在她可以不受打擾的地方租個房間。但是對於小說，這一套就行不通了，這可以解釋為什麼她由開始到完成《愚人船》相隔了二十年。最後，波特在康乃狄克州租了一棟安靜的房子與世隔絕，花了三年，才完成這本小說，她在那裡每天以不尋常（對她而言）的專注寫作。她告訴《巴黎評論》說：

> 我在鄉下待了將近三年，每天為這本書工作約三至五個小時。我的確常常坐在那裡思索接下來的情節，因為這是一本沉重的巨著，有很多角色……但在康州的時候，我一直讓自己全心工作：沒有電話、沒有訪客，我真的過得像隱士一樣，只差沒人由柵欄那一頭送飯給我！不過就如葉慈（Yeats）說的，這是一種「孤獨的靜態行業。」我種花蒔草、自己做飯、聽音樂，而且當然也閱讀。我真的非常快樂。我可以一連獨居數個月，這對我有好處，因為我在工作。我很早起床，精神奕奕，有時五點就起身，喝杯黑咖啡，然後工作。

儘管波特很喜歡單獨寫作的時光，但是從沒想過要終

生過這樣的生活。她的創作源於多彩多姿的人生，她對追求長期孤獨的作家嗤之以鼻。她在1961年說：「任何像這樣自絕於社會，都是死亡。你可以把自己關在閣樓上，也可能有很多人這麼做，但首先，你必須先是人。」

布里奇特‧萊利
／ Bridget Riley, 1931- ／

這位著名的英國畫家在1998年說：「藝術家需要為活著的這個事實『盡點力量』，就像鳥得要歌唱一樣。」但這並不表示萊利的作品是自然流洩或受情緒所驅使 —— 正好相反。萊利自1960年代就開始歐普藝術（Op Art）的創作，這種畫風震驚了倫敦藝壇 —— 造成幻覺的濃密黑白畫作，戲弄或偶爾攻擊觀眾的感官知覺，需要許多構思、預先的工作，以及不斷應用她的重要官能。萊利所有的畫作都由素描開始，每一幅新畫作都需要她預先畫出無數的試驗草圖，在嘗試錯誤中摸索，創造出能產生預期效果的構圖。她在1988年說：「就像白日夢一樣，我對於自己要做的事，或是我希望畫作沉澱或表達的感受，感到一種飢渴，困難的就是要把這種感覺表現出來，這就是塞尚所說

的『實現』。」

　　這是一個緩慢的過程，萊利認為這是好事。繪畫，她曾說：

> 耗費時間，也需要時間，這是它的巨大優勢。藝術家需要足夠的時間思索、修改、探究各種方向、做出改變、奠定基礎。你必須建立起工作常規，必須能夠讓自己驚奇，而且最重要的是要犯錯誤。如果你是畫家，那麼你很幸運，因為繪畫容許這一切。

　　萊利說：「無聊乏味是重大指標。你失去了精力；覺得天崩地裂，什麼也不能做，這讓人非常恐懼，但是你必須聆聽，因為它正在告訴你不論你在做什麼，都並不完全正確。也許只需要小小的調整，也許需要更大幅的處理。」萊利學會信任她的直覺，遠甚於其他一切：「如果你感覺不對，那就不對。」她說。萊利認為，聘請助手做大部分實際的繪畫，有額外的好處，因為這能讓她成為自己作品的旁觀者。她說：「我在乎的並不是讓自己擺脫工作，獲得解放；正好相反，讓自己保持一定的距離，會使我投入得更多而非更少。有位助手曾經告訴我：『我們做的是有趣的部分，而你做的是辛苦的部分。』在我看來，

這是在做決定 —— 拒絕和接受、更換和修改，發揮出藝術家更深刻真實的個性。」

茱莉・梅雷圖
／ Julie Mehretu, 1970- ／

梅雷圖生於衣索比亞，長於密西根州，她先在卡拉馬祖學院（Kalamazoo College）和羅德島設計學院（Rhode Island School of Design）學習藝術，1999年移居紐約。她以抽象圖案、建築草圖和如書法般的筆觸所作的多層次繪畫聞名。2009年，曼哈頓下城高盛（Goldman Sachs）大樓的大廳中，掛上了她寬二十三長八十呎的作品《壁畫》（Mural），具體呈現了上述元素。這是艱鉅的工作，梅雷圖和多達三十位助理花了兩年的時間才完成。在《壁畫》之後，梅雷圖把她的作業規模縮減至幾個助理組成的核心小組，其中幾位已經與她合作多年。「我不必以任何方式管理他們。」梅雷圖在2016年說：「是他們在管理我。」

梅雷圖住在第一一八街，她的畫室在第二十六街，每天都要往返西側公路（West Side Highway）。她說：「沿河行駛這段路，可以讓我紓壓，進入工作。開車回家，則是

讓我由畫室解放，回到人生。河流的質地、河水的顏色、天空和雲層的色彩 —— 全都成了由畫室到家以及由家到畫室往返運動的一部分。」梅雷圖盡量在上午九點至九點半之間到達畫室，她做的第一件事就是瀏覽電子郵件，不過不一定會回覆。（她說：「我總是逃避回覆電郵。」）接著她戴上耳機（通常是收聽播客或有聲書），然後她會在工作室中來回走動，凝視她正在進行的繪畫，想找到一個「入口」。她說，然後「我通常就開始工作。」

梅雷圖一直工作到午餐時間，通常她都和助理一起在畫室用餐。午餐後，她會戴上耳機繼續作畫，或者坐在椅子上閱讀三十分鐘至一小時。她盡量在下午五點半或六點離開畫室，趁兩個年幼的兒子上床前，和他們相處幾個小時。以往梅雷圖工作的時間更長得多，但她認為自從有了孩子之後，自己實際上更有生產力。她說：「我現在能夠更明智、更有效率地運用時間，不會像以往那樣浪費時間。」有時候，她會在兒子上床睡覺後回到畫室，但她盡量避免這樣做，而利用晚上充電，讓白天工作時更有力量。

在畫室裡，梅雷圖有時會感覺時光飛逝，但是她說也有時候：「進行得不那麼順利，感覺就像是苦差事。」她

說，偶爾會有半天甚或一整天的時間：「你注視又注視，卻找不到入口。」發生這種情況時，她可能會去散散步，參觀畫廊或博物館展覽。但通常留在畫室裡最有生產力。梅雷圖稱繪畫為「以時間為基礎的媒體」，並強調觀眾需要留很多時間欣賞畫作，讓每一幅繪畫都在他們身上發揮力量；光是快速瀏覽是不夠的。

梅雷圖花了「很多時間」觀賞自己的畫，她說這樣做是為了「擺脫自己」。有時，「我的頭腦妨礙了我，把事情弄得一團糟」——因此她必須擱置或拋開自己日常的念頭，才能真正進入工作。沒有其他的捷徑。

梅雷圖說：「在生了第一個孩子後，我雖然人在畫室，卻並沒有在工作，只是凝視——我對此深感內疚。後來我明白它是這個過程的重要部分，許多事物都來自於憑著你的直覺和作品建立關係的過程……這對工作並非理性的知識，而且我認為在和以時間為基礎的作品共度經驗中，這樣的情況會一再發生，因此我對它已經更加自在。」

瑞秋‧懷特瑞
╱ Rachel Whiteread, 1963- ╱

　　這位英國雕塑家每天早上六點半或六點四十五分起床，打發兩個兒子出門上學後，乘公車到幾哩之外她的倫敦工作室，大約在上午八至九點之間抵達。她在那裡或許獨自，或許與每週來幾天的助理一起工作，直到下午五至七點之間。懷特瑞的雕塑往往是紀念建築，牽涉複雜的現場後勤工作 —— 她最有名的作品可能是1993年的「房子」（House），是東倫敦一棟三層的維多利亞風格排屋內部的混凝土模型，因此在畫室中，她通常是用墨水和紙張，以素描探究各種創意，並思考構圖和色彩。

　　在她工作時，幾乎總會播放BBC第四台（Radio 4）的節目當背景。有時她會停下來午餐，每天也常會花一小時坐在桌旁舒適的椅子上閱讀（她的工作室裡有個書房，而且她說自己愛讀「哲學、心理學、小說、詩歌 —— 什麼都讀一點」）。在懷特瑞靈感枯竭之時，沒有任何神奇的配方能夠克服它。她說：「你只能繼續工作，繼續素描，一直重複同樣的事。我認為以這種方式繼續工作很重要，否則你就無法擺脫困境。」

愛麗絲・華克
／ Alice Walker, 1944- ／

華克在1970年代後期創作了她的第三本小說《紫色姊妹花》（*The Color Purple*），她是趁著女兒上學時，每天上午十點半至下午三點寫的（拜古根漢獎學金之賜，她才能全心投入這本書，或至少在她念小學的女兒不在家時動筆）。她原本計畫要花五年的時間才能完成，但是開始動筆後，不到一年，她就發現自己寫完了最後一頁。華克下筆迅速，因為她在動筆之前花了很多時間構思——的確，華克曾說，她需要一兩年的醞釀期才能真正開始寫書，在這段期間，她會深入思考這本書的一切，並且「徹底掃除一切」，她認為這是寫作必不可少的前提。正如她在2006年所說的：「要邀請包括創意在內的任何客人，你必須先為它騰出空間。」

雖然這種說法使華克的創作過程聽來簡單，但實際上卻複雜得多。1982年，她發表了一篇關於《紫色姊妹花》源起的文章，描述在真正下筆之前那一年左右與小說中的人物共同生活的感受。華克最初定居布魯克林，但她寫道，她書中的角色厭惡這座大城市，他們問她：「那些很高的究竟是什麼玩意兒？」所以華克收拾行裝，橫越整個

美國，搬到舊金山。但是她的角色在這裡也很不開心，他們要在靠近故事發生地喬治亞州小鎮的地方。於是華克又搬了一次家，這次她在舊金山往北數小時、加州布恩維爾（Boonville）的蘋果園裡租了一間小屋。她的角色終於開

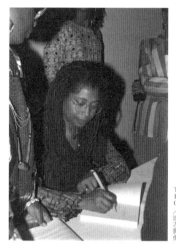

TPG／達志影像

始和她對話。「我們可以坐在我坐的地方聊天。」華克寫道：「他們非常誠懇、迷人、快活。當然，他們生活在他們故事的結尾，但他們從頭開始把故事告訴我。」在這段期間，華克的女兒蕾貝卡（Rebecca）一直與她的父親、華克的前夫待在美國東岸，但後來蕾貝卡來到布恩維爾，和華克與她書中的人物同住。起初他們的關係淡漠下來，令人不安。華克寫道，這些角色「安靜下來，不再那麼常來拜訪，而且採取堅定的『讓我們等著瞧』的態度。」幸好後來他們很快就再度回訪。華克說她書中人物，尤其是她小說的女主角西莉，都「崇拜」她的女兒。華克寫道：

「當蕾貝卡（從學校）回家，需要母親，也需要擁抱時，西莉會現身，試圖提供這兩者給她。」

　　蕾貝卡・華克後來也成為作家，她對這個故事的說法卻不那麼浪漫；就她的敘述，身為作家的女兒，由於她母親對書中角色的生活如此沉迷，使她大感不平。（她長大成人之後，和母親斷絕了來往。）不過愛麗絲・華克並不後悔自己為完成畢生心血而作的選擇。她在2014年說：「我從不在乎別人的想法，我總覺得自己與眾不同，即使幼時亦然。我總覺得我必須勇往直前才能追求自己的目標。」

卡洛・金
／ Carole King, 1942- ／

　　這位美國歌手兼作曲人已經創作或與人合寫了一百多首流行歌曲，她在1971年推出的專輯《掛毯》（*Tapestry*）是有史以來最暢銷的專輯之一。金是非常頑固的早起晨鳥，她在2012年出版的回憶錄《自然的女人》（*A Natural Woman*）中寫道：「我從不顧慮隔壁房間是否有人還在睡覺，總是搖晃脆穀片的盒子，叮叮噹噹地用湯匙攪拌我的

茶，使勁朝著磨蹭的孩子大喊大叫：『快點，要不然你會趕不上公車！』」

但是在作曲時，金不得不學會放鬆一點，讓作曲的過程自然發展。她在 1989 年的一次採訪中分享了自己避免靈感枯竭的秘密：

> 我發現如果要靈感不受阻礙，關鍵就是不要去擔心它。永遠不要。
>
> 如果你坐下來，覺得自己想寫東西，卻毫無靈感，那麼你就該起身去做其他事情，然後再回來重試一次。不過你要放輕鬆，相信它必然會出現。如果它曾經出現一次，你也曾經這麼做過一次，那麼它就會再出現。它一向都會回來，唯一的問題是，你因為憂慮它，因此阻礙了自己。

金還說，根據她的經驗，通常約在一個小時之後，創造力的渠道會再度開啟；但有時也會花上一天、一週，甚至幾個月的時間。無論如何，她都不會擔心。她在回憶錄中寫道，掌握創造力的關鍵，是要讓潛意識去面對這個問題，而不要企圖掌控它。她說：「如果自我掌控了一切，工作是來自於你，你可能可以做得很好，但你的自我卻會

滋生懷疑。」而相反的,「如果你正在創造的事物是穿透你,你會有感覺,而且它會比夠好還要好得多。」

安德烈・齊特爾
╱ Andrea Zittel, 1965- ╱

　　齊特爾是美國藝術家,自 2000 年以來一直在加州約書亞樹(Joshua Tree)的高地沙漠中生活和工作。由於當地氣候極端(夏季高溫逾攝氏三十八度,冬季的溫度則降至冰點以下),因此齊特爾的晨間作息隨季節而有不同。夏日時分,天光一破曉,她就已經起床出門,帶著愛犬一起徒步四十分鐘,展開新的一天。她的住處原是農場小屋,後來她花了多年時間擴建和更新。她散步回家,就先餵雞、澆花,做些戶外的雜務,然後才打坐、沐浴、做早餐和換衣服。冬天時分,齊特爾早上的作息則正好相反:她先打坐、沐浴、吃早餐,然後等陽光提高室外的溫度之後,才外出散步並做雜務。齊特爾在 2017 年說:「其實就是建立有彈性的日常作息。建立一個模式,可以讓你把一切塞進有限的時間,但是如果模式裡塞了太多東西,就會讓你動彈不得。」

　　齊特爾很少獨居家園；她的藝術工作是A–Z West這個大規模藝術計畫的一部分，計畫中也包括居住和工作—交易。這個六十英畝的土地上有許多建築物，經常招待團體參觀（除了齊特爾的住所之外，還有永久的雕塑、多個工作區以及十二個像膠囊一樣的「車站」，大小只夠一個人入睡）。為了避免自己被捲入A–Z West不斷舉行的各種活動，齊特爾保留週一和週五作為個人工作室時間；而在這兩天之間，她在主工作室中與各個助手和合作者一起度過「三個非常緊張的日子」（她在週末通常會休息）。

　　齊特爾在私生活中，盡可能減少作決定。長期以來她一直抱持的信念是，建立一套嚴格的個人規則，可以讓她擺脫外在的社會規則。最明顯的例子就在她的衣櫃。她解釋說：「每一季我都有一套『制服』，通常是穿著舒適而且看起來不錯的衣服，我會連續穿著三個月。」這些制服隨季節變換，而且大半是由她親手縫製。齊特爾也一直期望在飲食方面也能達到類似的簡化程度，但是她說到目前為止還辦不到：「烹飪恐怕是我永遠也無法完全解決的難題。」

梅芮迪斯・蒙克
／ Meredith Monk, 1942- ／

　　蒙克是作曲家、歌手、導演／編舞者，也創造了新音樂劇、歌劇、電影和裝置藝術。由1960年代中期開始，她開創了所謂的「擴展聲樂技術」（extended focal technique），這是一種複雜的語音詞彙，超越了傳統歌手的曲目，擴大了聲樂的可能性。為了發展新的表演，蒙克交替保持孤獨和與他人相處的時期。她的住家在曼哈頓，自1970年代初以來，她就在翠貝卡（TriBeCa）區租下一間閣樓（她與名為「中子」的愛龜共享，她自1978年以來一直把這隻箱龜當成寵物飼養）；但在單獨工作期，會遷往她在新墨西哥州擁有的一棟房屋，或是在紐約「極小」的房子，或是在新罕布夏州麥道爾藝術村（MacDowell Colony），多年來她數度以此為工作的避靜隱居之地。蒙克進入避靜模式時，就大約在上午七時起床，冥想三十分鐘以上，然後吃早餐、閱讀一下，剩下的時間全心投入工作，依她的話說就是：「維持我作為歌者和行動者的工具。」這意味著一連串的身體運動，一連串的發聲練習和鋼琴練習。接著她午餐、再讀一點書，然後把整個下午都花在構思新的表演上，這工作既緩慢又不確定。蒙克在

2017年說：「每一件作品我都喜歡從零開始，儘管一開始風險很大，甚至令人恐懼，可是到了某個程度，恐懼變成了興趣和好奇。這些年來，我已經學會如何忍耐在未知中閒晃。那裡就是發現的開始。」

在這個過程中，蒙克大半是用鋼琴工作，嘗試新的音樂和人聲創意。她以五線譜筆記本記下心血結晶，但主要是用四軌錄音機記錄她所想到的點子。（蒙克說：「要是沒有四軌錄音機就糟了。因為我真的試過數位裝置，但它們對我而言太慢了。」）在創作跨界作品時，蒙克往往會素描、製作各種要素的圖表，或繪製空間地圖，以便考慮整體的架構。她下午的典型工作時間大約持續四個小時，之後她晚餐、寫信、拜訪朋友、讀書或看電影。對蒙克而言，這些孤獨工作的時間，尤其是在麥道爾藝術村，是如此「奢侈」，她說：「因為你可能過了很糟糕的一天，但隨後會想到你還有第二天。那是擁有時間和空間任你真正思考的美好感受。」

相較之下，在紐約，蒙克的日常生活則是排練即將開場的表演。她利用早上進行她在靜修時的簡短版作息：靜坐、發聲、鋼琴練習和單獨工作，總共大約三、四小時（有很長一段時間，她都在家作曲。但目前她的翠貝卡社區正在徹底大改建，因此她改用當地音樂學校的練習

室）。到了下午或傍晚，蒙克的樂團來到她的閣樓，與她一起排練，通常持續四個小時，他們由身體和聲音的熱身開始。在排練中，蒙克通常會寫下她想要達到的成果，有時會為團員錄影或錄音，以便看或聽到他們的成果。把獨自構思的工作發展為一群人的表演，免不了會有些改變，她會運用上午的工作時間回頭重新思考材料，並作調整。在這個過程的所有階段中，蒙克努力達到她所說的：「與材料融為一體。這是創作過程和表演的最終目標。」她說，如果達到了這個目標：「你的意識就會非常精確專注。同時，你又絕對開放，而且非常放鬆。我並不是指缺乏活力；我指的是最深層次的放鬆，一種遼闊的感受，知覺當下發生的事物。在你與其他人一起表演時也是一樣。我的樂團做了許多努力，用我們一點一滴的生命聆聽。」

葛麗絲・佩利
╱ Grace Paley, 1922-2007 ╱

佩利是政治運動人士、教師和作家 —— 她寫詩、寫散文，還有三本獨樹一幟的短篇故事集，生動活潑、高度濃縮。1976年，有人訪問時問她怎麼在政治工作、教學和

擔任賢妻良母之餘還能寫出這麼出色的作品，她回答說：
「我記得有人曾問過我這個問題，而我自以為聰明的回
答：純屬無心。」

> ⋯⋯但實際上，我認為任何活潑有趣的生活，都會
> 面臨許多股拉力。在我看來，受到各方的拉力是很自
> 然的事。如果你有了孩子，你絕不會只想把他們交給
> 別人照顧。孩子們的成長很有趣，如果你放棄太多，
> 就剝奪了自己的樂趣。我並不是說你不想要自由，你
> 想要，你希望兼顧一切，面面俱到。但這又是一種拉
> 力，你受到拉力的作用，但是你只有一輩子可活，能
> 盡一己最大的力量是你的特權。我不會放棄任何一
> 點。關於這方面，我已經和婦女團體談了很多，因為
> 我認為世上的一切都該爭取，任何事物都不應放棄。
> 我認為美好而堅定的貪婪是面對人生的方式。

佩利說，她的故事通常由一個句子開始，一個「絕對
會引起共鳴」的句子，暗示著一個角色和一個場景。但是
由此開始的進展卻很緩慢。她說：「在一頁或一段之後，
我幾乎免不了就會停頓 —— 這時我必須開始思考這個故事
可能會說什麼。我由與情節沒有直接關係的段落開始。故

事的聲音最先出現。」而推動故事發展的是壓力——不是截稿期限的壓力，而是要發抒講故事衝動的內在壓力。佩利說：「藝術源自於不斷的精神騷擾，你就遭到了騷擾。」

TPG／達志影像

氣球、太空船、
潛水艇、衣櫥

蘇珊・桑塔格

╱ Susan Sontag, 1933-2004 ╱

桑塔格在1978年接受採訪時說：「到了某個階段，人總得在生活與計畫之間作抉擇。」她從不懷疑哪一個對她才是正確的選擇。她年輕時在亞利桑那州土桑（Tucson）市的文具和賀卡店裡閒逛，發現了現代圖書館（Modern Library）出版公司出的書，此後就決心要擺脫「我的童年，那漫長的牢獄」，逃往她所崇拜的作家和知識分子的世界。多年後她說：「我從沒想過自己會不能過我想過的生活，我從沒想過自己可能會遭到阻礙……我抱著非常簡單的觀點：人如果一開始懷著理想或抱負，到後來卻沒有做他們夢寐以求的事，那是因為他們放棄了。我想我不會放棄。」

在追求理想上，桑塔格沒有浪費一點時間。她十五歲高中畢業，十六歲進入芝加哥大學，十七歲結婚，一年半後生了一個兒子。她的丈夫比她年長十一歲，是社會學講師，兩人初識十天後，他就向她求婚。雖然桑塔格起初對於大學知識分子的生活很興奮，但是這段婚姻缺乏熱情。1959年，她離了婚，帶著七歲的兒子搬到紐約重新開始。儘管生活捉襟見肘，桑塔格卻拒絕接受離婚贍

養費或子女撫養費。她接了一個暫時的工作，在《評論》
（Commentary）期刊擔任編輯，接著又擔任一連串的教學
工作。幾年之內，她出版了一本小說，並開始寫後來讓她
成名的文章。

桑塔格之所以成功，主要是拜她源源不絕的活力之
賜：自她抵達紐約開始，她就想讀遍每一本書，看遍每一
部電影，參加每一個聚會，進行每一場對話。有朋友半
開玩笑說，她「每週看二十部日本電影，讀五本法國小
說」；另一位朋友說，對桑塔格而言，「每天讀一本書，
這個目標並不算高。」她的兒子大衛・里耶夫（David
Rieff）後來寫道：「如果要用一個詞來描述桑塔格的生活
方式，那就是『飢渴』（avidity）。沒有她不想看、不想
做，或不想了解的事物。」桑塔格自己也明白這種飢渴的
價值。她在1970年的日記中寫道：「再一次，我把生活當
成活力層次的問題 —— 而且更甚於以往。」後來她又加一
些段落：「我想要的是：活力、活力、活力。不要去想崇
高、寧靜、智慧 —— 你這個白痴！」

桑塔格無窮無盡的好奇心讓她的文章穿插了大量引證
和附註，雖然極具權威，但也使她很難靜下來寫作，儘管
她認為最好能每天都寫作，她自己卻一直辦不到；她往往
要到最後關頭，才一連花上「漫長、熱烈、急切的」十八

或二十、二十四小時趕稿，因為她視而不見的截稿日期迫在眉睫，不能再拖了。她似乎要把壓力累積到幾乎無法忍受的程度，才能開始寫作 —— 主要是因為她覺得寫作非常困難。她在1980年時說：「我絕不是那種運筆如飛、一氣呵成，只需要修正或略微更動一下即可的作家。我的寫作非常費力而痛苦，而且初稿通常都很糟糕。」她說，最難的部分是寫出初稿；之後，她至少有了一些可以更改的依據，而她也會重寫很多次，通常要花幾個月的時間，經歷十至二十份草稿，才能完成一篇文章。隨著時間的更迭，她的動作也越來越慢：她花了五年時間，才完成了1977年劃時代作品《論攝影》（*On Photography*）的六篇文章。

桑塔格的另一大障礙就是孤獨：她非常喜歡社交、熱愛對話、厭惡孤獨，她知道這對作家是不利的特性。她在1987年說：

卡夫卡曾幻想在某棟建築物的地下室工作，每天兩次有人會把飲食送到門外。他說：寫作時越孤獨越好。我把寫作想成就像在氣球、太空船、潛水艇或衣櫥裡一樣，到杳無人跡之處真正集中注意力，聆聽自己的聲音……不接聽電話或不外出晚餐都取決於我。我需要向內探索，可是要尋覓那種孤獨需要努力，因為

我其實並不喜愛隱遁。我喜歡和人在一起，不喜歡孤獨。

當然，她在剛起步之時並不孤單：在桑塔格寫她第一本小說《恩人》（The Benefactor）和早期的文章時，身為單親的她同時要照顧兒子 —— 並兼顧了幾份工作、無數戀情和她飢渴的文化生活。她怎麼安排這一切？部分是避免一些傳統的母親義務，例如烹飪，1990年她向採訪者開玩笑說：「我不為大衛做飯，只為他加熱。」（在另一次採訪中，她說大衛「穿著大衣長大了」，她指的是放在床上，她帶他參加所有聚會時所穿的大衣。）桑塔格後來和作家西格麗德·努涅斯（Sigrid Nunez）談起她發瘋似的寫作，說她只是想要推動它：「在寫《恩人》時，我一連好幾天沒吃飯、睡覺或更衣。到最後，我甚至連停下來點菸都不行。我讓大衛站在旁邊，為我點菸，而我則一直在打字。」（努涅斯補充說：「她寫《恩人》最後幾頁的時候是1962年，大衛十歲。」）

這是在桑塔格服用抗憂鬱劑德塞美（Dexamyl）之前的事。德塞美是結合了安非他命（可提振情緒）和巴比妥酸鹽（可抵消安非他命的副作用）的藥物。桑塔格的兒子說，她在1960年代中期開始依賴德塞美寫作，一直用到

1980年代為止,「不過劑量逐漸減少。」鼓吹吸食大麻的《興奮時光》(*High Times*)雜誌1978年採訪桑塔格,問她寫作時是否吸食大麻,她答道:「我寫作時服用 Speed(安非他命的俗稱),和大麻正好相反。」問及安非他命對她的作用時,桑塔格說:「它讓我擺脫了吃飯、睡覺、上廁所,或與其他人交談的需要。我可以在室內一坐二十小時,不會感到孤獨、疲倦或無聊。它讓你擁有非凡的專注力,也讓你滔滔不絕。因此如果我寫作時服用安非他命,

TPG／達志影像

一定會設法限制用量。」

　　桑塔格通常先躺在床上伸長雙手寫草稿，然後才移到書桌上，在打字機或後來在電腦上打出接下來幾次的稿子。寫作對她而言，意味著變瘦，讓她背痛、頭疼，手指和膝蓋也都疼痛。她談到自己想要以比較不會折磨身體的方式工作，但她卻從未認真改變自己的習慣；她似乎需要這種有點自我毀滅的過程。她在1959年的日記上寫道：「寫作就是消耗自己，以自己為賭注。」她認為只有逼自己長時間努力，才能獲得最好的想法。此外，她也不得不承認，在某種程度上，她覺得這一切「令人興奮」。她喜歡引用劇作家寇威爾的話：「工作比遊戲更有趣。」

瓊‧米契爾
╱ Joan Mitchell, 1925-1992 ╱

　　這位美國畫家具有傑出的才華，能夠透過抽象構圖召喚出自然的景色。詩人約翰‧阿什貝利（John Ashbery）曾說：「她的畫讓你有一種這是戶外某地的感覺，儘管你不知道它在哪裡。」但米契爾多半是夜裡在螢光燈下作畫。1950年代，她住在紐約東村的一間套房裡，每天總要過了

中午才起床，而且通常要等到日落才開始作畫。她會先放唱片、準備工作，通常是爵士樂或古典音樂。米契爾說，音樂使她「更容易發揮自己」，而且照她先前的鄰居所說，這也是向其他人表達「她進入『繪畫模式』，不容打擾。」

到那時，米契爾已經幾杯酒下肚；她通常每天下午五點左右開始喝酒，輪流灌下啤酒、蘇格蘭威士忌、波本威士忌、琴酒或夏布利（Chablis）白酒 —— 她並不挑剔。但是她對抽象表現主義畫家醉眼迷離地把顏料潑灑在畫布作畫的刻板印象卻很敏感，傳記作家派翠西亞・阿爾伯斯（Patricia Albers）說：「她至少有一次要一名年輕的藝術家發誓，永遠不能洩露她或其他抽象派畫家在畫室裡喝酒的秘密。」但其實這與事實相去甚遠；米契爾曾向另一個朋友承認：「不喝酒，她就畫不出來。」

米契爾作畫是間歇式，她先畫出決定性的幾筆，然後退到工作室的另一端，查看她所畫的結果，換一張唱片，再看一下，最後重新回到畫布前，再畫幾筆，也可能不畫。她的進展緩慢，有時耗費數月只畫出一幅畫。米契爾1991年說：「行動繪畫（action painting）的想法是個玩笑，這裡沒有『行動』。我先畫一點，然後注視這幅畫，有時要看幾個小時。最後，這幅畫會告訴我該怎麼做。」

1959年，米契爾被迫離開她在東村長租的公寓後，她和蒙特婁出生的畫家伴侶尚—保羅・利奧佩爾（Jean-Paul Riopelle）移居歐洲。他們在巴黎住了幾年；1967年，米契爾用祖父留下的遺產在弗特伊（Vétheuil）買了一塊兩英畝的鄉村莊園，這是位於巴黎西北方約三十五哩的小村莊（莫內於1870年代也居於此，不過米契爾厭惡這種聯繫）。米契爾、利奧佩爾，和他們的五隻狗於1968年搬到當地。幾年後一位來訪的評論家問她：「你每天的工作情況如何？早上起得來嗎？」米契爾笑答：「不一定起得來。」她接著說：

> 下午一點午餐，和霍利斯（她的助手兼朋友）一起或者我自己一個人用餐。下午，我玩填字遊戲，聽聽心理諮詢節目……聽眾打電話提出他們的問題，那多少能讓你覺得幸好自己沒有那個問題。
>
> 接著，在冬天，光線大約四點半就暗了下來，我在這時餵狗，不然會看不見犬舍。夏天則晚一點。接著尚—保羅大約七點半到九點回家吃晚飯，我們一起用餐、看電視，然後我可能會畫畫，或者我可能不看電視，而是畫畫。我在十點到四點之間作畫。大約是這樣，除非情況不好。

米契爾說，情況不好時，她什麼都感覺不到，「一切看起來都同樣沒有顏色。我和它對抗。這不是週期性的事——似乎是我水位的問題，不過我不理會它。我聽音樂，盡量活動，步行到鎮上。如果我這樣做，它就消失了，那是我唯一的樂趣。在我置身其中之時，我不會去想自己。」

1981 年，米契爾和利奧佩爾分居，她獨自住在弗特伊，不過有狗為伴，也有一群常來的朋友和訪客。雖然米契爾易怒，但她仍然樂於招呼朋友，大部分的夜晚都花很多時間款待賓客美酒佳餚。之後，她洗完碗盤，（蹣跚地）走進畫室。她的畫室位於房子正後方、原先的娛樂室中，阿爾伯斯說：「她手上拿著一個救生袋，裡面有一瓶約翰走路，兩三本詩集，也許還有幾封信。」畫室是她的私人庇護所，隨時都上鎖，她睡覺時還把鑰匙放在枕頭下（有一次，畫室的廁所壞了，她也拖延不肯修理，因為她不願讓修水管的師傅進去）。一個朋友說：「感覺就像動物可窩藏的安全避難所。」

但是，其實恐怕恰恰相反——這是鬥志旺盛的堅強藝術家放下防衛的冒險場所。她曾說：「沒有人可以繪畫、寫作、感受任何東西，而不容易受到傷害。人必須非常堅強，才會脆弱。」

瑪格麗特・莒哈絲
／ Marguerite Duras, 1914-1996 ／

對莒哈絲而言，寫作不是發明，而更像是發現的過程，或者更精確地說，是勇敢正視的過程。她認為寫作意味著發現自己潛意識中已經存在、完完整整、等待被揭示的事物。這個過程讓她畏縮，甚至恐懼 —— 無疑是因為她的小說常常取材自她傷痛的童年。〔莒哈絲最出名的作品是她1984年發表的小說《情人》（*The Lover*），描述一個十五歲的法國少女與一名年紀較長的富裕中國男子的情事，這幾乎是莒哈絲在法屬印度支那貧困家庭中成長的寫照。〕她談到自己的寫作過程時說：「就像我竭盡所能處理的危機，這是一種征服。在寫作時，我感到很

害怕，彷彿周遭的一切都崩潰了。文字很危險，承載了炸藥、毒藥，它們會施毒，接著就會湧現我一定不能這麼做的感覺。」因此她不會規律地按照時間表寫作也就不足為奇；相反的，如果她有寫書的靈感時，這個念頭就會在她腦海徘徊不去，掌控她的生活。1950年，她只花了八個月，就寫完了小說《抵擋太平洋的堤壩》（*The Sea Wall*）。根據傳記作家勞爾・阿德萊（Laure Adler）的記載：「她從清晨五點一直伏案寫到晚上十一點才休息。」夜裡，她喝酒以求遺忘。1991年她在終於戒酒之後說：「我是真正的作家，我是真正的酒鬼。我喝紅酒以求入睡，接著，晚上喝干邑白蘭地，每個小時喝一杯葡萄酒，早上喝了咖啡後再喝干邑，之後寫作。如今回顧起來，我不由得為自己還能寫作感到驚訝。」

潘妮洛普・費滋傑羅
╱ Penelope Fitzgerald, 1916-2000 ╱

1980年代，費滋傑羅向她女婿的姊姊提供了關於寫作的建議。這名女孩在英國西約克郡的一個作家避靜寫作營擔任行政人員，她想寫詩，費滋傑羅告訴她：「你要心狠

手辣，把最好的打字機留給自己，不要理會所有來此逗留
的朋友、婦女、課程成員等，只管自己寫作，否則你就不
可能寫得出來。」費滋傑羅是以個人的經驗為寫作題材，
她在1930年代是牛津大學的明星學生，大家都認為她一定
會有璀璨的文學生涯，然而最後她卻等到五十八歲才出版
了第一本書，是一本傳記。在隨後的二十年裡，她又發表
了十一本書──九本小說和兩本傳記，而費滋傑羅的最後
一部小說《藍花》（*The Blue Flower*）則讓她以八十之齡出
乎意料的享譽文壇。在她於牛津就讀到出版第一本書之間
這段漫長的期間，卻是家庭危機、財務壓力和單調辛苦的
工作，費滋傑羅幾乎放棄了自己畢生的抱負。她在1969年
寫道：「我雖然視藝術為第一要務，卻對自己沒有為此付
出一生不無遺憾。」

　　起初，費滋傑羅的寫作生涯似乎大有可為。她大學畢
業後曾擔任電影和書的評論者、英國廣播公司（BBC）編
劇，也和她的丈夫一起擔任文化月刊《世界評論》（*World
Review*）的編輯，為該刊撰寫了許多社論和文章，但《評
論》後來結束了，她丈夫想要恢復律師本行生涯也失敗，
並開始酗酒。費滋傑羅當時已生育了三個幼兒，全家入不
敷出，生活陷入困境。1960年，他們搬進一艘船屋，那
是當時倫敦最便宜的住房，可是後來卻發現幾乎無法居

住 —— 這艘船又冷又濕；潮漲時就會浸水，退潮時又因為不平衡，會陷入泥裡，使他們的住處傾斜。最後這艘船屋和全家大部分的財產一起沉沒。

就在他們搬上船屋的同一年，費滋傑羅開始教書維生，這個工作持續了二十六年，直到她七十歲為止。對於像她這樣受過良好教育，又沒有其他出路的中年婦女，教書是最好的選擇，但是她並不喜歡。「面對一疊又一疊討人厭的作業本，我有一種浪費生命的感覺，但現在再想這個已經太晚了。」她在當時的一封信中如此寫道。不過實際上，她並沒有像信中寫的那麼絕望，或者至少不是一直都如此。在教了幾年書後，她偶爾也動筆，在學生作業背後作筆記，她的草稿和學生的試卷放在一起，一有空閒就寫作 ——「在又小又嘈雜的教員室裡，到處都是疲憊、擔憂和責備的暗流。」

一直到1971年，費滋傑羅才終於恢復 —— 或者該說開始她的文學生涯。她當時五十四歲，最小的孩子即將離家；同時，她不穩定的婚姻也終於安頓下來，夫妻成了友好的同伴關係。經歷數十年，費滋傑羅終於第一次有了時間和精神上的空間可以寫作。在下了課的夜晚，她開始為第一本書做研究，這是維多利亞時期畫家愛德華・伯恩—瓊斯（Edward Burne-Jones）的傳記，她責備自己沒有精力

工作更長的時間。「我很懊惱自己沒辦法在晚上做更多的事。」1973 年，她在寫給女兒瑪麗亞的信中說：「這些瞌睡必須停止。畢竟，我幾乎沒有出門，所以應該能夠完成更多的工作。人必須證明自己的存在有其價值。」

　　她花了四年的時間才完成這部傳記，而這個過程，卻讓延遲的創作力爆發。在接下來的五年，她又出版了六本書，其中包括一系列以她中年歲月的考驗為題材的短篇小說。〔比如屢獲殊榮的布克獎小說《離岸》（*Offshore*），就是以他們家在那艘命運多舛船屋上的時光為本的虛構故事。〕就算她從不覺得自己發揮了全部的潛能，至少也知道自己作為小說家，已經找到了合適的主題。費滋傑羅 1998 年說：「我始終忠於自己最深刻的信念。我要表達的是那些天生失敗者的勇氣，強者的弱點，以及誤解和錯失良機的悲劇。我竭盡所能，把它們當成喜劇，因為如果不如此，我們又怎能承受？」

芭芭拉・赫普沃斯
╱ Barbara Hepworth, 1903-1975 ╱

「我基本上是雕刻師，這一生一直都迷戀石頭、木材

和大理石的性質。」這位英國抽象雕塑家在1961年如是說。赫普沃斯的創作始於手上的材料,她的雕塑創作是以自己與一塊木頭或石頭上的「生命」聯繫起來開始。在完成雕刻作品前,她會先想像成品。她在1967年解釋說:「你會陷入冥想,接著突然之間,它在你的腦海中呈現了完整的面貌。」

赫普沃斯並不覺得她的創作過程特別奇妙或神秘,她說:「我一直認為我的職業就像平凡的日常工作一樣。」不過她承認抽象雕塑家的確是讓人「在情感上精疲力盡的工作」。赫普沃思通常一天工作八小時,她覺得工作時間越長,效果越好。「你必須長時間不間斷工作,才能看到真正的進展。」她曾經在接受採訪時說:「例如像這樣的一塊石頭,看起來和其他石頭並沒有太大的差別,除非你耗費大量時間雕刻它。我喜歡早上八點左右開始工作,一直工作到約晚上六點為止。」

赫普沃斯說這話時是1962年,她五十九歲,四個孩子都已長大成人。在養兒育女期間,她的工作習慣從不能如此一貫:「我必須對自己有非常嚴格的紀律,因此我總是每天都做一點工作,即使只有十分鐘也好。」

你很容易就會說「嗯,今天真是糟糕的一天,孩子們

不舒服，廚房需要擦洗……或許明天會好一點。」接著你又會對自己說，說不定下週或孩子長大後會更好。然後你就和自己的發展喪失了聯繫。我認為如果你在遇到干擾時，也能與自己的作品保持密切的聯繫，那麼你的靈感會在幕後繼續發展，你實際上會更快成熟，雖然你的雕刻可能會減少，但它們的成熟速度可能與你一直在工作時一樣。

的確，赫普沃斯堅持認為養育子女並不會妨礙她的藝術工作，照顧他們雖然耗費了她的時間，但她沒有任何不滿（赫普沃斯的第一、二任丈夫也是可以靈活運用工作時間的藝術家，至少在某種程度上可以幫忙看顧孩子）。赫普沃斯說：「我們在工作中生活，孩子們也在其中，在塵土、污垢、繪畫和一切之中長大。 他們只不過是其中的一部分。」

由1939年一直到人生的盡頭，赫普沃斯在英格蘭西南端康沃爾（Cornwall）郡聖艾夫斯（St. Ives）附近生活和工作，只要天氣合適，她就在戶外工作，一年到頭都如此。她說：「光線和空間就如木材和石頭一樣，是雕刻家的材料。」她通常會同時進行數件雕塑，隨著年齡增長，她也聘請了一些助手協助，不過她依舊日日雕刻，直到

七十二歲因工作室發生意外大火而去世。她把雕塑比喻為玩撲克，她說：「我並不玩牌，但我卻戰戰兢兢地用自己的工作下注。你必須憑直覺，你必須有熱情，對於做某件事很執著。我的想法是盡力去做。除了下一份工作，什麼都不真正重要。」

史黛拉・鮑溫
╱ Stella Bowen, 1893-1947 ╱

鮑溫是澳洲畫家，曾在倫敦學習藝術。她在那裡結交了許多前衛的文人，其中包括艾茲拉・龐德（Ezra Pound）、T.S.艾略特（T.S.Eliot），和小說家福特・馬多克斯・福特（Ford Madox Ford），並與福特墜入情網，兩人在1918年結婚，當時她二十四歲，而他已四十四歲。次年，他們搬到薩塞克斯（Sussex）鄉下的一間小屋，福特〔當時已以《明眸美女》（*Ladies Whose Bright Eyes*）和《好兵》（*The Good Soldier*）而知名〕決定要養豬維生。鮑溫在1920年生了一個女兒。幾年後福特務農的雄心徹底失敗，他們逃離了英國寒冷的冬天，前往法國南部，後來又赴巴黎。在這段期間，福特寫小說，並主編《跨大西洋

評論》（*Transatlantic Review*）一年，而鮑溫在照顧女兒之
餘，設法找出時間作畫，還要應付丈夫的許多需求（尤其
讓她疲憊不堪）。鮑溫後來寫道，福特「有製造混亂的天
才，而且對處理其後果緊張恐懼。」在他們的關係中，鮑
溫是「避震器」：她支付賬單，避免福特確知他們債務的
全貌，並保護這位敏感的作家不受干擾。在福特快要寫完
一本書時，他會要求任何人都不許和他說話，也不能讓他
看郵件，直到全書完成為止。儘管如此，福特卻不知道為
什麼鮑溫不能像他那樣穩定地工作。鮑溫在回憶錄《取自
人生》（*Drawn from Life*）中寫道：

> 福特從不明白為什麼我和他在一起的時候很難作畫，
> 他以為我缺乏不顧一切作畫的意願，的確如此，但他
> 不了解如果我有不惜一切這樣做的意願，那麼我的人
> 生就會有完全不同的方向。我不應該照顧他，助他度
> 過工作的日常壓力；在他需要時陪他散步和談話，
> 保護他不受環境的阻撓。追求藝術不只需要找出時
> 間——還需要有自由的精神。後來，在我有更多空閒
> 時間時，我依舊因為與福特的關係而受到束縛，因為
> 他很會消耗其他人的緊張能量……。我戀愛、幸福、
> 專心一致。但是我沒有空間去照顧一個獨立的自我。

在巴黎時，鮑溫和福特曾有一陣子想出了對雙方都有益處的工作安排，他們共享一個工作室，福特在上層的平台上寫作，而鮑溫則在下面的主層上作畫。這段期間，他們五歲的女兒被留在巴黎郊外約二十哩蓋爾芒特（Guermantes）的一間小屋裡，由一位保母照顧，她週間在那裡上學，週末則和鮑溫、福特共度。儘管鮑溫非常想念女兒，但這種安排對每個人都很合適。只是這段平靜的合作生活沒有維持多久；鮑溫很快就發現福特與一名年輕作家有染，這名三十四歲的作家艾拉‧倫格萊特（Ella Lenglet）尚未成名〔在福特的建議下，她取了筆名珍‧瑞絲（Jean Rhys），見頁372〕。鮑溫和福特在1928年分離，儘管許多複雜的情況隨之而來，但鮑溫終於能夠專心作畫。兩人分離三年後，她發表了首次個展。可惜由於財務問題，鮑溫無法長期專心作畫，不得不接受他人的委託畫肖像畫。鮑溫在1940年撰寫回憶錄時，可以自傲自己的畫家名聲，但是也忍不住覺得，要不是她把太多的精力花在他人的需求上，原本可以有更大的成就。她寫道：「如果你是女人，並且想要擁有自己的生活，那麼最好是在十七歲時墜入愛河，遭人誘惑、拋棄、嬰兒死亡。如果你經歷這一切而存活，就可能會有成就！」

凱特·蕭邦
╱ Kate Chopin, 1850-1904 ╱

蕭邦在聖路易長大，二十歲結婚，與丈夫一起搬到紐奧良，他在那裡經營棉花經紀公司。接下來九年，她生了六個孩子。1882年，蕭邦的丈夫死於瘧疾，幾年後，她帶著全家搬回聖路易，開始在那裡寫小說。1889年發表了她的第一個故事，並在1890年出版了第一本小說《咎》（*At Fault*）。接下來十年，她大約寫了一百篇短篇故事，並且在包括《大西洋月刊》（*The Atlantic Monthly*）和《時尚》（*Vogue*）的幾本全國雜誌上發表文章，因此讀者越來越多。蕭邦寫作從來沒有時間表，甚至連單獨寫作用的房間都沒有；根據她女兒的說法，她喜歡「在孩子簇擁下寫作」。在1899年11月（即她最著名的小說《覺醒》（*Awakening*）出版六個月後）的《聖路易郵訊報》（*St. Louis Post-Dispatch*）上，蕭邦回覆了關於她寫作過程常見的問題：

> 我怎麼寫作？在架在膝上當桌子的木板上，用街頭雜貨店買來的一疊紙、鋼筆和墨水來寫，這間雜貨店有城裡最好的紙筆。

我在哪裡寫作？在窗邊的靠背椅上，我可以由那裡看到幾株樹木和一片天空，多少有點藍色。

我什麼時候寫作？我很想說「無時無刻」，但這會因為太過肯定而使語氣顯得輕浮，而我希望盡可能保持這件事的嚴肅。因此我要說，我在早上寫作——如果我不會太受複雜的圖案所吸引；我在下午寫作，如果在舊桌腳上塗抹新家具亮光劑的誘惑不會大到忍受不了；有時我在晚上寫作，不過隨著年齡增長，我越來越覺得夜晚該用來睡眠。

傳記作者佩爾·塞耶斯蒂德（Per Seyersted）說，蕭邦「每週平均只花一兩個早上真正動筆寫作。」而且大家都說，她只在有靈感時才寫。蕭邦說：「有些故事似乎是自動寫出來，而有些卻不肯被寫——再怎麼哄騙都寫不出來。」

蕭邦的兒子費利克斯（Felix）親眼目睹了「短篇故事由她筆下迸發：我看到她一連幾週都沒有任何靈感，接著突然就拿起鉛筆和老舊的膝上板（這是她的工作台），幾小時內就寫完她的故事，交給出版商。」蕭邦說她沒有做任何修改，她認為這不但不必要，而且甚至會適得其反。「我完全聽從無意識選擇的擺布，甚至到了連潤飾都只會

對我的作品造成災難的地步。我避免這種過程，寧願粗糙卻真實，而不是矯揉做作。」

哈莉葉特・雅可布斯
／ Harriet Jacobs, 1813-1897 ／

　　雅可布斯在北卡羅來納州的伊登頓（Edenton）出生，是奴隸之身。歷經主人性剝削多年之後，她設法逃到了北方——但是在那之前，她先在她祖母的房子裡躲了近九年，藏在九呎長四呎寬的閣樓上，傾斜的天花板最高處也僅有三呎。雅可布斯只能在夜晚時分出來舒展一下筋骨。這只不過是雅可布斯1861年以假名琳達・布蘭特（Linda Brent）發表的自傳《女奴生活記事》（*Incidents in the Life of a Slave Girl*）中，諸多悲慘經歷之一。這本書差點就無法問世；因為貴格會（Quaker，基督教派）廢奴主義者艾米・波斯特（Amy Post）最初向雅可布斯提出寫她親身經歷的主意時，雅可布斯不肯，她不願回顧自己的創傷經歷，但是後來她認為，她有義務要對反奴隸運動「作點貢獻」，因此開始記錄自己的生活。

　　實際的寫作並不成問題；雅可布斯年幼時，女主人

教過她讀書寫字和縫紉，而現在的問題是要找出時間來寫作。到了1850年代，雅可布斯已不再是逃犯，她的主人柯妮莉亞・威利斯（Cornelia Willis）在1852年為她贖身，使她獲得了自由，但她仍不得不工作謀生，威利斯雇她擔任保姆，與他們一起往返紐約和波士頓。1853年，她開始動筆寫書，威利斯一家搬到哈德遜河谷新買的莊園伊德維德（Idlewild）。雅可布斯在那裡覺得自己越來越孤立，而且也因每天二十四小時，每週七天照顧威利斯的五名子女，包括那年夏天出生的小嬰兒，使她精疲力竭。她只有在晚上等孩子們睡著了，才能抽出時間寫作。她在寫給波斯特的信中坦誠：「整個白天，我寫不到一頁，……要照顧小嬰兒、大嬰兒，還要隨時奉全家召喚，我只剩一點時間思考或寫作。」她在另一封信中抱怨說，如果她「可以偷溜，安靜兩個月」獨處，「就算萬一失敗，我也一定會日以繼夜地工作。」不過在其他時候，她卻持較樂觀的態度：「這本可憐的書目前處於蛹的狀態，儘管我永遠不會讓它變成蝴蝶，我依舊因為它能在較卑微的甲蟲之間順從地爬行而滿足。」

這些年來，這本書漸漸爬向完成；雅可布斯藉著「繼續在不規律的空檔中，每當我可以由家務之間搶到一個小時寫作」時，一點一滴地記錄了她的生活。歷經四年辛

苦，到1857年3月，她終於完成了這本書。（在序言中，她提及「經常遭打斷，被召喚，以至於我幾乎不知道自己寫的是什麼。」）出版是另一項挑戰，需要數年進一步的努力，等到雅可布斯的故事終於問世之時，卻又因美國內戰爆發而蒙陰霾，被人們遺忘了數十年。到二十世紀後期，人們才重新發現雅可布斯的這本自傳，終於使它獲得應有的地位，這是在難以想像的逆境中，毅力和講述真相的勝利。

瑪麗・居禮
╱ Marie Curie, 1867-1934 ╱

　　瑪麗和皮耶・居禮（Pierre Curie）在1898年7月和12月發表的論文中，宣布釙和鐳的存在；為了證明他們的發現不容人們置疑，他們接下來著手分離這些元素，要呈現它們純淨的形式。這對科學家夫妻在早期的研究中，假設瀝青鈾礦中含有微量的這兩種新元素，但要由其中分離出新元素，過程極其艱鉅。瑪麗決定不計一切困難嘗試；皮耶向一位朋友承認說，他自己絕不會主動這樣做：「我原本會走另一條路。」他寫道。多年後，瑪麗和皮耶的女兒

艾琳（Irene，在居禮夫婦發現新元素前一年誕生）也透露，她母親是推動這計畫的主要動力。艾琳寫道：「我們可以看出，沒有員工、沒有經費、沒有物資，只能用倉庫充當實驗室，卻不畏艱難，全心投入，處理一公斤又一公斤的瀝青鈾礦石，濃縮和分離鐳的人，是我母親。」

居禮夫婦缺乏學術機構的支持，也沒有適當的設備，他們努力的過程已成了家喻戶曉的傳奇。在索邦（Sorbonne）學院拒絕了他們申請工作室的要求之後，他們倆在皮耶執教的學校找到了一個巨大的飛機棚，先前被醫學生當成解剖室，後來被認為連那個目的也不合適。這個地方幾乎沒有布置，屋頂漏水，唯一的保暖熱源是古老的鑄鐵爐。一位來訪的化學家寫道：「看起來就像是馬廄，或存放馬鈴薯的地窖。要不是我看到放了化學設備的工作檯，一定會以為這是個騙局。」不過至少機棚通往一個院子，後來發現居禮夫婦需要貯存數噸瀝青的殘留物，這個空間對他們不可或缺。

從一開始，皮耶就專注於這個問題的物理方面，而瑪麗則負責化學 —— 這需要辛苦的勞動。她寫道：「我一次必須處理多達二十公斤的原料，所以機棚裡到處都是裝滿沉澱物和液體的巨大容器，要四處移動容器，傾倒液體、並且在鑄鐵盆裡接連用鐵棒攪拌沸騰的原料達數小時，實

在讓人精疲力竭。」在這個過程的初期，她有時會整天都站在沸騰的原料前，用和她體重一樣重的鐵棒攪拌它，「等到一天結束時，我已疲憊不堪。」她寫道。

不過居禮夫婦卻很滿足；瑪麗寫道：這是「我們共同的英勇時期，儘管工作環境很拮据，我們卻感到非常快樂。我們的日子都花在實驗室裡。在我們的破棚屋裡是一片寧靜：有時在我們監控某個作業時，我們會來來回回走來走去，談論眼前和未來的工作；冷的時候，在爐子旁喝杯熱茶就讓我們感覺舒適。我們全神貫注，就像在做夢一樣。」

在 1899 年給姊姊的信中，瑪麗闡述了他們在這段期間的日常作息：

> 我們的生活一成不變，工作繁重，但我們睡得很好，所以健康不受影響。晚上的時間花在照顧孩子上。早上我為她穿好衣服、準備食物，接著我通常大約九點出門。今年一整年，我們都沒有上過劇院或聽過音樂會，也沒有去拜訪過朋友，不過我們覺得很好。

實驗的進行非常緩慢，居禮夫婦的研究進入第三年時，經費所剩不多，皮耶加了另一堂課，而瑪麗也在一所給年輕女子就讀的學院擔任物理教授，每天通勤，往返各

九十分鐘的上下班時間，大大減少了她在實驗室的時間。
同為科學家的一位朋友寫信給皮耶說：

> 你們幾乎都沒吃東西，兩人都如此。我不止一次看到
> 居禮太太啃兩片香腸，然後配一杯茶……。你們不能
> 像現在這樣，把對科學的關注不斷融入你們生活中的
> 每一刻，……在你們吃東西時，切勿閱讀或談論物理。

夫妻倆無視他的警告。最後，經過四十五個月的辛
勞，瑪麗終於分離出一分克的純鐳，並確定其原子量，正
式證明了這種元素的存在。次年，居禮夫婦獲頒諾貝爾物
理獎〔和首次發現天然放射性現象的亨利·貝克勒（Henri
Becquerel）合得〕。居禮夫婦原本因為工作太多，拒絕了
在斯德哥爾摩發表演講的邀請；然而為了領取獎金，他們
還是勉為其難在 1905 年成行，並用獎金聘請了他們的第一
位實驗室助理。儘管這筆錢對他們有所幫助，但隨得獎而
來的熱鬧宣傳卻使他們煩惱，他們只希望繼續科學工作。
在諾貝爾獎頒獎典禮次日，瑪麗寫信回家給哥哥說，他們
一再遭到記者和攝影師的包圍，各種邀約差點把他們淹
沒，但他們總是拒絕。她寫道：「我們使盡全力拒絕了，
人們也知道無法可施。」

歸隱和解脫

喬治・艾略特
/ George Eliot, 1819-1880 /

　　瑪麗・安・埃文斯（Mary Anne Evans）以喬治・艾略特為筆名，發表了七部小說，其中包括公認英國文學最偉大的小說之一《米德鎮的春天》（*Middlemarch*）。不過寫作對她而言絕不輕鬆；每一次動筆寫新作，艾略特都認定自己的創造力已經枯竭，絕對達不到先前作品所創下的水準。在撰寫《米德鎮的春天》時，她重讀自己1866年的小說《菲利克斯・霍特》（*Felix Holt*），並告訴她長期的伴侶喬治・亨利・劉易斯（George Henry Lewes）說，她「再也寫不出那樣的作品，現在手上寫的只不過是渣滓！」

　　那是1872年。那年夏天，為了讓她的寫作不受干擾，劉易斯和艾略特由倫敦搬到鄉下，住址保密，除了艾略特的牙醫和一位密友之外，沒有人知道。在過去，這種方法很有效；在鄉下，艾略特通常上午專事寫作，下午則與劉易斯一起散步，她的創作雖然依舊困難，但至少能有穩定的進展。在寫作期間，艾略特的健康總是不好，或許是因為寫作帶來了病痛。在寫《米德鎮的春天》時，她的牙齒和牙齦非常疼痛；1876年撰寫《丹尼爾・德隆達》（*Daniel Deronda*）時，她更出現宛如憂鬱症的症狀。她寫道：「在

進行這本書期間，我幾乎沒有一天是健康的。」儘管經歷了近乎持續的折磨，艾略特還是完成了這些小說，證明了她自己的堅韌，以及劉易斯穩定的影響力。劉易斯不但最先鼓勵艾略特寫小說，而且竭盡所能為她的工作提供良好的條件。艾略特寫道：「在愛情和不受干擾的陪伴中，我們擁有如此多的幸福，因此必須接受身體的折磨，這是身為凡人應得的災難。」

伊迪絲・華頓
╱ Edith Wharton, 1862-1937 ╱

華頓在自傳《回顧》（*A Backward Glance*）中，把自己的生活分為兩個「同樣真實但是完全不相關的世界。兩者並立，同樣引人入勝，但彼此完全隔離。」一邊是她的婚姻，她的家、朋友和鄰居的真實世界；另一邊則是她每天早上在床上創造的虛構世界。她在紙上寫稿，然後放在地板上，讓秘書取去打字。華頓總是在早上工作，在山峰莊園（The Mount）留宿的客人要自娛到上午十一點，甚至中午。這個位於麻州萊諾克斯（Lenox）的莊園占地一一三英畝，華頓在此寫了數本小說，包括《歡樂之屋》（*The*

House of Mirth）和《伊坦‧佛洛姆》（*Ethan Frome*）。女主人在近午時步出私人空間，準備去散步或整理花園。不過如果賓客想在早上與作者交談，華頓也樂於在她的臥室接待他們。歷史學者蓋拉德‧拉普斯利（Gaillard Lapsley）就是其中一位，他後來寫下了一段令人難忘的文字，描述華頓在床上的模樣：

> 她身後兩側是床頭櫃，上面放著電話、鬧鐘和檯燈，她身穿薄薄的絲綢寬罩衫，袖子寬鬆、領口開闊，並飾有花邊。她頭上也戴了同樣材質的睡帽，蕾絲裝飾垂在她的額頭和耳朵上，就像燈罩的飾緣……伊迪絲的眼罩像雕刻一樣由下方凸出來，她把寫字板擺在膝蓋上，上面放著墨水瓶，看起來很危險。她當時的愛犬躺在床上，位於她左肘的下方，床上擺滿了信件、報紙和書籍。

「當時的愛犬」指的是華頓所養的眾多愛犬之一，她養過的狗包括數隻狐狸狗、蝴蝶犬，一隻貴賓狗、一隻北京狗，和一對長毛吉娃娃咪咪和米薩。自華頓幼時起，狗就一直為她帶來極大的安慰；到了晚年，她列出了這輩子「最重要的熱愛」，狗名列第二，僅次於「正義與秩序」，

其次是書籍、鮮花、建築、旅行和「精采的笑話」。

到了晚上,華頓會在山峰莊園向賓客朗讀她自己的小說或所喜愛的作家的作品。儘管她很樂意分享自己正在寫的作品,卻很少提及寫作過程本身。山峰莊園的一位客人說:「她很少提到它,更從沒提到寫作時所付出的無盡痛苦,以及尋覓使它盡善盡美的素材所需的無窮耐心。」不過有個沒有明言的要求是,她每天都得要有同樣的作息,盡可能沒有變化。她在1905年的一封信中寫道:「日常家務作息只要有絲毫干擾,都會使我完全脫軌。」

安娜・帕芙洛娃
╱ Anna Pavlova, 1881-1931 ╱

這位俄國芭蕾首席女伶曾說:「大多數芭蕾舞者在表演當天什麼都不能吃,我卻不然!五點時我喝碗肉湯,吃塊肉排,再加上雞蛋布丁甜點。表演時我喝水配麵包屑提神。表演結束後,我要盡快洗個澡,然後出去吃晚餐,因為那時我已飢腸轆轆。回家後我喝茶。」

這段話是年輕的帕芙洛娃還在擔任見習芭蕾舞者時所說;她後來成為當時最偉大的舞者之一,曾參加俄羅斯帝

國芭蕾舞團（Imperial Russian Ballet），也曾與謝爾蓋・達基列夫（Serge Diaghilev）的《俄羅斯芭蕾舞團》（*Ballets Russes*）合作過一段短暫的時間。她也是首位巡迴世界表演的芭蕾女伶，曾赴南北美洲、紐澳、印度、中國和日本等地，擔任芭蕾藝術傳教士的角色。據帕芙洛娃的丈夫兼經理維克多・丹卓（Victor Dandré）表示，在巡演時：「她全部的生活作息都遵照時鐘，不容任何干擾。」她約在上午九點起床，十點時已經在劇院排練，先由扶手桿前開始，然後在舞台上進行。這樣的練習持續時間由九十分鐘至兩小時。之後，舞團其他成員和帕芙洛娃一起排練。下午一點排練結束，大家都回旅館午餐。餐後，帕芙洛娃有約三十分鐘的空檔，可以在他們巡演的城市四處參

TPG／達志影像

觀；接著她休息九十分鐘，約在下午六點返回劇院。

　　在劇院，帕芙洛娃會自行化妝，然後停頓一下，在舞台上做最後一輪排練。接著她戴上假髮，穿上表演服裝，打扮停當，並忍受表演前最後一刻的焦慮。丹卓寫道：「在實際走上舞台之前，她總是處於極端激動的狀態。」如有必要，帕芙洛娃會在兩幕之間更換戲服、假髮和化妝，然後喝杯淡茶。這段期間，她從不在更衣室裡接待任何人，但演出結束後，她卻很樂於在後台招呼當地觀眾。隨後帕芙洛娃回到旅館，吃清淡的晚餐，再喝點茶，接著花一個小時閱讀或交談，然後再上床睡覺。每一次表演，她都重複這些慣例，未曾改變。「大家總以為我們（芭蕾女伶）生活輕浮；其實我們不能那樣做。」帕芙洛娃在首次巡演後說：「我們必須在輕浮與藝術之間作出選擇，這兩者是不相容的。」

伊麗莎白・巴雷特・勃朗寧
／ Elizabeth Barrett Browning, 1806-1861 ／

　　英國文學史上最著名的追求於 1845 年展開，伊麗莎白當年出版的《詩集》（*Poems*）讓羅伯特・勃朗寧（Robert

Browning）忍不住寫信給她，開頭是「我全心全意地愛你的詩句，親愛的巴雷特小姐」，結尾則宣告了他對詩人本人的愛慕。這兩人甚至還沒見過面——但接下來多次魚雁往返之後，他們終於互相認識，並在次年結褵。他們的交往和婚姻一直瞞著伊麗莎白專制的父親，兩人在婚禮結束後迅速離開英格蘭，前往義大利。1847年，他們定居於佛羅倫斯，在那裡生了一個兒子，小名叫潘，兩人在那裡一直住到伊麗莎白1861年去世為止。他們的公寓「卡薩吉迪」（Casa Guidi）成了佛羅倫斯英國僑民的社區中心，也是這兩位詩人寫作不輟之處。瑪格麗特·富勒（Margaret Fuller）在關於巴雷特·勃朗寧的傳記中，描述了這對夫妻1852至1853年「快樂冬日」的作息表，這段期間他們倆特別平靜，是創造力高峰的時期：

> 她和羅伯特都在七點起床，九點前更衣用早餐。接著威爾森（女僕）帶潘出門，而兩位詩人則利用「明亮的晨間時光」寫作，直到下午三點才用餐。羅伯特在起居室，伊麗莎白則在大客廳工作，兩人之間是餐廳，門緊緊地關著。羅伯特坐在桌子上寫《男與女》（*Men and Women*）詩集中的短詩，伊麗莎白則坐在扶手椅上，把腳墊高，寫她構思多年的散文長詩《奧蘿

拉·李》（*Aurora Leigh*），兩人既不互相展示作品，也不進行討論。伊麗莎白對這一點很堅持：無論多親密，兩人的關係都不應延伸到工作上。她曾寫信給朋友亨利·喬利（Henry Chorley）說：「我想如果藝術家要有好作品，就必須找出或創造出可以讓自己工作的孤獨。」她是真心認為如此。

根據傳記作家朱莉亞·馬可斯（Julia Markus）的說法，下午三點的那一餐可能比較像是零食；他們夫妻都「偏愛詩人常吃的食物，似乎是靠咖啡存活，只吃一點麵包、栗子和葡萄。有人看到他們倆分享一隻乳鴿！」餐後，兩位詩人就休息或散步，然後接待客人，和他們一起喝茶。（為了保障工作的時間，勃朗寧夫婦告訴佣人，下午三點之前不招待客人。）晚上，羅伯特常外出社交，而伊麗莎白則留在屋裡。她的身體一向孱弱；少女時代的她，頭部和脊椎就常劇烈疼痛，原因不明，後來她又染上了肺疾，可能是結核病，因此長期咳嗽。到了十五歲，她開始每天服用 laudanum，這是溶於酒精的鴉片酊，在維多利亞時期的英國被當作流行藥物，用途廣泛。伊麗莎白原本是為了晚間入睡而服用此藥，後來她覺得自己「容易激動」，為了「穩定心跳」，因此白天也服用。1845 年，她

說自己每天服用四十滴鴉片酊，雖然處方確實的濃度不得而知，但應該可以確定是大劑量（也許非常大）。

羅伯特要伊麗莎白戒掉鴉片酊，她抗議說只是用它來平衡神經：「我服鴉片是為了防止脈搏亂跳和暈厥。」她說：「不是為了一般所謂的『精神』，你絕不能這樣想。」她聲稱，從來沒有為了寫作服用這種藥物，也不需要用它來寫詩，除非是必須用這個詞。她說：「到目前為止，生活是為了寫作，這點完全正確。若非借助嗎啡，我早就不在了。」

維吉尼亞・吳爾芙
╱ Virginia Woolf, 1882-1941 ╱

吳爾芙1925年在《時尚》雜誌發表的一篇文章中，稱讚愛爾蘭小說家喬治・摩爾（George Moore）寫的作品是「備極艱辛地準備了一份精美的禮物。」這句話也可用來描述她自己的寫作過程，不時停頓、遭逢困難、難以捉摸。吳爾芙在1936年6月的日記中寫道：「好一天，壞一天──就這樣繼續下去，很少有人能像我這樣承受如此的折磨，我想可能只有福婁拜例外。」就像福婁拜一樣，

吳爾芙的工作習慣井井有條，非常規律，她一生都堅持每天由上午十點寫作到下午一點，並且用日記記錄字數，在成績不佳時責備自己。傳記作家赫麥歐妮・李（Hermione Lee）寫道：「她依照自己設定的作息安排工作生活，這對她來說十分必要。」「寫作（小說或評論）在早上的第一部分進行；午餐前後則用來修改（或散步或抄印）。喝過茶後的時間用來寫日記或寫信；晚上則看書（或訪友）。」吳爾芙從不在晚上寫作。她在日記中寫道：「我不知道偉大的作家在晚上都怎麼寫作。我嘗試了很久，卻發現自己整個腦子都塞滿了枕頭的棉絮：熱，一團混沌。」

　　吳爾芙規律的作息也受到丈夫雷納德（Leonard）的鼓勵，他因為其他的理由，也偏愛穩定平靜的生活。1912年，兩人婚後不久，維吉尼亞經歷了長期痛苦的精神崩潰──她一生中曾崩潰數次──從那時起，雷納德就擔任起妻子的監護人、看護，和準父母的角色。勸誘她聽從醫囑，監督她的社交生活，確保她不會過度興奮；記錄她的飲食、寫作，甚至她的生理期；並在與幾位醫師以及維吉尼亞的姊姊凡妮莎・貝爾磋商後，認為懷孕可能會破壞維吉尼亞脆弱的心理健康，決定放棄生育子女。許多傳記作家都把雷納德的行為詮釋為控制過度，然而毫無疑問，他相信她的寫作才華，並創造了有益於她盡情發揮的

條件。維吉尼亞在一封信中提道:「L認為寫作是我最好的才華,我們會非常努力地工作。」他們的確做到了這一點。雷納德寫道:「除非重病,或者是遵醫囑定期休假,否則我們倆連一天的假都不會休。我們每週七天,每天早上都工作,一年工作約十一個月,如果不如此,我們就會覺得這不僅是錯的,而且十分難受。」

不論這種規律的生活方式對吳爾芙的心理健康是否真的必要,她都認為這是小說寫作的理想作法,她認為寫小說需要一種持續的朦朧。「小說家最大的願望是盡可能保

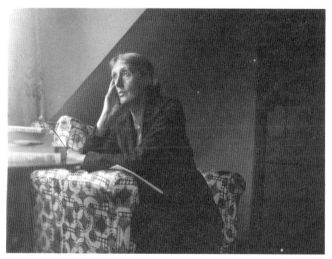

TPG/達志影像

持恍惚狀態，我說這話，希望不致洩露職業秘密。」她在
1933年的一次演講中說：

> 他必須讓自己處於永久的昏睡狀態，他希望人生能夠
> 以極度的寧靜和最大的規律進行。在寫作時，他想日
> 復一日、月復一月地看到相同的面孔，閱讀相同的書
> 籍，做相同的事，因此沒有任何事物會破壞他在生活
> 的錯覺——因此沒有任何事物會擾亂或驚動那非常
> 害羞和虛幻的精靈，想像力的窺探、摸索、急馳、衝
> 撞，和突然的發現。

要達到這種狀態，散步是必不可少的活動。在倫敦，
吳爾芙養成了「出沒街頭」的嗜好；在鄉間，她「走在山
坡上非常快樂……。我喜歡有空間可以伸展我的心靈，」
她寫道。在其他地方，她形容自己「一路探索，編造文
句」，並寫道，在鄉村裡，她「在步行間，很容易由寫作
轉為閱讀。穿過草地上的長草，或者走上山坡。」沐浴在
她的創作過程中也發揮了作用。吳爾芙夫婦的僕人路易・
埃弗勒斯（Louie Everest）記得這位作家在早餐後沐浴時
會自言自語，「她一直不停地說了又說，自問自答。我以
為一定有兩三個人和她在一起。」

　　然而如果真有人來陪伴，卻會造成問題：「我雖然喜歡人們來訪；但他們離去時也很高興。」吳爾芙寫道。朋友都認為她對客人漫不經心、態度粗魯。小說家 E.M. 福斯特（E.M. Forster）回憶自己在東薩塞克斯郡吳爾芙夫婦鄉村別墅「僧侶之家」（Monk's House）作客的情景，他寫道：「我因自己有這麼多『自由時間』而生氣。吳爾芙夫婦都在閱讀，雷納德讀《觀察家》（*Observer*），維吉尼亞則讀《週日泰晤士報》，接著她退入書房寫作，直到午餐為止。」然而吳爾芙保護她的工作時間不受干擾是明智之舉。她在 1930 年的一封信中寫道：「我醒來時，充滿了震撼卻穩定的狂喜，就像拿著裝滿澄淨清水的水壺走過花園，卻不得不把它全部倒掉 —— 因為有人來了。」

凡妮莎・貝爾
╱ Vanessa Bell, 1879-1961 ╱

　　如果維吉尼亞・吳爾芙作為藝術家是獨立自主的觀察者，由孤獨的沉思中汲取創造的養分，那麼她的姊姊凡妮莎・貝爾則恰恰相反：這位凌亂生活中的藝術家在子女、情人，和他們的朋友環繞之下工作，為她軌道上所有的事

物和人帶來創造力。身為畫家和裝飾藝術家的貝爾培養了自己獨特的風格，應用在肖像畫、靜物畫、書封設計和室內裝飾上；也在她的私生活裡發揮。她漠視傳統，遠近馳名，以不合常規的方式安排情夫和過去的戀人，讓他們全都能和平相處，甚至往往睡在同一屋簷下——都是由於貝爾天生的魅力、活力以及曾有情人稱之為「了不起的講究實際的能力」。

約由1906年開始，這些特質使貝爾成為「布魯姆斯伯里文藝圈」（The Bloomsbury Group）這個由作家、藝術家和知識分子構成的傳奇社群核心。作家西里爾·康諾利（Cyril Connolly）稱她為「布魯姆斯伯里的中流柢柱」，但也許她最完整的表現是在她於1916年租下的偏僻莊園查爾斯頓（Charleston），這是吳爾芙為她發現的地方，她的鄉間小屋離此約四哩。接下來三年，貝爾和家人一直住在查爾斯頓這棟寬闊的三層農舍中，接下來數十年也一直把這裡當成度假的地點。在訪客看來，這裡的田園風光是布魯姆斯伯里文藝圈在薩塞克斯鄉村的理想延續。一位訪客回憶道：「查爾斯頓鼎盛時期是個迷人的地方，它有強烈的特徵，我每一次在那裡逗留，總覺得感激不盡，因為它給了我許多的樂趣，豐富多樣的視覺感受，精采的談話，以及多彩多姿意義非凡生活的知覺。」

除了貝爾，長住在查爾斯頓的人還包括她的丈夫克萊夫（Clive），約由1914年起，他只是她名義上的配偶，因為雙方各自都有婚外情，而且彼此依然是朋友；儘管她的情人鄧肯·格蘭特（Duncan Grant）是同性戀，但依舊與她有數十年的伴侶關係；格蘭特的戀人小說家大衛·「邦尼」·賈奈特（David "Bunny" Garnett）；貝爾的三個孩子，其中兩個的父親是克萊夫，老么則是格蘭特所生的（雖然她自己還不知道）；還有川流不息的朋友，包括常客藝評家羅傑·弗萊（Roger Fry）（在貝爾愛上格蘭特之前，曾與他有數年的關係），小說家 E.M. 福斯特，經濟學家約翰·梅納德·凱恩斯（John Maynard Keynes），維吉尼亞和雷納德·吳爾芙。這裡還有一位常駐廚師──他是個重要人物，因為有他，貝爾的藝術不至於完全被家務埋沒。

在查爾斯頓，典型的早上是全家人聚在餐廳裡吃早餐，格蘭特吃麥片粥，其他人則自行取用放在廚房爐灶上保溫的蛋和培根。信件送到時，克萊夫會拿起《泰晤士報》去他的書房，而貝爾和格蘭特則去雞舍改建的共用畫室。儘管許多藝術家無法忍受工作場所中有其他人在場，但是貝爾和格蘭特卻對於能在同一室內作畫很滿意，他們工作時經常聆聽留聲機上播放的古典音樂。貝爾的兒

子昆汀形容他們：「就像兩匹健壯的動物在馬槽裡並排而立，滿足地咀嚼，彼此不需要交談，只因對方存在就很快樂。」（但最後貝爾還是渴望自己的空間，1925 年後，她把房子頂層的備用房間改為私人工作室，在那裡工作。）

在吳爾芙看來，貝爾是日常生活的天才，腳踏實地，勇於掌握她想要由人生取得的事物，令人羨慕。在和貝爾、格蘭特一起度過一天之後，她寫道：「在炎熱的日子裡，我從未見過比兩個人更像暑天裡的向日葵一樣，熱烈而幸福地忙碌。」他們「傾瀉出人生中純粹的歡愉和幸福。」吳爾芙繼續描述說：「不是以璀燦明亮閃閃發光的方式，而是自由地、安靜地發光。」

儘管有這些生動的描寫，勾勒出一個具有極多常識、幸福，和創造力的女人，但是貝爾本人仍然是個謎；雖然其他人熱情洋溢地描繪她，她內心的想法卻依然不為人知。有時她會向密友表示懷疑自己是否真的有其他人所欣賞的特質，並擔心她活動太多，而忽略了藝術天賦。她對吳爾芙說：「我把自己分割成太多份了。」

瑪姬・漢布林
／ Maggi Hambling, 1945- ／

　　漢布林是英國畫家和雕塑家，她知名的作品包括發人深省、時而引起爭議的肖像畫；描繪驚濤駭浪的油畫；1998年在倫敦西區豎立的王爾德（Oscar Wilde）雕像；以及2003年向作曲家班傑明・布瑞頓（Benjamin Britten）致敬的海濱雕塑扇貝（Scallop）。自1970年代以來，她一直遵循相同的日常作息。漢布林在2017年說：「比起人生中的任何其他部分，工作都會使我感受到更大的起伏。我只能勇往直前，挺身冒險，推動我的工作進入未知的領域，因為每一天的模式都是不變的。」

　　漢布林每天早上五點就已完全清醒，「滿懷樂觀」，拿著一杯茶就直奔工作室。然而，一進入工作室，她的樂觀就開始衰退。她說：「就像哈姆雷特一樣，我很快就感到不確定，懷疑是我永恆的伴侶。我每天要做的第一件事，就是在素描簿上作畫，讓我的手感復甦，就像鋼琴家練習音階一樣。」接著她再來一杯濃咖啡，助她「作好準備」，隨時迎接善變的繆斯女神到來。漢布林說：「唯有在我認真考慮準備放棄整件作品之後幾天，繆斯才會露面，或許這並非偶然。」她喜歡闡釋羅馬尼亞雕刻家布蘭

庫西（Brancusi）的話：「創作藝術品並不難，難在創造時處於正確的狀態。」

除了咖啡，漢布林的創作還依靠香菸，這是她年輕時就結交的盟友：

> 我第一次畫油畫是十四歲時，在薩福克郡的田野邊，天氣酷熱，昆蟲黏在畫作、調色板、抹布、刀和畫筆上。美術老師過來檢視，告訴我香菸是唯一的解決辦法。由那一刻起，吸菸和創作就變得密不可分。我五十九歲起戒了五年菸，因為我決定要戒——家父就是在這個年齡戒的菸。……五年後，為了創作一件大型青銅波浪雕塑，我耗盡心神，又逢我的生日，於是香菸再度成為唯一的解決方法。所以迄今我的工作和吸菸仍然不可分割。

到了上午九點，漢布林休息片刻，準備「有益健康但令人作嘔的什錦麥片早餐和十二種維他命丸。」之後，下午一點，她吃了午餐，帶西藏獚勒克斯去散步，接著打開電視看她著迷的網球。她沉迷的另一個電視節目是已播映多年的電視劇《加冕街》（*Coronation Street*），她說：「電視劇在晚上九點結束之前，我往往已經在沙發上睡著

了。」

但是在網球節目和《加冕街》之間，大約下午六點，「威士忌向她招手」，漢布林回到工作室，與她在進行的工作「聊個天」。她說：「我甚至會感到片刻的高興，但次日早上，我卻不明白自己為什麼會高興。」她摧毀了很多自己的作品，用美工刀割破畫布，然後丟進火堆裡焚燒。（她當時有什麼感覺？「放棄和解脫。」）即使穩定工作了六十年，她仍然對創作過程沒有把握，她覺得這是好事。漢布林在談她作品的紀錄片中說：「一切都必須是實驗，否則它就完了。」

卡蘿里・施尼曼
／ Carolee Schneemann, 1939-2019 ／

自1964年以來，這位表演藝術先鋒就一直住在紐約上州一座十八世紀的石屋中。她一早醒來就立即開始寫作，坐在床上，試圖捕捉夢中殘留的影像和思緒。施尼曼在2017年說：「通常我早上時有很高的穿透性，因此會有夢境殘留，而這偶爾會與創作直接相關。接著還有永遠在一旁等待的日常生活瑣碎。」施尼曼用床邊留下的紙屑作筆

記，但她對這些筆記的組織安排和結果並不在乎。她說：
「它們四處飄浮，我想把它們放在一起，因此它們只是堆
積在一起。如果某件事確實很重要，我就會打字，把它記
在電腦上。」

　　如果施尼曼沒有任何急務待辦，她就會像這樣在床上
寫一兩個小時，然後起床、餵她的兩隻貓、自己做早餐，
然後開始工作。她有兩個工作室，「小工作室」位於她家
樓上，包括幾個房間和走廊；「大工作室」是由門前穿過
空地對面的另一棟建築，她的助手每週來此工作四天，由
上午十點到下午五點。施尼曼通常也會在大工作室和助手
一起，把大半時間都花在行政事務上 —— 她的繪畫、集
合藝術、表演、攝影和影片越來越受歡迎，因此各式各樣
的信件、後勤和行政工作激增。真正的創作其實是在辦公
時間外，只要施尼曼有時間就可以進行。她說：「我隨時
都在戰鬥，一直戰鬥、戰鬥、戰鬥，好擺脫一切，專心工
作。每一個月情況都會更糟。人們越欣賞我，我對時間的
掌控就越少，帳單越多、債務越多、稅越多、需要注意的
人越多。」

　　施尼曼晚上最能集中在工作室的精力，然而她已不能
再像以前工作到那麼晚，她說：「我仍然希望能工作到凌
晨兩點，但我恐怕只能支撐到午夜。」施尼曼每天工作，

週末也不例外。問她週末是否會休假，她笑著答道：「多麼荒謬的想法！度週末？乾脆去度假如何？放個小假？還是退休？──不，不論如何，工作是恆常不變的。」除了料理工作室的雜務和照顧貓之外，還有一件阻礙她創作的，就是做家務；儘管她不在乎大工作室雜亂無章，她的屋內仍然保持一塵不染。「我是那種工作前必須先洗好碗的藝術家。」她說：「這很煩人，但事實就是如此。」

瑪麗蓮・敏特
／ Marilyn Minter, 1948- ／

這位紐約畫家在2017年說：「我算得上是迷戀工作的人。我喜歡工作，這讓我有難以置信的精力。如果我得不到報酬，就會付費請別人做我要做的事。」敏特平常大約凌晨二點上床，上午九點半起床。她說：「我從來都沒有早起過，也永遠不會早起。」她醒來後的第一件事，是與丈夫和他們的幾隻狗一起躺在床上「喝很多咖啡」，並閱讀約一小時。然後她準備由曼哈頓市區的公寓去中城的工作室，通常是走路或搭地鐵。在出門前，她會與工作室助手之一通電話，想想當天的工作重點，這些工作的差異很

大。敏特的畫作都是由照片開始，然後用Photoshop進行組合和處理，創造出要繪畫的圖像。因此每一天她都可能會拍攝照片、編輯圖像、繪畫或者做上述工作的組合。每天都盡可能找出時間畫畫，她說：「真的想冷靜時，我就畫畫，那最有療癒效果。因為我發明的繪畫技巧（採用多層的半透明琺瑯漆）很費力，幾乎就像編織一樣。讓人非常滿足。」

敏特通常會及時結束工作，以便和丈夫共進晚餐，兩人一起花幾個小時放鬆身心，並在睡前讀書。她週末休息，她說：「我把週末獻給外子。我們達成妥協 —— 我不可以在週末工作。」她工作時從沒有缺乏過靈感，至少在長期嗑藥酗酒之後沒有。她說，在嗑藥酗酒那段期間，她的藝術「成了狗屎」。她在1985年戒毒戒酒，那是她生涯中決定性的轉捩點。她說：「從那時起，我一直都很活躍。」

約瑟芬・梅克塞佩爾
╱ Josephine Meckseper, 1964- ╱

梅克塞佩爾在2017年曾說：「成為藝術家的偉大之

處在於，你可以創造時間，而不受時間的支配。」對於讓時間配合自己的喜好，這位生於德國的紐約藝術家有豐富的經驗：她幼時就因睡得晚而不肯在上午十點之前上學。她說：「我在門上貼了紙條，要他們早上九點半以後才可以叫醒我。我總是按照自己的時間度日。」〔這可能和梅克塞佩爾在德國時的童年有關。她隨著也是藝術家的父母在沃普斯韋德（Worpswede）長大，這是梅克塞佩爾的曾舅公 —— 畫家兼建築師海因里希・沃格勒（Heinrich Vogeler）共同創立的知名藝術村。〕

長大之後的年輕藝術家梅克塞佩爾依舊晏起，喜歡晚上工作，總是過了中午才起床。但如今她又恢復上午十點起床的作息。她說：「我發現自己在早上有最好的點子。我不喜歡太早貿然進入現實世界，為的是要保留那一刻的純潔無瑕。」如果在家，她就先沐浴、早餐、運動，然後喝下一天內的頭兩杯義式濃縮咖啡。中午時分，她由自家公寓走過兩條街，到位於曼哈頓下東城一棟工業建築四樓的工作室，在那裡喝下第三杯義式濃縮咖啡，並與助理作簡報。接著她著手「進行作品的概念和執行」。由於這包括大小規模的裝置、繪畫、照片和影片，因此每一個工作日都有極大的差別；每一天的下午，她可能在看3D模型或技術圖樣，也可能在檢查材料樣本，或與製造商、生產

設計師、電影攝影師或其他合作夥伴會面。

下午二點，梅克塞佩爾停下工作用餐，她吃的一直都是當地咖啡館用自行車送來的相同沙拉和冰咖啡。午餐後，她繼續在工作室工作直到晚間八點。如果需要休息 —— 不過這種情況大約一年只有一次，她就步行到附近華埠的公園，「看著人群在四處閒逛，打羽毛球或表演傳統舞蹈。我在截然不同的世界裡找到平靜。」工作後，她與朋友共進晚餐，然後在凌晨一或二點上床睡覺。

梅克塞佩爾不需要刻意維護這個時間表；其實她根本就沒有把它視為時間表。她說：「對我而言，一切都圍繞著創意過程，而非相反。沒有常規作息或時間表的必要，因為我的點子和工作會自動填滿整個空間。」同樣的，她也從不覺得自己缺乏創意，或是靈感受阻 —— 正好相反：「我往往有太多點子，需要克制自己，才能完成特定的工作。」（不過她的確感覺自己在雨天最有創造力，並希望紐約下更多雨。）除此之外，她在創造過程中只有一個要求：「無論如何，工作而不喝咖啡幾乎不可能，每天大概要五杯義式濃縮咖啡。它能使我活力充沛，並且保持平靜。」

潔西‧諾曼
/ Jessye Norman, 1945-2019 /

這位美國歌劇演唱家在2014年發表的自傳中寫道：「在登台前，我不想要有任何儀式。」

在表演生涯之初我就明白，要想做好工作，就必須把這種事情控制在最低限度。當然，我還很年輕，還在柏林德意志歌劇院演唱時，確實注意到經驗豐富的演唱家在演唱前怎麼照顧自己和他們的聲音，我甚至也試著把他們在表演前的儀式納入我自己的準備動作之中。我記得一位演唱家提到，把生雞蛋加進茶裡是她在演出之前所需的靈藥。然而這種配方對我沒有用。不過我還是嘗試了許多演唱家常用的「茶和蜂蜜」，也習慣把這種飲料倒在熱水瓶中，隨身帶到表演場地去。有一次在維也納，我正急著由旅館趕往演唱場地，可是我的老式熱水瓶由袋子裡掉出來，摔在地板，玻璃內膽碎裂的聲音讓我大吃一驚。我該怎麼辦？我的蜂蜜茶完了！我還能唱歌嗎？現在我該怎麼上台？就在那一刻，我停止了那個「儀式」，它已成了我精神上的拐杖。

從那時起，諾曼在演出前唯一的飲料就是水和果汁，不需要特殊的配方：「補充水分，僅此而已。」她寫道。

瑪姬・尼爾森
／ Maggie Nelson, 1973- ／

尼爾森發表了幾本詩集和散文，其中包括《阿爾戈英雄》（*The Argonauts*）、《殘酷的藝術》（*The Art of Cruelty*）和《藍花》（*Bluets*），這些非小說作品結合了自傳、學術理論以及藝術、文學和文化批評。尼爾森警告說，她是「沉悶的話題」。初出茅廬之時，她主張每天都要寫作，然而如今她不再覺得有此必要了。她說：「我認為我只是計畫導向，如果我有寫作計畫，就可能每天都會寫得多——時時都很狂熱。但如果我不處在那種模式下，就沒必要拚命敲打電腦的按鍵。」

尼爾森並非以寫作為專職；她還是南加州大學的教授，所以她的生活節奏主要是取決於她的教學進度和其他學術工作。她的許多寫作都始於密集的「閱讀週期」，在這段期間，她會用自動鉛筆在書的邊緣作筆記。等她達到週期的末端時，她會翻閱書本，把所有筆記都打字出來，

看看自己處於哪裡。到了某一點，她就會知道該開始寫作了。她說：「雖然說來有點老套，但我會在腦海中寫下句子，接著我彷彿已經達到了某種臨界點，應該結束研究，開始寫作。」

尼爾森通常會在洛杉磯的家中寫作。她坐在廚房的餐桌上、後門廊上，或者在預製的塑膠製庭院小屋寫作〔這是她聽了寫作老師安妮·迪拉德Annie Dillard的建議，在後院搭的寫作小屋〕，不過尼爾森說她使用這個小屋的次數並沒有像她想像那樣多。有人問尼爾森是否覺得很難在自己的學術工作中安排時間寫作，她承認有時候這是個挑戰，但並非很難克服。她說：「我利用我有的空閒。」

妮基·喬凡尼
／ Nikki Giovanni, 1943- ／

這位出生於田納西州諾克斯維爾（Knoxville）的詩人在辛辛那堤長大，在納許維爾的費斯克（Fisk）大學讀書時開始認真寫作。她畢業後就借錢出版了第一本詩集《黑色的感受，黑色的言談》（*Black Feeling, Black Talk*），才一年就售出上萬本。喬凡尼用這筆收入出版了第二本詩集

《黑色審判》(*Black Judgment*)。此後她就以詩人和社會運動人士的身分,靠出書、演講和零職的教學維生。直到1987年,她成為維吉尼亞理工大學的教員,才終於有了第一份正式的工作,至今她仍是該校教授。這位年逾七旬的詩人如今每週教學兩天,在有情感要發洩之時寫作。她向來都不是埋頭苦幹,一天要騰出兩個小時寫作的作家。她在2017年說:「我從來沒有那種時間。你必須明白,我這一代是黑人運動的世代,我們一直都在行動,總有一些要做的事,要去的地方。所以我們習慣隨時隨地寫作。」

喬凡尼每天早上六點或七點起床,她說:「我要做的第一件事就是在家裡閒晃,如果有了靈感,或者心裡湧出什麼事物,我就去沖杯咖啡,坐下來,在電腦前推敲。」但是也有很多日子她並不寫作,也從不擔心。「我每天唯一要做的就是讀些東西。即使只是漫畫,我也會讀到一些東西。我對學生說:我認為閱讀比寫作更重要。」

喬凡尼總是固定作筆記,她的寫作往往就來自這些筆記。「我並沒有寫作的壓力。我是因興趣而寫。」她說,她坐在電腦前的感覺是遵循「哦,讓我們來看看這會有什麼結果這樣不是很好嗎?」的念頭。棘手的部分是要辨識出值得追求和不值得追求者之間的差異,而不擔心寫出屬於後者的內容。她說:「如果行不通,我就隨它去。」

　　喬凡尼可以在一天中的任何時候寫作，但她覺得自己在晚上狀態最好。「如果其他條件都一樣，那麼我比較適合夜晚。」她說：「因為這時很安靜，沒有其他事情干擾，連狗都在睡覺。所以如果我可以按自己的作法，就會從十時或十一時一直寫到凌晨二時。」問她是否有過文思枯竭之時，她笑著說：「永遠不會。如果你會有這種障礙，表示你讀的書不夠。而且你想的也不夠。因為沒有文思枯竭這種事，它真正的意思是你無話可說。每個人都會經歷無話可說的時期；你必須接受這一點。」問她是否常會有無話可說的時候，她再次笑答：「很少。」

非比尋常的生活

安・柏瑞絲翠

/ Anne Bradstreet, 1612-1672 /

十八歲的柏瑞絲翠於1630年與新婚丈夫、父親以及一群新教異議人士一起來到了現在的麻州，是新世界第一批開拓者。兩年後，久病療養的她寫了第一首詩〈病中〉（Upon a Fit of Sickness）。次年夏天她懷孕了，接下來六年，她再也沒有寫任何一行詩。

但由1638至1648年，柏瑞絲翠卻寫了六千多行詩 —— 正如傳記作家夏洛特・戈登（Charlotte Gordon）所言：「幾乎比大西洋兩岸任何其他英國作家畢生寫的都多。」戈登還說：「在這段期間，她不是懷孕，就是剛生產完正在復元，或者正在照顧嬰兒。」（柏瑞絲翠最後共有八名子女。）這位詩人整天都在想自己的詩句，一邊照顧孩子，一邊做飯，或者監督執行最繁重的家務的一兩個女僕。

她只在晚上寫作，家人和僕人都已經入睡，這是她唯一可以獨處的時間。就如她在一封信上寫的：「寂靜的夜晚是最適合呻吟的時候。」

艾蜜莉・狄金生
／ Emily Dickinson, 1830-1886 ／

狄金生日常作息唯一完整的紀錄是她在1847年11月寫給朋友的一封信，當時年方十六的她還是學生，在離麻州阿默斯特（Amherst）的家七哩之遙的曼荷蓮女子學院（Mount Holyoke Female Seminary）讀書。狄金生寫道：「你已經把你的日程告訴了，我也要把我每天的日程告訴你。」

我們全都在六點鐘起床，七點吃早餐，八點鐘開始學習，九點鐘全體在神學堂集合奉獻。到十點十五分，我背誦一篇古代史評論，也讀了相關的戈德史密斯和葛雷姆蕭（兩本歷史課本）。十一點，我背誦波普（Pope，十八世紀英國詩人）的〈論人〉（Essay on Man），轉換一下。十二點，我做體操，十二點十五閱讀到十二點半午餐，午餐後繼續閱讀。一點半到二點，我在神學堂裡唱歌；二點四十五分到三點四十五分，我練習鋼琴。三點四十五分，我們集合，記下我們當天所有的活動，包括缺勤、遲到、講話、在自習時間吵鬧、帶朋友進房間，和其他種種規定，我就不

浪費時間在此贅述。四點半，我們進入神學堂，聽里
昂小姐講授箴言。我們六點晚餐，然後自習到就寢的
鐘聲響起。原本八點四十五分就應該要打鐘，但一直
到九點四十五分鐘聲才響起，因此我們往往不服從就
寢的第一次警告。

　　儘管這封信生動地描繪了十九世紀新英格蘭教會學
校的學生生活，但並沒有透露多少狄金生的性格，也沒有
說明她成為作家後的作息。遺憾的是，狄金生寫作的日
程安排並沒
有詳細的紀
錄傳世。世
人甚至連狄
金生什麼時
候開始創作
詩歌也不得
而知，能確
定的只有在
1858年時，
當時二十八
歲的狄金生

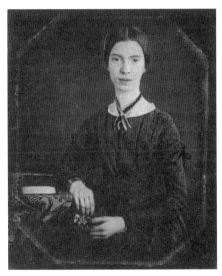

TPG／達志影像

展開計畫，重新抄錄她所寫的詩歌，整理成手縫的小冊，不過這些詩集並沒有流傳。狄金生經常在給友人的信中附上她的詩或其片段，但她在寫詩時從未想過要發表，也從沒有與任何人分享自己的四十本小詩冊，一直到她去世後，這些詩集才被發現。她曾在一封信中寫道：「我從沒有這種異想天開的念頭。」她一生寫了約一千八百首詩，生前只發表了十首，而且都不是出於她自己主動。

　　至於狄金生的寫作習慣，有證據顯示她多半都是等家人入睡之後，在晚上寫作 —— 信件和詩歌都是如此。除了在曼荷蓮學院的那一年外，狄金森一直和家人同住，包括對她過度保護的保守父親、病懨懨的焦慮母親、一個未婚的姊姊、一個哥哥，他在1856年結婚，搬到隔壁的義大利風格豪宅。狄金生所住的「狄氏家園」（Homestead）宅邸是她祖父興建的大型聯邦風格磚房，她誕生後在此住了九年，後來又由1855年住到她去世為止（由於有一段時期，家裡財務困難，使她父親不得不出售了一部分房屋，後來他又購回整棟房子）。她樓上的大臥室有窗戶，可以俯看大街和數百碼外她哥哥的住所「常青居」（Evergreens）。她房間的拐角有一張小寫字桌和金屬壁爐，讓就著燭光寫作的狄金生能在寒冷的夜晚保暖。

　　1865年以後，狄金生幾乎足不出戶，她可能患有空間

恐懼症（agoraphobia），也可能是因1860年代罹患的眼疾使她與世隔絕；不過狄金生的妹妹認為，導致詩人避開人群的，是他們母親多年的疾病：「我們的母親有一段時間患病，因此必須要有一個女兒時時在家看護；艾蜜莉承擔了這個角色，她發現書本和大自然的世界很愉快，因此繼續過著這樣的生活。」不論什麼原因，狄金生確實發現與世隔絕很愜意；她專注於閱讀和寫作，也與人廣泛通信，享受著豐富的私人世界。她每天仍然與家人互動，也分擔家務（顯然，烘焙和製作甜點是她的專長）。雖然避開大多數訪客，但她偶爾也會在家裡接待客人，並且花很多時間照顧她寬敞的花園。如果有成人來訪，她會立即進室內迴避；但她很歡迎孩子們，任他們在附近玩耍，自己則安靜地做園藝 —— 如果她在房內，也會默默地由窗戶吊一籃薑餅給他們享用。

當地人喜歡稱她為「奇人」（the myth）。有些確實見到這位奇人的訪客，對她的印象是她輕聲細語，舉止天真如兒童，卻激烈得奇怪。評論家兼學者湯馬斯・溫特沃思・希金斯（Thomas Wentworth Higginson）和狄金生通信多年，於1870年8月到狄氏家園拜訪她，歷時一小時。幾年後他回憶說：「她給我的印象毫無疑問是過度緊張和生活不正常。」在兩人會晤後次日，他寫給妻子的信中

說：「我從沒有和像她這樣耗盡我心力的人共處。我沒有接觸她，她卻能由我身上汲取力量。我很高興沒住在她附近。」

在寫作方面，狄金生似乎需要運用那種她無法掌控的緊張能量，因此她是乘著一波一波的文學浪潮寫作，而非透過日常平穩的練習。由1862至1863年，她作了幾百首詩，這是她最多產的時期；接下來多年，她卻幾乎一個字也沒寫。正如她在1862年的信中所說：「我的生活中沒有君王，因此我無法統御自己。在我試圖組織時 —— 我小小的軍隊爆炸了 —— 使得我赤裸而焦黑 ——」

哈麗特・霍絲莫
╱ Harriet Hosmer, 1830-1908 ╱

「一隻蜜蜂不足以代表我同時進行的諸多計畫，我像整個蜂巢的蜜蜂一樣忙碌。」這位美國新古典主義雕塑家1870年在她的羅馬工作室裡寫道。從她十八年前以學徒身分滿懷熱忱來到這座永恆之城後，就一直工作不輟，從黎明到晚餐時分都在雕塑。她的朋友柯內莉亞・卡爾（Cornelia Carr）說：「她從來沒有閒著。她忙碌的大腦總

是不斷在構思喜愛的設計，她也樂於為未來的活動作計畫。」這樣的奉獻使得她沒有太多私生活的時間；的確，霍絲莫年輕時就發誓不會有任何浪漫的關係，認為這對女性藝術家是莫大的損害。在抵達羅馬四年後，也就是1854年夏天，她寫道：「我是獨身主義唯一的忠實信徒，我抱持這種主義的時間越長，幫助就越大。藝術家即使有結婚的意願，也沒有這種權利。男人或許還沒關係，但女人在婚姻上的責任更重，還要照顧家庭，我認為這在道德上是錯誤的，因為她必須忽視自己的職業和家庭，既不能做賢妻良母，也不能成為好藝術家。我的雄心是要成為後者，因此我和姻緣成了永恆的仇敵。」

芬妮・楚洛普
/ Fanny Trollope, 1779-1863 /

三十歲結婚的楚洛普在婚後九年裡生了四兒三女，在這段期間，她的先生先後當過律師和農民，卻都以失敗告終，家庭的財務狀況捉襟見肘。為了脫離窮困，楚洛普夫婦和他們最小的三個兒子乘船赴美國，在曼菲斯建立了一個烏托邦的聚落，並在辛辛那提開了一家專售進口時髦

商品的市集，兩處都不賺錢。三年後這家人又返回英國，但是這次旅行卻為她日後的寫作生涯播下了種子。他們一家人在美國時，楚洛普就開始為他們的旅行作筆記，因為她直覺認為英國同胞會喜歡閱讀新大陸的奇聞軼事。的確如此；她在1832年出版的《美國家庭禮俗》（*Domestic Manners of the Americans*）立即成了暢銷書。這本書大獲成功後，在接下來的二十五年裡，她又出版了五本旅行見聞和三十四本小說。

楚洛普的兩個兒子日後也成為作家。湯馬斯・阿道夫・楚洛普（Thomas Adolphus Trollope）出版了四十多本旅行紀錄、歷史故事和小說，安東尼・楚洛普（Anthony Trollope）則成為維多利亞時代最偉大的小說家之一，共發表了四十七本小說，還有許多本短篇故事、傳記和新聞報導。安東尼也以勤奮著稱，每天早上寫三小時（如果他寫完一本書，就會立即拿出另一張白紙，開始寫下一本書），然後到郵政總局上班，擔任公務員是他的正職。其實安東尼的母親立下了高標準的榜樣，安東尼只是在盡力模仿她。他在自傳中描寫母親說：「她的性格是歡樂和勤奮的融合，這種說法毫不誇張。勤奮是她私下的秘密，沒有必要讓與她同住的任何人看到。清晨四時，她已伏案寫作，在世界開始醒來之前，她已經完成了她的工作。」之

後她恢復家長的角色，（在兩名僕人的幫助下）管理家務，並滿足丈夫和子女的需求。儘管如此，安東尼說，她在面對各種責任時，始終保持開朗的態度。他寫道：「她受了很多折磨。有時工作很重，太多事情需要她……但在我所認識的所有人中，她是最快樂，或者該說，最有能力快樂的人。」

海莉耶・馬蒂諾
╱ Harriet Martineau, 1802-1876 ╱

　　有第一位女性社會學家之稱的馬蒂諾也是最早的女記者之一。在漫長的職業生涯中，她撰寫了無數篇有關經濟學和社會理論的文章，以及旅行寫作、一本自傳和幾本小說 —— 最著名的是1839年的《鹿溪》（*Deerbrook*）。她的寫作收入足以維持生計，這對維多利亞時期的英國女性來說是難得的壯舉。自然，她工作得非常努力。馬蒂諾在自傳中說：「由十五歲起到我現在下筆的這一刻，我總遭到人們種種的責備，說我工作得太辛苦了。」她說，其實在智力勞動上，她「別無選擇」，「我並不是為了娛樂、金錢、名望或出於任何原因而這樣做，而是由於我忍不住

非得這樣做不可。有些事情必須要說出來,而有些證據顯示,該由我來說。」

這話似乎表示馬蒂諾從不缺靈感;其實恰恰相反,正是她寫不出來的親身經歷,以及她對於如何克服這種問題的了解,使得她能夠寫出這麼多作品。她在自傳中寫道:「由於對此問題的長期經驗,使我有資格得以發言。

> 就像其他作家一樣,我也因為自己的懶惰、優柔寡斷、對工作的厭惡、缺乏「靈感」等等而受折磨。但是我也發現,無論多麼不情願,只要我坐下來,握著我的筆,從來不會超過十五分鐘而不處於精神貫注的狀態;因此在我經驗不足的情況下,所有用在我是否該工作的爭論、懷疑和猶豫的時間,完全都是浪費,浪費的不只是時間,還有更多的精力。就我所知,我這輩子只有一次因為寫不出來而使工作停頓,那次是我染病的第一天。

這個發現使馬蒂諾大為欣慰。只要強迫自己努力那前十五分鐘,她就能免掉「折磨許多作家的尷尬和沮喪,這些作家只顧等待,卻不召喚寫作的情緒。」從那時起,她隨時隨地都能寫作。

　　至於她的寫作時間，馬蒂諾是虔誠的早鳥派（想當然耳）。她寫道：「我從來沒有一天不寫作，而且總是一大早就開始寫作。」在倫敦，她典型的作息是上午七點或七點半起床煮咖啡，然後立即開始工作，一直持續到下午二點（在她對自己作息的描述中，並沒有提到午餐）。然後她在家花兩小時接待訪客，接著外出散步一小時。回家後，她換上晚裝、讀報。然後朋友派馬車來接她去吃晚餐，或者拜訪一兩個朋友。她總設法在午夜或十二點半之前回家，以便在凌晨一點或二點睡覺前回信或閱讀，這表示她平均每天寫作五個半或六個小時，晚上也睡同樣長的時間。但是馬蒂諾在喝完早上的咖啡後，白天不再喝任何有咖啡因的飲料。對於大多數作家流行依賴咖啡因、酒精或鴉片製劑來刺激靈感，馬蒂諾也不以為然，她說：「新鮮空氣和冷水就是我的興奮劑。」

范妮・赫斯特
╱ Fannie Hurst, 1885-1968 ╱

　　十九世紀的英國記者華特・巴格霍特（Walter Bagehot）曾寫道：「作家就像牙齒一樣，分為門牙和臼

齒。」赫斯特很明顯是後者。儘管她一生中發表了三百多篇短篇小說，還有十九部小說和幾個劇本，使她成為二十世紀讀者最多的女作家之一，也是不論男女、美國薪水最高的作家之一，她卻從不覺得寫作過程輕鬆。她在自傳中寫道：「想法和文字之間存在著頑固的距離。想法在我的腦海中沸騰，文字卻緩慢而痛苦地流瀉到紙上，它們的不足折磨著我。」她又說：「這些年來，我背上的那隻猴子從來沒有鬆開牠的手。寫作的渴望與把它表達出來的痛苦過程成了對比。」儘管如此痛苦，赫斯特每天仍然寫作幾個小時，而且整個成年生活幾乎天天寫作。她寫道：「我的工作日程是每天伏案五至六至七個小時，多年不輟。作家的工作就像女人的家務一樣，永遠做不完。」

艾蜜莉・波斯特
╱ Emily Post, 1872-1960 ╱

1922年，社交行為聖經《禮儀》（*Etiquette*）一出版，波斯特的名字就立刻家喻戶曉。她餘生每隔十年就把此書修訂兩次，並在報上開了特約專欄，回答讀者源源不絕的來信，詢問她對家庭、職場和禮儀社會困境諸多問題的看

法。幸好波斯特喜歡工作。她的兒子奈德在母親的傳記中寫道：「我們總說，只要她有工作在手，就像嗅到獵物氣味的獵狗。」

波斯特總在早上六點半醒來，人雖然還在床上，但已立即開始一天的任務，持續工作直到中午。她的兒子寫道：

> 她即興安排，使她可以隨自己的心意，不論起得多早，都可以待在床上吃早餐：每天晚上，她都在床頭櫃上放好裝了熱咖啡的熱水瓶和另一個裝鮮奶油的瓶子，還把牛油放在冰鎮的容器中，麵包乾和她喜歡的深色蕎麥蜂蜜都放在托盤裡。她先吃早餐，然後繼續留在床上寫作、編輯草稿，並根據秘書到達的時間計畫她的書信。在工作期間，她不接電話，不招待訪客，也不准家務干擾她。十二點之後，飢腸轆轆的她起身更衣，準備在一點準時午餐。
>
> 她喜歡請朋友到家裡來，而不願去別人家午餐，雖然她是殖民地俱樂部（Colony Club）的創始會員，卻也不想去那裡，更斷然拒絕上餐廳午餐。她喜歡在下午開車，卻從不肯擁有自己的車。她在飲茶時會接待一兩位客人，這一直是她日常儀式的一部分，她也經常邀客人來吃晚餐，或者與老朋友外出用餐，或是走訪

熱鬧的朋友家。她不談橋牌，討厭八卦，從不放任自己道人長短。

波斯特不肯在餐廳用餐的原因，是因為她的進食速度非常快，她在家吃飯的時間不超過十到十五分鐘，否則她就覺得浪費了工作時間。當然，波斯特雇用了幾名傭人幫忙家務，她從來不必自己備餐，這也不是她的強項。（她兒子描述的早餐托盤是前一天晚上由傭人準備的。）波斯特曾向訪問者承認：「如果非得自行烹飪，我的餐點就會是麵包和水。」

珍娜・史卡德
／ Janet Scudder, 1869-1940 ／

雕塑家史卡德生於印第安納州，她的噴泉和雕像異趣橫生，在二十世紀初期大受歡迎，不但受到布雜藝術（Beaux-Arts）建築師史坦福・懷特（Stanford White）的支持，也矗立在大都會博物館和約翰・洛克菲勒（John D. Rockefeller）及其他富豪的花園中。然而史卡德在成功之前，經歷了艱苦的學徒生涯，她曾在辛辛那堤、芝加哥

和巴黎學習，在紐約向其他建築師和客戶爭取工作機會時，也曾一文不名。史卡德在她的自傳《塑造我的人生》（*Modeling My Life*）中，描述了她在紐約的第一個夏天，當時她二十六歲，沒沒無聞，獨自一人住在聯合廣場一間附家具的簡陋套房裡，每月房租十四美元。

漫長又燠熱的日子由儉省的牛奶麵包早餐開始，然後我整理套房，清除了它晚上當作臥室的所有痕跡，把它變成工作室。我通常都把早晨剩下的時間用來素描，雖然有很多時候，我會覺得研究他人的作品對我更有益，因此我步行前往大都會博物館，花幾個小時研究雕塑和繪畫……午餐時我回到工作室，準備一成不變的餐點，這不需要花什麼時間或手藝：一罐烤豆子和一杯牛奶。我聽說豆類含有很多營養；無論如何，這是我用十五分錢所能買到最有飽足感的食物。下午，我拜訪一間又一間建築師事務所，總是滿懷希望，也總是白費力氣……。吃了一整個下午的閉門羹之後，我雙腳疼痛，又熱又疲倦，我通常會……不是每一天，但幾乎每隔一天，就會走進第六街一家親切的小餐館，在那裡花二十五分錢吃晚餐，這是我唯一的一頓大餐。這餐算得上豐富，因為所有的食物全都

一起送上來，由湯到冰淇淋，全都是小小一塊分別放在它們自己的小碟子小碗裡，湯還沒喝完，肉就已經變冷，冰淇淋也已融化了。有時我覺得花二十五分錢吃晚餐太浪費……因為當天搭電車就已經浪費十分錢了，我就會在套房裡吃同樣子的烤豆子和牛奶。漫長的夏日傍晚是最難熬的時候，還有什麼比在都市的夏日傍晚沒有可以談心的對象更令人沮喪的事！如果空氣沉悶得讓人受不了，我就會走到聯合廣場，在長凳上坐一兩個小時──但這總是加深我的沮喪和孤獨感。其他長椅上坐滿了無家可歸的遊民和遊手好閒的人──人生的失敗者。那時我還太年輕，無法對他們產生同情心；他們只讓我充滿厭惡之情，對工作抱持更大的渴望──填補我空虛的生活，讓我辛苦卻滿足的工作。等我再也受不了時，我就離開板凳，慢慢走回套房，沒開燈就倒在沙發床上。

史卡德的不屈不撓終於獲得了回報。她透過一位藝術學校富裕朋友的父親，獲得紐約律師協會委任，為他們設計印章，為其他工作打開了大門，也終於能吃較好的伙食。史卡德在自傳中寫道：「現在我只要看到烤豆子罐頭，就感到消沉低落。」

莎拉・伯恩哈特

／ Sarah Bernhardt, 1844-1923 ／

多年來，伯恩哈特一直是歐洲最著名的女演員，受到評論家的讚賞，無論她走到哪裡，總是受到人們的歡迎，媒體無止無休地討論她，跟蹤她的一舉一動，還稱她為「世界第八大奇蹟」。美國心理學家威廉・詹姆斯（William James）1880年在倫敦看了她的表演後，寫信給妻子說：「伯恩哈特昨晚的表演是我畢生所見最棒的表演，好像用針尖精雕細琢一樣。她也是我所見過最像賽馬、最有精神的人 —— 她的身體堪稱完美的骷髏。」伯恩哈特出名的瘦弱只是她傳奇事蹟的一部分。據說她睡在華麗的紅木棺材裡，而且巡迴演出時也隨身攜帶這具棺材（事實是，她臥室裡確實放了一具棺材，雖然是令人毛骨悚然的擺飾，但她通常並不睡在裡面）；她戴的帽子上飾有花綵皮質蝙蝠翅膀，她的臥室裡除了棺材外，也放了一隻吸血蝙蝠玩偶，以及一副人的骷髏；她在美國巡迴演出時得到了一隻鱷魚作為寵物，並為牠取名為阿里嘎嘎（Ali-Gaga）。她堅持只收金幣作為酬勞，把它們放在隨身攜帶的舊麂皮包或一個小手提箱裡，並且很不情願地由其中掏錢付給她手下的表演者、僕人和債主。雖然她一個金幣都捨不得花，

在家用上卻很大方，雇了八至十名僕人，兩輛馬車和幾匹馬，並且經常舉行豪華晚宴，自己卻幾乎什麼也不吃。

對她同時代的劇院同行而言，伯恩哈特最驚人的特色就是她似乎源源不絕的精力，讓她得以隨時工作，永遠不顯疲倦。劇場製作人喬治·泰瑞爾（George Tyrell）說：「我從來沒有見過像伯恩哈特這樣活力驚人的人。她的體內似乎有東西在燃燒，就像炙人的火焰，卻沒有燃盡她的精力。她做得越多，就找到越多靈感。」詩人兼劇作家愛德蒙·羅斯丹（Edmond Rostand）的戲劇《雛鷹》（L'Aiglon）請伯恩哈特演出，這是她的招牌角色。1899年，他描寫了這位女演員工作日的典型作息，由她下午抵達劇院開始：

> 一輛有篷四輪馬車停在門前；一個裹著毛皮的女人跳了出來，微笑穿過受馬具鈴鐺的叮噹聲吸引而來的人群，登上蜿蜒的樓梯；進入滿室鮮花宛如溫室一樣溫暖的房間；把她那飾著緞帶塞滿東西的小手袋扔到角落，再把那頂墜有蝙蝠翅膀的帽子扔到另一個角落；她脫下皮草，立刻縮小成只剩披著白絲的細長刀鞘；她衝上燈光黯淡的舞台，原本無精打采、呵欠連天、遊手好閒的人群頓時有了生氣；她在舞台上橫衝直

撞，以自己灼熱的能量鼓舞每一個人；走進提詞廂，佈置場景，指出正確的姿勢和語調，憤怒地起身，堅持一切再重來一次；大發雷霆地喊叫；坐下來、微笑、飲茶，開始排練自己演出的部分……

羅斯丹說，這些彩排可能會讓其他停下來觀賞伯恩哈特演出的演員落淚，但是她其他的預演儀式卻更可能會讓劇組工作人員垂頭喪氣，因為伯恩哈特在後台不斷刁難、欺凌他們，要裝飾工人按照她的喜好重新調整舞台，指示服裝師如何打扮她，監督燈光工作人員的工作，把電氣技師逼到「陷入暫時瘋狂的狀態」。羅斯丹說，最後，伯恩哈特

返回房間吃晚餐；她坐在桌旁，因為疲憊而臉色蒼白；她思索自己的計畫；邊吃邊發出灑脫的笑聲；來不及吃完就為了趕演出而去更衣，劇院經理則在簾幕的另一側報告；她專心一致地表演；在兩幕之間討論事務；表演結束後依舊待在劇院做各種安排，直到凌晨三點；她看到工作人員一個個都努力保持清醒時才決定離開；她坐上馬車；用皮毛裹住自己，期待終能躺下休息的喜悅；因為想到有人等著要把五幕劇的劇

本讀給她聽而突然笑起來；她回到家，聆聽劇本、興奮起來、哭泣，接下這齣戲的演出，覺得自己輾轉難眠，於是趁此機會研究一下劇本！

「這是我所認識的莎拉。」羅斯丹結論道：「我從沒看過躺在棺材裡或是養鱷魚的莎拉。我唯一認識的莎拉就是正在工作的莎拉。」伯恩哈特一定很感謝這位忠實的朋友。她曾經說過：「生命帶來了生命，能量創造了能量。人透過消耗自我，才能變得豐富。」

派崔克・坎貝爾
╱ Mrs. Patrick Campbell, 1865-1940 ╱

坎貝爾是愛德華時代（Edwardian，指1901至1910年英國國王愛德華七世在位期間）英國最偉大的女演員之一，除了劇院之外，她沒有任何真正的興趣，也不在其他事務上花時間。她寫道：「舞台的生活很艱辛，需要巨大的犧牲。由於工作時間晚，情緒緊張，思緒快速，感覺敏銳……過度的緊繃和過度敏感的神經，使人幾乎不可能過平靜的正常生活。」

　　坎貝爾對職業的奉獻使她很難相處，和她合作過的人，沒有一個不知道她「精準的完美主義，尖銳的諷刺，狂暴的脾氣，主宰他人，讓周圍的人相形見絀的意志」——這是傳記作者瑪戈特‧彼德斯（Margot Peters）的描述。

　　在劇院外，坎貝爾的完美主義也只減輕一點而已；她渴望在家裡為自己和兩名子女提供小康舒適的生活，如果辦不到，她就會勃然大怒。一位朋友說：「她的整齊讓我很驚訝。通常我們都會以為如此偉大的藝術家會不拘小節，但是她對所有的習慣都一絲不苟。家庭瑣事令她心煩，我可以想見她走進女兒的臥室，悲慘的大眼睛怒火熊熊，激昂地喊道：『他們說家裡沒有衛生紙。我怎麼能一邊扮演浪漫的角色，一邊還得記得要買衛生紙！』」

細膩而深刻的計畫

妮基・德・桑法勒

／ Niki de Saint Phalle, 1930-2002 ／

1959年春天，桑法勒和丈夫帶著兩個孩子與畫家瓊・米契爾和她的伴侶尚・保羅・利奧佩爾一起度假一週（見頁162）。他們當時都在巴黎生活和工作，因此結為朋友。當時二十八歲的桑法勒一邊照顧孩子，一邊作畫；她的丈夫哈利・馬修斯（Harry Mathews）是作家，正在寫第一本小說；米契爾和利奧佩爾則是知名的藝術家。假期中的一晚，米契爾在晚餐時向桑法勒說：「你是個會畫畫的作家妻子。」桑法勒多年後寫道，這話「非常傷人，就像一支利箭刺穿了我靈魂中的敏感部分。」

回到巴黎後，桑法勒認為，如果要人們真的把她當成藝術家看待，就非得做出更果斷的承諾不可。自從十八歲與馬修斯結褵以來，她曾擔任過模特兒、就讀戲劇學校、精神崩潰，並發現自己對藝術的才華和熱情，卻從沒有機會全力以赴，專注其上。1960年，因米契爾的話而深受傷害的她離開了丈夫和分別為九歲和五歲的兩個孩子，希望「全心全意進行藝術冒險，而不必在作品、丈夫和孩子之間尋找完美的平衡。」她原本打算保持單身，但很快就與瑞士藝術家尚・丁格利（Jean Tinguely）展開另一段關

係，一直持續到1991年丁格利去世為止。然而她真正投入的是自己的工作。她寫道：「我那嫉妒的秘密戀人（我的工作）總是在那兒等著我。」

> 他身材高大，風度翩翩，就像吸血鬼德古拉伯爵一樣披著黑色斗篷。他在我耳邊竊竊私語，說我沒有多少時間可以做我該做的事。他嫉妒我不和他在一起的每一刻，甚至嫉妒我緊閉的房門。有時他在晚間化身為巨大的蝙蝠，由我敞開的窗戶飛進來。他以翅膀擁抱我，讓我顫抖。穿著白色長睡袍的我企圖防衛自己，但是他的牙齒陷入我的靈魂。我是他的。

桑法勒展開藝術冒險後才短短幾年，就以「射擊繪畫」（shooting paintings）的技法聲名大噪，這是把顏料袋或罐懸在畫布上，然後用步槍、手槍或迷你砲射擊，讓顏料噴濺在畫布上的作畫方法。幾年後，桑法勒轉而以雕刻為重。

1978年，她開創了塔羅花園（Tarot Garden），這是她花了長達二十年的時間，在義大利托斯卡尼建造的巨大雕塑花園。在桑法勒完成現場最大的雕塑 —— 一棟房子大小的女性雕像後，她搬了進去，把雕像的一隻乳房當作臥

室，另一隻乳房變成她的廚房（雕塑僅有的兩扇窗戶則位於乳頭）。「我樂於過僧侶的生活，但這樣的生活未必總是很愉快。」她後來描述自己住在雕塑中的七年時寫道：「地上有一個大洞，我用來放置食物，也用一個小型的野炊爐子烹煮食物。在炎熱的夜晚，只要我醒來，就會看到由沼澤地飛來的成群昆蟲在我身邊嗡嗡作響，就像置身在幼稚的惡夢中一樣。」

塔羅花園的土地是由幾位富裕的朋友提供，但這些年來籌備建設的經費卻一直很困難，桑法勒不得不使出渾身解數（包括出售自己的同名香水）。另外，她還以無窮的個人魅力吸引數十名無償的幫手，加入這個計畫。

她感受到自己對他人的影響力，並且善加利用。她寫道：「熱情是一種病毒，而且我很容易就能傳播這種病毒，因為熱情使我能夠做任何我想做的事，不論多麼困難。」桑法勒在意的不是工作是否符合她的朋友和合作者的最大利益，她寫道：「人非常重要，可是他們雖然不可或缺，卻並非最重要。最重要的仍然是作品，是全然的沉迷，是病毒。」

淺澤露絲

／ Ruth Asawa, 1926-2013 ／

　　淺澤是日裔美籍藝術家，二次大戰期間在美國政府的拘留營裡學了繪畫。1940年代，她就讀於北卡羅來納州的黑山學院（Black Mountain College），此時她開創了獨特的圈環狀鋼絲雕塑風格。她在黑山學院跟隨安妮和約瑟夫·阿爾伯斯（Anni & Josef Albers）及巴克敏斯特·富勒（Buckminster Fuller，建築師）學習，結交了現代舞大師摩斯·康寧漢（Merce Cunningham）和畫家羅伯特·勞森伯格（Robert Rauschenberg），並結識了未來的丈夫艾伯特·拉尼爾（Albert Lanier）。 1949年，她赴舊金山與在當地擔任建築師的拉尼爾結婚，並繼續進行她的雕塑實驗，兩人於1950至1959年之間生育了六個孩子。淺澤本人就出身於大家庭 —— 她的父親是移民至加州的日本農民，養育了七名子女，她排行第四，因此她從不認為孩子會阻礙創作。相反的，她認為藝術應該是日常生活的一部分，只要做家務時有空檔，她就會在子女身邊雕塑。她說：「我的材料很簡單，而且只要一有空閒，我就會坐下來創作。雕塑就像耕田，只要堅持下去，就可以完成很多工作。」

莉拉・凱岑

╱ Lila Katzen, 1932-1998 ╱

這位出生於布魯克林的雕塑家開始藝術家生涯時是畫家，約在1960年開始改做立體的作品，利用塑膠、水和螢光燈創造讓人身歷其中的環境，後來用耐候鋼（Cor-Ten steel，一種合金鋼材）創造巨型雕塑。凱岑自幼就立志成為藝術家 —— 她說：「上幼稚園時，我就想成為藝術家。」多年來她雖面對重重障礙，依舊撥出時間創作。凱岑高中畢業後，因為負擔不起藝術學校的學費，因此與母親、繼父同住，白天工作，晚上讀夜校。她日後回憶說，由於繼父「堅決不讓我在家工作」，所以只有在他就寢之後，她才能支起畫架作畫，直到凌晨二或三點，然後把所有東西都收起來，讓房間通風，才能睡覺。

凱岑於十九歲結婚，大學畢業後隨丈夫移居巴爾的摩。在她開始建立自己在藝壇的地位之際，也必須照顧兩個幼兒。她把房屋樓上當作工作室，等孩子們午寐或晚上睡覺後，她便開始工作。1970年代，藝術史學家辛蒂・南瑟（Cindy Nemser）問凱岑如何兼顧這一切，她答道：「我由晚間八點工作到凌晨二點。」

我知道自己希望每週工作四十小時，因此制定了工作時間表。我覺得我必須這麼做。一開始非常困難，我通常都會計算自己工作的時間。這一週我只工作了四小時，非常糟糕。那一週我工作了八小時，雖然好了一點，但沒什麼了不起。而且我下定決心，即使什麼也沒做，即使只是呆坐在那裡，或者一切亂七八糟，或者我破壞了作品（我曾經歷什麼都不做，以及摧毀了很多作品的儀式），無論如何，我都會在工作室裡度過。我就是那樣做⋯⋯他們小睡時，我也會小睡，或者上樓去工作。

如果凱岑正在作畫，但她的孩子醒了，需要做點事情打發時間，那麼這位藝術家會大喊：「這裡有蠟筆和紙。」然後把它們扔下樓梯。

海倫・弗蘭肯塔勒

／ Helen Frankenthaler, 1928-2011 ／

這位抽象表現主義畫家說：「真正好的畫看起來好像是在剎那間發生的。它是即時的形象⋯⋯彷彿在片刻之間

誕生。」當然，在弗蘭肯塔勒完成一幅渾然天成的畫作之前，可能已經放棄了同一幅畫的十個版本。她認為，要獲得完美的圖像不僅需要練習或實驗，而且必須掌控畫家所有的資源。她說：「畫家必須做好準備，運用個人的力量和天賦、知識：精神、情感、知性，和實體。而所有頻率都正確的一刻往往會突然降臨。」

為了尋覓那一刻，弗蘭肯塔勒的工作時斷時續——她會經歷一段活躍多產的時期，接著是一段漫長艱苦的奮鬥，畫出的作品不合要求，或者根本畫不出來。她說：「我會集中精力在一件作品上，接著有一天卻覺得自己已經被掏空了，不得不放下畫筆。我知道在再度作畫前必須做個轉換。」她又說，稍事休息可能讓人重振精神，但若休息很長一段時間則會令人恐懼：

> 休息之後我回頭繪畫，卻感到驚慌，不知道我先前停頓之處在哪裡，彷彿又由第一天重新開始。我漫無目標、削鉛筆、打電話、一直吃開心果、游泳。我覺得我應該、必須、將要作畫。真是痛苦，真是無聊。我開始不耐煩，生自己的氣，直到到達某一點，覺得我必須開始，必須留下印記，只要留下印記就好。接下來，如果順利，我就能慢慢進入工作的新階段。

　　這位藝術家在廚房中也遵循了類似的節奏。她說只要自己吃得健康，就會精力旺盛，這時畫得最好 —— 但她也需要偶爾大吃垃圾食品作為「宣洩」。弗蘭肯塔勒告訴一本1977年食譜的幾位作者說：「我平常的飲食是不含脂肪、不加鹽、不加奶油、不加糖、不吃麵包，沒有鮮奶油，只有自製的脫脂優格。」但是當她太久沒吃這些食品之後，就會突然開戒大吃巧克力、冰淇淋或下列各種零食：「加工起司、猶太式醃蒔蘿、花生醬、廉價沙丁魚和波洛尼亞香腸（Bologna）—— 垃圾食品；這些是我不時會渴望，並向它們屈服的食物。」

艾琳・法瑞爾
／ Eileen Farrell, 1920-2002 ／

　　法瑞爾是二十世紀美國最著名的演唱家之一，這位受過古典音樂訓練的女高音在六十年的歌唱生涯中，跨界演唱古典歌劇和流行歌曲，十分成功。只要她在紐約大都會歌劇院演唱，她一定會遵循表演前的慣例。大約中午時分，她就會走進史坦頓島（Staten Island）家中的音樂室，練習晚間要表演的歌劇全曲。法瑞爾在1999年的回

憶錄中寫道:「有些人認為這很瘋狂,但我說如果你當晚要演唱高音C,最好下午就要確定它們已經就位。」接近傍晚時,她乘史坦頓島渡輪到曼哈頓,接著搭計程車去大都會。儘管許多歌劇演唱家在表演前都小心翼翼,只吃簡餐,或者根本不吃任何東西,但是法瑞爾並沒那麼講究。她寫道:「大都會對街有一家小餐廳,我總會在六點鐘過去用餐。」

> 我通常吃同樣的東西 —— 牛排、烤馬鈴薯、蔬菜沙拉和熱茶加檸檬。富含乳脂的濃郁甜點確實會阻塞喉嚨,所以我會點一盤很容易消化的果凍。接著過馬路進我的更衣室,化妝更衣。我唯一堅持更衣室裡一定要放的是一大瓶溫的可口可樂。穿好戲服後,我會喝幾杯溫的可樂,然後開始打嗝,這對聲音有奇妙的效果。麥克女士(Miss Mac,她長期的聲樂老師)總是告訴我:「這可以減少直腸的磨損。」

1950年代初,著名的歌劇女高音貝弗利‧希爾斯(Beverly Sills)在紐約與法瑞爾同台演出,對法瑞爾更衣室傳出的打嗝聲震驚不已。希爾斯後來回憶說:「那不是壓抑的打嗝,而更像是交響樂。」

艾莉諾・安丁
/ Eleanor Antin, 1935- /

　　安丁以畫家開始職業生涯，但不久便涉足觀念藝術，成為影像、表演和裝置藝術領域的先鋒人物。她最知名的是打扮成虛構人物，穿著他們的服裝，一連數天或數週過他們的生活。

　　這些他我的角色包括國王、護士等，其中最著名的艾莉歐諾拉・安蒂諾娃（Eleanora Antinova），是安丁在1970年代中期虛構的角色，假想她是謝爾蓋・達基列夫《俄羅斯芭蕾舞團》的傳奇黑人芭蕾舞女伶。安丁藉由表演、裝置、影片、戲劇和回憶錄，探索這個角色達十多年。創造像安蒂諾娃這樣的虛構自我，讓安丁得以 —— 按她自己的話說：「擺脫我自己，探索其他現實。」這也使得她必須把自己的生活還原到最基本的狀態。正如她在1998年的採訪中所說：「因為在我這一生中最重要，我耗費大半時間所做的，就是創作藝術，所以我不得不讓剩餘的人生變得非常簡單。」

　　我教學，我有摯愛的丈夫，我有一個兒子，現在也有了媳婦，我還有朋友，所以我很幸運，但通常我沒有

多少時間陪伴他們。我工作很努力，每天睡五個小時 —— 如果幸運，但我總是在工作，所以沒剩下多少時間可以做別的事。我總是在動腦、編故事。其實我更想要把人生花在像十八、十九世紀你們可能會說是「傳統」女性的生活上 —— 儘管這有點諷刺。她們因為無法逃脫她們的人生，所以陷入她們的角色和階級中，只能寫浪漫小說。我卻是刻意選擇這種方式。我扮演的角色，我的歷史虛構人物，其實全都是出於我的選擇而不願過的人生。……對我來說，這種沒有創意的生活根本不是生活。

安丁在職業生涯的早期就已把這一切都想清楚了 —— 正如她在1977年的一次訪問中所說：「我認為你必須規畫好自己的私生活，讓它盡可能少占據你的時間，否則你就無法創作藝術品。而且，我不在乎別人怎麼說，如果你是藝術家，就該和藝術家結婚，否則就算了。如果不和藝術家結婚，你們能談什麼？」

茱莉亞・沃爾夫

／ Julia Wolfe, 1958- ／

　　沃爾夫是紐約的作曲家，以清唱劇《無煙煤田》（*Anthracite Fields*）獲頒2015年普立茲獎，劇中描述十九和二十世紀賓州煤礦工人的生活。她與作曲家丈夫麥可・戈登（Michael Gordon）住在紐約翠貝卡區的閣樓，在家裡工作。她在1987年與丈夫以及大衛・朗（David Lang）共同創立了新音樂組織「邦坎樂」（Bang on a Can）。

　　這對作曲家夫妻在閣樓兩端各有一小間工作室，雖然他們的時間未必總是一樣，但沃爾夫2017年說：「一天當中，我們倆各自在我們的小洞窟工作的時候很多。」她理想的工作時間是由上午七點半或八點開始，她起床後帶著狗沿著哈德遜河散步，然後吃早餐喝咖啡，接著開始工作。如果新作品有交稿期限，沃爾夫就會全天候創作，通常直到晚上十一點或午夜上床睡覺為止。但她認為早上是她主要的機會之窗。她說：「我覺得自己頭腦很清醒。我早起時並不會迷迷糊糊。我的意思是，我的身體或許還沒清醒，因為我並不想運動，但就大腦運作而言，這是最好的時機。」

　　如果沃爾夫沒有其他的安排，就會由上午九點左右開

始作曲，直到午後。她的工作室裡有一架直立鋼琴，一張放著大螢幕電腦的小桌子，以及放著樂譜、音樂書籍、CD和筆記本的書架。她用筆記本記下自己正在創作作品的想法（通常她一次只創作一件作品，她喜歡長時間構思單件作品）。她的桌上型電腦不能用電子郵件，不過她可以用工作室的手提電腦查閱電郵（而且經常如此），她總是拖延處理的時間，直到當天稍晚再作回覆。

到下午時分，沃爾夫可能有教學工作 —— 她是紐約大學斯坦哈特學院（Steinhardt School）的音樂創作教授，她也可能和同僚一起在邦坎樂的布魯克林總部工作，或者召集大家在家裡排練。（由於她的狗聽到高音就會號叫，因此她得先把牠送去日托。）她有時會在傍晚散步，這對她的工作很有益。但是她工作生涯中最重要的部分是她與邦坎樂共同創始人之間經常進行的交流。他們三人經常討論音樂，有時會把手機放在電腦喇叭前播放音樂，並馬上聆聽對方的看法。他們表達的意見不僅僅是正面的讚美，這三位作曲家都固執己見，彼此之間並不客氣。沃爾夫說，這正是這種安排如此珍貴的原因。她說：「我們經常進行非常尖銳的對話，這種對話會點燃你的火燄，我真的很珍惜它。」

夏洛特・布雷
╱ Charlotte Bray, 1982- ╱

　　這位住在柏林的英國作曲家通常早上七點醒來，喝咖啡吃早餐，接著立即在她的家庭辦公室工作。她在2017年說：「我發現我早上最有創意，所以早上時我總是設法不做其他任何事，只顧作曲。」這往往需要運用意志力。布雷說：「在我需要作曲時，必須故意不讓自己做其他事情。很多時候，我必須先坐在那裡，盯著曲子幾分鐘，試著清理思緒。」她會告訴自己：「我現在正要做的就是這個。」通常布雷會一直工作，直到下午一點左右的午餐時間。接下來如果她的曲子要在時限之前完成，或者那天工作進展得特別順利，她就會在午餐後「再繼續做一點」工作。通常下午是用來處理她不願在早上面對的行政事務，尤其是處理她作曲時累積未覆的電子郵件。

　　作曲時，布雷會在鋼琴、大提琴（她主要的樂器）和書桌之間移動，通常她會先用筆記下一些想法。直到過程進行到約三分之二，她才會轉用電腦。除了旅行時之外，布雷每週工作六天，她通常並不覺得自己缺乏靈感或有工作的障礙；儘管如此，新的作品還是進展緩慢。如果順利，早上的工作可能會作出三十秒至一分鐘的音樂，接下

來幾天,她通常會花時間檢視和調整想法。(布雷要花約六個月的時間,才能完成二十分鐘的大提琴協奏曲。)儘管布雷以條理分明的方式工作,但她也說整個過程一點都不簡單。她說:「就個人而言,我需要常規,也需要強迫自己去做。它並不像我期望的那樣自然而然發生。」

海頓・鄧南
/ Hayden Dunham, 1988- /

藝術家鄧南生於德州,現居洛杉磯,她的集合藝術(assemblages,也是一種雕塑,sculpture)*作品源於她對材料的著迷 —— 它們如何由一種狀態轉變為另一種狀態,以及它們如何與人體相互作用,不論是字面上的意義,或是更深奧難解的方式。鄧南在2017年說:「這就是為什麼我對創造實體感興趣。我真的相信物體會攜帶能量,並且可以改變人體內的氣質。」

鄧南的創作過程受到創作當天意向的影響。她通常在

* 集合藝術,選取各種現成物件以創造立體藝術品的技法,約開始於1940年代。其中可能有創作者繪畫、雕刻或塑造等元素。二十世紀初出現的這種藝術品,則稱為「物體雕塑」。

早上七點醒來，賴床到七點半，然後進入兼作工作室和住家的廚房，為自己調製「補品」，其成分是根據「那天我需要什麼，而有所不同。」她說：「醒來後，我可能覺得自己太空虛，需要腳踏實地。因此我會在補品裡加入蘋果醋或綠色蔬菜，讓我穩定下來。也有時我會覺得沉重，因此需要較輕盈的事物。這就是一種自我記錄。這些補品幾乎像鏡子一樣，反映了我的狀況。」

接下來，鄧南會到她家後面的小院子，寫作約二十分鐘。她說：「基本上，這只是把筆放在紙上，設法讓某件事物由你身上流瀉出來。」接著她先吃早餐（通常是燕麥片），然後更衣。她說：「我工作前總是穿戴整齊，從不穿運動褲之類服裝工作。我會穿高跟鞋，工作時我通常都打扮得很正式。因為我認為這也有助於轉移我的精力……這是思索你現在如何，你所處狀態的另一種方式，如果你能夠做這類的工作，那麼根據你的內在組成，該如何以最好的狀態度過一天。」

然後她開始工作。她工作日的第一部分往往要跑遍洛杉磯，為她的工作取或送物品或材料，或者與供應商或其他合作者會面。而真正的創作部分通常由下午四點開始，此時鄧南已回到工作室，準備專心創造新的集合雕塑或修改進行中的。工作中還得加上時間壓力：鄧南已經安排好

晚餐計畫,所以傍晚「時間緊迫」,她會一直工作到必須動身前往晚餐的最後一刻(或者如果是她作東,就是客人到達之前)。晚餐後,她常會再回頭工作,通常這段時間是使用電腦工作。她就寢的時間約為晚間十一點。

鄧南通常不吃午餐,她可能會在下午自製冰砂享用,而且會根據需要,整天飲用自己早上調製的各種補品。如果她覺得自己工作碰到瓶頸,有時就會用「點心」讓自己振作。她說:「伯爵茶是享受。巧克力是享受……棉花糖是享受。」她用來走出困境的另一個方法就是跳舞。她說:「如果我白天的工作遭到挫折,陷入瓶頸,就會編排舞蹈。有時我會記錄下來,有時不會。」其他類型的運動對她並沒有特別的吸引力。她說:「我不散步,也不運動。我不喜歡。雖然我想喜歡,但是辦不到。」

鄧南強調,這樣的時間表僅適用於她在洛杉磯時 ── 她經常旅行,並在倫敦、紐約和德州都有工作,下週的時間表可能會截然不同。她說:「我認為我的時間並非按日子或按小時安排的。」她每週工作七天,並不認為週末與平常日子有什麼區別。她偶爾也會在集合雕塑工作進行時休幾天假,但這都要到當天早上才會決定。再一次地,決定因素在於她的內心狀態;她得處於「精力充沛的狀態」,才能適當安排自己的作品。總而言之,她並不認為

自己創造了她的集合雕塑作品，她只是它們的幫手。她說：「我就像在為這些物體工作一樣。我只是提供它們所需要的物品，讓它們盡可能有效率地交流。」

伊莎貝・阿言德
／ Isabel Allende, 1942- ／

　　阿言德每一本新書都是在一月八日開始著手。1981年的那一天，她寫信給病危的祖父，後來這封信發展為她的第一部小說《精靈之屋》（*The House of the Spirits*）。這位智利裔的美籍作家在 2016 年說：「這個開始的日子原本是我的迷信，因為對我來說，這是幸運日，不過現在變成了紀律問題。我必須組織自己的生活、日程、當天的一切。我知道由一月八日起，我會和一切都隔離，有時可能會持續幾個月。」在這段隱居期間，阿言德拒絕旅行、演講邀請、訪談，和其他需要她花時間的要求，直到草稿完成為止。在那之後，她對時間的規定雖然不再那麼嚴格，但仍然每天早晨（包括週末）都寫作，由起床後不久，一直寫到午餐時分。她說：「我習慣早起。有時我六點起床……由狗陪著一起喝咖啡，然後更衣、化妝，穿上高跟鞋，即

使沒人會來拜訪我也一樣 —— 因為它讓我處於白天的心境。如果我穿著睡衣，就什麼都不會做。」

阿言德在她舊金山灣區房屋閣樓的兩房工作室中工作，其中一個房間放著有關她正在寫的書所有的研究，還放著她所有的珠子。她熱愛製作串珠項鍊，喜歡把成品送給朋友。另一個房間則放著聖壇和一張大桌子，上面是未連網路的電腦。她說：「這個電腦純粹是為了寫作之用，裡面只有我正在寫的書和相關的研究。」

午餐時間，阿言德停筆，在家裡吃一頓簡餐，然後這位舉世最受歡迎的西班牙文作家開始處理她所面對的無數要求，通常她由檢視助理轉發的電子郵件開始。下午的其餘時間則比較散漫，如果沒什麼事，阿言德就可能整個下午都在寫作，或者繼續進行所有小說和非小說作品的相關研究。在一天中，她的另一件要務就是每天帶著愛犬散步兩次，這段期間，她不去想自己的寫作計畫。晚上，她為自己做簡單的晚餐，並在十點或十一點就寢。她說：「我有個綺想，就是在工作一天後，能夠坐下來喝杯美酒，聆聽音樂，享受一頓美食。但是算了吧。我只要有時間洗把臉，躺在床上就夠了。」

阿言德如今每週七天每天都寫作幾個小時，若按照她的標準，這樣的日程安排已經算比較寬鬆。當初寫《精靈

之屋》時，她還擔任學校全職行政主管，並得撫養兩名子女，「所以儘管我不是夜貓子，還是只能在晚上或週末寫作。」（她在廚房流理台上的手提打字機上工作。）阿言德最後辭職了，全心寫作，依舊維持緊張的工作日程，週一至週六上午九點至下午七點，有時如果寫得深入，還會工作到更晚。阿言德現在承認，她可能給自己太大的壓力，這是受撫養她長大的祖父影響，他紀律嚴謹，教導她努力工作的重要。阿言德說：「這對我很有益，讓我度過了人生的許多起伏。但是現在我終於穩定下來，過著美好的生活，寫了很多書，我覺得我沒有義務再繼續強迫自己工作。」另一方面，她也不認為自己會退休；即使已經寫了二十多本書，她仍然享受寫作的過程。她說：「這就是我這麼做的原因。我當然喜歡講故事。我愛它。」

TPG／達志影像

查蒂・史密斯

／ Zadie Smith, 1975- ／

　　這位倫敦出生的小說家多年來受訪時都表示，她並非每天都寫作，儘管有時她希望自己能有這樣的毅力，但她也明白惟有在有必要時才有寫作的價值。她在2009年說：「我認為你必須要對寫作有一股迫切感，否則在你閱讀你的作品時，也不會感到迫切。所以除非真的感覺必要，否則我不寫作。」甚至在史密斯確實感到寫作之必要時，她也寫得「非常緩慢」，她在2012年說：「而且我不斷重寫又重寫，日復一日……我由開頭一直讀到需要停下來的地方，然後全部編輯修改，然後再繼續。這非常費力，如果是長篇小說，到結尾時根本無法忍受。」

　　史密斯也暢言在永無止境的數位干擾世界中寫作的困難。在她2012年小說《西北》（*NW*）的謝辭中，她感謝兩個可以自行切斷網路連結的軟體，Freedom（自由）和Self Control（自我掌控），因為它們「創造了時間。」她不用社交媒體，截至2016年底沒有智慧手機，也無意購買智慧手機。史密斯說：「我還有筆記型電腦，所以並不像修女那樣與世隔絕，只是我並沒有時時刻刻都檢閱口袋中的電子郵件。」

希拉蕊・曼特爾
／ Hilary Mantel, 1952- ／

以《狼廳》（*Walf Hall*）和《血季》（*Bring Up the Bodies*）獲得布克獎（Booker Prize）的曼特爾還著有其他幾本小說和回憶錄。她覺得小說寫作是消耗心神的活動，而且完全難以捉摸。這位英國作家在2016年寫道：「有些作家聲稱可以像由牙膏管擠牙膏一樣，以均勻的速度擠出一個故事，或者像建造一堵牆一樣，每天做多少呎。」

他們坐在書桌前，寫完字數配額就收工，然後志得意滿，歡度悠閒的夜晚。

對我來說，這種情況太罕見，根本就像是另一個行業。如果是寫講稿或評論（任何非虛構的文章），在我看來就像是其他工作一樣：分配時間、整理資料，然後動手進行。但是小說卻讓我成了一個過程的奴僕，這過程既沒有明確的起點和終點，也沒有衡量成就的方法。我寫作並沒有按照順序，一個場景可能有十二個版本。我可能會花一週的時間在故事中編織圖像，可是整個敘述卻沒有向前挪動一吋。書是根據微妙而深入的計畫成長，而我一直要到最後才看得到計

畫的全貌。

曼特爾每天早晨一睜眼就動筆，在夢境消失前抓住它的殘影。（有時她半夜醒來，會寫個幾小時，再回頭去睡。）她的寫作日通常分為兩類：「行雲流水的日子」，可以「同時處理六個寫作計畫，一寫數千字」，還有「停滯—發動的日子」，「起初先是焦慮不自在，但後來卻能有所發揮。」她可以用筆寫作，也可能使用電腦，自認為是「需要長期構思但下筆很快的作者」，這表示她大部分的時間都不是花在書桌上，而是用在構思。等到曼特爾在電腦前坐下時，她有時會「全身緊繃，直到身體打結」，她在2016年寫道：「我得去洗個熱水澡才能融化解凍。如果我文思枯竭，也會去淋浴。我是我所知道最乾淨的人。」

對於其他陷入瓶頸的作家，曼特爾建議離開書桌：「散個步、洗個澡、睡個覺、做個派、畫畫、聽音樂、打坐、運動；無論你做什麼，都不要光是坐在那裡愁容滿面苦苦思索。請不要打電話或參加聚會，否則其他人的言語就會占走原本你失落文字的位置。請為它們打開縫隙，創造空間吧。耐心一點。」曼特爾在寫作生涯中學會了非凡的耐心。她二十多歲就開始構思，要以湯瑪斯·克倫威爾

（Thomas Cromwell）的生平寫一系列小說，但是直到三十年後才開始動筆，撰寫了第一本小說《狼廳》。（不過一開始，她的工作速度就非常快，每天工作八至十二小時，五個月之內便完成了長達四百頁的書。）

「有時候人們會問，寫作會讓你快樂嗎？」曼特爾在2012年告訴記者說：

> 我認為這不是重點。寫作使你激動，持續處於失衡狀態，不能平靜或穩定下來。你就像童話故事《小紅鞋》中的人物，非得不停地跳舞，永遠不得安寧。我

TPG／達志影像

不認為寫作會使你快樂……它創造的是本質上必須不穩定的人生，如果它穩定下來，那你就完了。

凱瑟琳・奧佩
／ Catherine Opie, 1961- ／

奧佩1980年代初是舊金山藝術學院的學生，她在該市的一個住宅俱樂部（residence club）打工換食宿。她在2016年說，那是個「滿是毒販，爛透了的地方」。奧佩當時得在凌晨二點半起床，三點至八點在服務台工作，之後吃完早餐去上課。下課後，她到基督教青年會（YMCA）的幼兒教育計畫工作，直到晚上七點，然後回家吃晚飯，強迫自己在九點上床睡覺——或者乾脆不睡覺，在學校的暗房裡開夜車，直到該回去準備凌晨三點上班的時候。

長期的辛勞得到了回報。奧佩現在是美國傑出的攝影師之一，她最知名的可能是舊金山酷兒社群的影像，她也拍了衝浪者、茶黨（Tea Party）運動的集會、美國國家公園、洛杉磯的高速公路、青少年足球運動員以及伊麗莎白・泰勒（Elizabeth Taylor）貝爾艾爾（Bel-Air）豪宅內景物的照片集。如今她的日程表雖然比學生時代寬鬆，但

也沒有寬鬆多少。除了忙碌的藝術工作外，奧佩也是加州大學洛杉磯分校（UCLA）的終身教授，使她一週沒剩下太多的空閒。奧佩說：「我寧可沒有固定的日程作息，我更想要四處漫遊，但因為身為教授、母親和經營工作室的藝術家，所以到頭來還是得要有非常嚴格的作息。」

截至2016年秋季為止，她的例行作息是週一至週五工作日上午五點五十分起床，送青春期的兒子上學，然後外出健身或上網球課。週一至週三，她赴洛杉磯加大任教；週四和周五，前往工作室。無論是這兩者中的哪一個，她都會忙到晚上。下班後，她一週有幾晚得參加商務應酬；其他時候則回家陪伴家人。由於日程安排如此緊湊，因此通常只能在學校放寒暑假和春假期間製作新的作品。她說：「沒有任何我無法工作的時候，只是你得安排它們的時間，就像安排其他事務一樣，它不會偶然發生。」

話雖如此，她仍希望有朝一日能退休，享受隨之而來的自由 —— 奧佩和其妻討論要購買露營車，「盡情遊覽國家公園」—— 但是教學對她而言也非常重要，因為她相信建立並指導藝術家社群的價值，也因為這可以使她擺脫自我，她認為這對藝術家舉足輕重。她說：「重要的是要記住，有時在過程中會有某種唯我或自戀之感，而有時它卻絕對不會與你有關。它關係到你如何面對你的社群和家

人，以及身為人類相關的層面。因此，我試圖在這幾點之間找到絕佳的平衡。」

瓊・喬納斯
/ Joan Jonas, 1936- /

　　這位先鋒影像和表演藝術家在曼哈頓生活和工作，1974年以來，她一直住在蘇活區租來的閣樓裡。儘管喬納斯每天的作息並非一成不變，但是她通常都在早上七點半起床，帶著迷你貴賓犬小津去散步，然後在附近她最喜歡的咖啡館喝咖啡、看報紙。等喬納斯回到閣樓後開始工作，通常都播放背景音樂，持續一整天。〔她最喜歡的是莫頓・費德曼（Morton Feldman）的作品。〕喬納斯盡量每天作畫，通常也藉此展開她的工作日；如果她要為新影片編寫腳本，就會先做那個工作。如果有助手要來，他們會上午十點左右到達，到下午六點離開。（喬納斯有三位兼職助理：一位協助影帶編輯，一位負責擬定博物館和畫廊展覽計畫，另一位負責其他各項任務，例如解決建築和安裝問題。）研究也是她工作過程中的重要部分。喬納斯2017年說：「我一直在尋找故事。我閱讀就是為了這個

目的。我在做研究。我的活動之一就是去書店，買書、看書、翻閱全書，了解其中的想法。」

喬納斯外出時總攜帶一本小筆記本記下她的想法，如果沒帶筆記本，她就用 iPhone。但是她最在意的並不是提出新的想法，她說：「我一再使用相同的想法，只是採用不同的方式。這是我所開發的一種語言。我不確定我有多少個嶄新的想法，但是我會重新改造已經用過的想法，或者把它們放在不同的情境中。」

喬納斯午餐休息一個小時，帶著小津到戶外散步使她的一天更加充實。她說：「這隻狗一天要遛好幾次，走很多路。我喜歡在附近走走，到商店裡和幾個我認識的人打招呼，或者去附近的畫廊。但是通常我都整天工作。」晚上，她會和朋友共進晚餐，每月約有一次在她的閣樓舉行聚會。之後她會閱讀，或者在有線電視或電腦上看老電影。她的入睡時間通常是晚上十一點左右，有時會到午夜或凌晨一點。喬納斯說：「而且我經常失眠，所以我晚上也會看書，或者用電腦看電影。」

喬納斯從不覺得自己的創意受到阻礙，她很容易在日常生活中獲得靈感 —— 在公園散步、與朋友相處、去大都會博物館，或者遊覽新的地方。她說：「我認為激發靈感的方法是放開胸懷，讓事物進入腦海。」她認為，靈感

並不是非常珍貴或不尋常的事物。喬納斯說：「我不會把靈感與做研究以及對某些事物產生興趣分開。我不會把這些事物分門別類，這些同樣都是對世界充滿好奇的經驗。這就是我覺得啟發的泉源 —— 它來自世界，我周遭的世界。」

逆水行舟

瑪麗－特蕾瑟・羅黛・喬芙蘭
／ Marie-Thérèse Rodet Geoffrin, 1699-1777 ／

　　喬芙蘭是法國啟蒙時代最重要的沙龍主持人之一，她與茱莉・德・雷斯畢納斯（Julie de Lespinasse）和蘇珊・奈克（Suzanne Necker）一起，把巴黎沙龍由悠閒的社交聚會轉變為嚴肅知性和藝術事業的中心。喬芙蘭生於巴黎，幼時就成了孤兒，十四歲時嫁給年紀大她三十五歲的富裕製造商；兩年後，她生了老大，他們總共有兩個孩子。喬芙蘭沒有受過正規教育，但鄰居唐森夫人（Madame de Tencin）的沙龍有許多舉足輕重的作家聚會，讓她得以彌補教育的不足。唐森夫人1749年去世時，喬芙蘭已自創沙龍。歷史學家德娜・古德曼（Dena Goodman）寫道，喬芙蘭引入了兩項關鍵的創新：「首先，她以下午一點的午餐而非傳統的深夜晚餐作為社交聚餐的時間，因此大家的交談可以延續整個下午。第二，她調整這些餐會，固定於特定的日子（週一為藝術家，週三為騷人墨客）舉辦。」喬芙蘭安排聚會的規律和組織成了其他巴黎貴婦人的榜樣，讓沙龍成為啟蒙運動的重要場所。有一位義大利經濟學者是喬芙蘭沙龍的常客，他離開巴黎前往那不勒斯時，也有意和朋友在每週五舉辦類似的聚會，這才發現它需要

很多技巧。他寫道：「我們的星期五變成了那不勒斯的星期五，儘管我們盡了一切努力，但與法國聚會的特色和氣氛卻相去甚遠⋯⋯除非我們找到一位女士來指導我們、組織我們、喬芙蘭我們，否則就無法讓那不勒斯像巴黎一樣。」

喬芙蘭細心管理自己的生活，就像她經營沙龍一樣。1766年她由華沙寫給女兒的一封信中，清楚地說明了她在家和出外旅行時所遵循的常規：

我在這裡就像在巴黎一樣，每天五點起床，喝兩大杯熱水、喝咖啡；如果我獨自一人就寫作，但這種情況很少；我和朋友一起做頭髮；我每天都與國王*一起在他那裡用餐，或者與他和莊園主一起用餐。晚餐後我拜訪朋友，或去劇院；十點鐘回來，喝熱水，然後上床睡覺。到早上，我又從頭開始。在盛大的晚宴上我吃得很少，因此往往得喝第三杯水來緩解我的飢餓。由於飲食的嚴謹，才使我能保持身體健康。我會繼續按照這樣的方法飲食，至死方休。

伊莉莎白・卡特
/ Elizabeth Carter, 1717-1806 /

卡特是英國的知識分子、詩人和翻譯，曾為《紳士季刊》（*The Gentleman's Quarterly*）和塞繆爾・約翰生（Samuel Johnson）的雜誌《漫步者》（*Rambler*）撰稿，出版了兩本詩集，並於1749年開始翻譯羅馬時代哲學家愛比克泰德（Epictetus）的著作，1758年出版後廣受讚譽。身為神職人員的女兒，她從小就學拉丁文、希臘文和希伯來文，後來繼續學習法語、德語、義大利語、西班牙語、葡萄牙語和阿拉伯語──以及天文學、古代地理、古代和現代歷史以及音樂。卡特終生未婚。

她的侄子在回憶錄中寫道：「卡特女士似乎很早就下定決心，要致力學習，過獨身的生活，而且說到做到。」她與父親同住，直到1774年父親去世。那時，《現存愛比克泰德所有作品》（*All the Works of Epictetus, Which Are Now Extant*）的訂閱銷售量已讓卡特有了足夠的收入，可以購買一棟有海景的豪宅。儘管她一生都住在肯特郡沿岸的漁港迪爾（Deal），但她通常在倫敦過冬，也加入藍襪社（Blue Stockings Society），那是一群文壇女性組成的社團，以富有的贊助人伊麗莎白・蒙塔古（Elizabeth

Montagu）為中心。

卡特的成就部分要歸功於她黎明即起的習慣，她聲稱若無人協助，自己就做不到。她在1746年的一封信中寫道：「你想要聽聽對我的生活和談話完整而真實的描述，首先必須知道早上用來叫我起床的奇特發明。」

> 我在床頭上放了一個鐘，上面繫了粗繩和一塊鉛……穿過我窗戶的縫隙，拉到下方屬於教會執事的花園，他在四、五點之間起床時，就像敲響我的喪鐘一樣小心翼翼地拉動這條繩子。藉著這個最奇特的發明，我努力起床，如果不這麼做，我就醒不過來。有些喜歡惡作劇的朋友壞心地威脅要切斷我的鐘繩，這會使我徹底毀滅，因為我會一直睡到整個夏天結束。

這是卡特二十多歲時寫的，但是據她的侄子說，她一生幾乎都採取類似的方法起床。在教會執事的鐘聲喚醒卡特之後，她坐下來「像學童一樣學習幾種課程，還準備了許多知識，以便在早餐時有所表現。」但是在用餐之前，她會拿起手杖，在晨間六點出門散步，不論是獨自一人，或者與姊姊，或拖著被卡特吵醒、睡眼惺忪的鄰居同行。早餐後，卡特回到自己的住所，把時間分配給幾項活動：

我首先為放在房間二十個不同地方的石竹和玫瑰澆
水，完成任務後，我一本正經地坐在小型的大鍵琴
前……彷彿我知道該怎麼彈似的。我彈出各種噪音，
約半個小時，差點耳聾後，又花差不多同樣長的時間
繼續其他娛樂活動；我很少會花更長的時間做任何
事，因此在閱讀、工作、寫作、旋轉地球儀、上下樓
梯上百遍去查看其他人在哪裡，在做什麼之外，我幾
乎沒有可以談話的時間，我很少會缺乏工作或娛樂。

據卡特的侄子說，她一生都一直保持這種持續工作
三十分鐘的習慣：「她幾乎未曾讀書或工作超過半小時，
接著她就會花幾分鐘探視逗留在她家各處的親友，或者去
花園。」儘管卡特在凌晨四點至五點之間就起床，但她經
常熬夜工作。在她年輕的學生時代，由於想要學會三種
古代的語言，因此養成了吸鼻菸提神的習慣。後來她想
出了更多在長時工作時避免疲勞的方法。「除了吸鼻菸之
外，她還承認自己會把濕毛巾繞在頭上，或者把濕布放在
胸口，嚼綠茶和咖啡。」卡特的侄子寫道：「她聽父親的
話，努力戒掉吸鼻菸的習慣，未經他的同意不會恢復。他
發現她因不能吸鼻菸而遭受了許多痛苦後，終於非常不情
願地答應讓卡特吸鼻菸。」

瑪麗・沃斯通克拉夫特

╱ Mary Wollstonecraft, 1759-1797 ╱

　　沃斯通克拉夫特僅花了六週，就寫完三百頁的論文《為女權辯護》（*A Vindication of the Rights of Woman*）。她下筆一向很快，用差不多同樣的時間完成了大部分作品，有時因為寫得太快，反而破壞了品質。她的丈夫威廉・戈德溫（William Godwin）說，《為女權辯護》「無疑寫得好壞不均，而且在方法和組織安排上都有缺點。」但是這位英國作家的大膽和憤慨卻彌補了她文中的不足，1792 年出版的《為女權辯護》使她成為歐洲最著名也最有影響力的女性之一。

　　沃斯通克拉夫特並不以成功自滿，她很快就開始了下一個寫作計畫。正如她在一封信中所寫的：「人生不過是耐心的勞動。一直都在把大石頭推上山，因為在人找到安息所之前，只能想像它暫時停駐，之後又往下滾，所有的工作都得要從頭開始！」

瑪麗・雪萊
／ Mary Shelley, 1797-1851 ／

　　由1816年6月到1817年3月，雪萊花了九個月的時間，寫下了她最著名的處女作 ——《科學怪人》（*Frankenstein*），對小說新手可說是非凡的成就，尤其在寫作過程的前幾個月，她正懷著身孕，一直到1816年12月分娩。

　　她的丈夫浪漫派詩人珀西・比希・雪萊（Percy Bysshe Shelley）協助她寫作，他果然是精明的編輯，而且樂於花很多時間和她討論這本小說的情節和形式。瑪麗在1831年版的序言中寫道：「經常在散步、乘車和談話中談到。」但是根據傳記作家夏洛特・戈登（Charlotte Gordon）的說法，珀西的協助並不包括照顧嬰兒、監督佣人，或是招呼客人，「他從沒提出要主動幫忙家務。這位才華洋溢的詩人無論日夜，隨時都進進出出。」另一方面，瑪麗總是奉行嚴格的日程，她每天早上寫作，下午散步、處理雜事和家務，晚上讀書。然而她似乎對珀西自我中心的漠然態度不以為意。在他1822年溺斃後，她回顧他們的生活，認為是一段共享的田園詩。她在1831年版《科學怪人》的序言中寫道：「現在，我再次請我可怕的成果挺身前行。我對它很有感情，因為它是快樂時光的結晶。」

克拉拉·舒曼

/ Clara Schumann, 1819-1896 /

克拉拉是德國鋼琴神童,她先在故鄉萊比錫聲名大噪,然後揚名全歐,應邀為皇室表演,受到媒體追捧,以及樂迷的熱烈歡迎。這位年輕的演奏家並不畏懼成功的壓力,但她在1840年與作曲家羅伯特·舒曼(Robert Schumann)的婚姻,卻幾乎毀了她的事業。羅伯特需要安靜才能作曲,因此在丈夫靈感泉湧的那幾天或幾週,克拉拉就不能練琴,也不能追求想成為作曲家的野心。1841年的六月就是這種時期,她抱怨道:「我的琴藝退步了,只要羅伯特作曲,就會發生這種情況。今天一整天我連短短一小時的練習時間都沒有!」最後她每天擠出一點時間,由晚間六點至八點練琴。傳記作者南西·B·賴許(Nancy B. Reich)說,羅伯特「習慣在那時到附近的小酒館喝啤酒」。

羅伯特知道他造成妻子的痛苦,但是他認為這是令人遺憾的必要。他寫道:「克拉拉知道我必須充分發揮自己的能力,因為現在是我的盛年,處於最佳狀態。藝術家結婚之時必然是如此,而且只要兩個人彼此相愛,那就夠了。」他從沒想過要幫忙家務,儘管這對夫妻可以僱用僕

人，但總有許多事情要做：1841年，克拉拉生了老大，後來她總共生了八個孩子。然而，儘管得要照顧子女及滿足羅伯特對安靜家居生活的要求，克拉拉還是設法繼續她的演奏生涯。在他們十四年的婚姻生活中，她至少舉辦了一百三十九場公開音樂會，證明了她的紀律和堅毅。演奏是他們家庭收入的重要來源，但對克拉拉來說，金錢只是一個方便的藉口。她寫道：「再沒有事物能凌駕創造力的活動，即使僅僅是為了個人獨自在聲音世界中呼吸的忘我時光。」

夏綠蒂・勃朗特
╱ Charlotte Brontë, 1816-1855 ╱

　　勃朗特年幼時，母親和兩個姊姊就去世了，而她年輕時代擔任教師和家教也滿腹辛酸。（她在寫給妹妹愛蜜麗的信上說：「我比以往任何時候都更清楚地看出，私人女家教就像不存在一樣，除了她必須履行的煩人職務之外，沒有人認為她是活生生的理性人物。」）不過到了1842年，由於她姑姑伊麗莎白去世，讓勃朗特和她的兩個妹妹獲得一筆遺產，使她們能夠全職 —— 或至少在家庭住所霍

沃斯牧師宅邸（Haworth Parsonage）家務勞動之外，得以寫作。她們三姊妹一生都在那裡寫小說：夏綠蒂寫了《簡愛》、《雪莉》（*Shirley*）和《維萊特》（*Villette*）；愛蜜麗寫了《咆哮山莊》；安（Anne）則著有《艾格尼絲・格雷》（*Agnes Gray*）和《懷德菲爾莊園的房客》（*The Tenant of Wildfell Hall*）。

即使夏綠蒂擺脫了謀生的束縛，也並沒有或者不能每天寫作。她的朋友兼傳記作者伊麗莎白・蓋斯凱爾（Elizabeth Gaskell）寫道：

> 有時經歷了數週甚至數月，她才覺得自己有東西可以加在原先已動筆的故事中。接著在某個早晨，她一醒過來，故事的進展就在她面前清晰地展開。這時她在乎的就是放下她的家務和為人子女的義務，以便有空坐下來寫下故事情節和相關的想法。其實在這種時候，這些念頭比她的實際生活更真實。然而，儘管有這種「痴迷」，她日常生活的同伴和家人卻明白表示，她從沒有一刻忽略自己的任何職責，或是漠視他人的求助。

至於夏綠蒂的寫作時間，蓋斯凱爾說，她和兩個妹

妹每天晚上九點都會放下自己的寫作，聚在一起談論她們進行中的工作，在起居室中來回走動，描述她們小說的情節，每週也有一兩次朗讀自己的作品，聆聽彼此的評論和建議。蓋斯凱爾寫道：「夏綠蒂告訴我，她不會因為妹妹的評論而改變自己的作品，她沉醉在作品的情境之中，稱之為現實。而朗讀作品很精采，她們所有的人都興味盎然，這讓她們擺脫了日常事務的沉重壓力，讓她們得以來到自由的天地。」

克里斯蒂娜・羅塞蒂
／ Christina Rossetti, 1830-1894 ／

據她哥哥威廉（William）說，這位英國詩人的作品「完全是隨意而自發的。」羅塞蒂認為，好詩是自然產生的，強迫這個過程只是浪費時間。她寫道：「我一直不能掌握寫詩的力量到能下筆成章的地步。」

羅塞蒂發表了第一本詩集後，出版商問她何時能出第二本。她回答：「我真的沒辦法按要求寫作，當然，我並不是不能大量寫作，但是如果我要做值得做的事，那就是在靈感來時把它寫下來。確實，如果我能如願在文壇上留

名，我寧願自己是只出版一本書的作者，而非只有一本書
值得讀的作者。」

朱莉亞・沃德・豪
／ Julia Ward Howe, 1819-1910 ／

　　豪最有名的作品是〈共和國戰歌〉（Battle Hymn of
the Republic），這首詩於 1862 年發表，成了南北戰爭的頌
歌，也讓作者一砲而紅，受到時人的尊崇。豪不顧丈夫對
她文學生涯的反對，寫了幾本詩集和劇本，同時還養育六
個子女 —— 她主張廢奴，也為婦女選舉權和其他社會改革
奮鬥不懈。在豪以九十一高齡去世的次年，她的女兒莫德
（Maud）發表了關於她晚年的回憶錄，說明她母親怎麼能
創造這麼多的成就。莫德寫道：「她一直都在工作，隨時
隨地，像大自然一樣穩定，不疾不徐，也不休息。她從沒
閒著，也從不著急。」這種作風在豪的日常作息中十分明
顯，她在工作和休閒之間達到了看似理想的平衡。豪上午
七點起床後，立即洗個冷水澡（晚年時調整為溫水），接
著與家人共進早餐，通常這時非常熱鬧，因為豪「早晨精
神最振奮煥發」。莫德寫道。早餐時，她配一杯茶，晚餐

時則喝點酒，這是她唯一的興奮劑。莫德說：「因為她的精神如此活躍，性格充滿了生命的活力，所以我們稱她為『家庭香檳』。」

早餐後，豪馬上讀信件和報紙。莫德寫道：「接著她去散步，做柔軟體操，或是打球。之後開始處理真正嚴肅的事務，十點鐘就坐到書桌前。」為了「加強自己的思想」，豪先以最具挑戰性的工作展開一天，她先讀德國哲學和希臘戲劇、歷史和哲學（她在五十歲時自學希臘文），接著開始進行文學大業，「把鐵放在砧石上」，努力鍛造至午餐時分，先小睡二十分鐘再進餐。她愛吃什麼就吃什麼，從沒有不良後果。莫德說：「家人總是說她的消化力有如鴕鳥。」

午餐後，她回到書桌前，繼續早晨的回信工作，最後才讀一些輕鬆的作品，例如義大利詩歌、旅遊書籍，或法國小說。天黑之後，她就不再工作；如果她不必開會或參加其他活動，就會在家與家人共處、吃晚飯，然後是「交談、牌戲、聽音樂和朗讀」。

如果說豪喜歡她老年的歲月，那部分是因為婚姻不幸，讓她無法享受大部分的成年時光。她二十四歲時結婚，卻很快就發現丈夫對婚姻的期望與她的大相逕庭。她認為婚姻是相對平等的夥伴關係，並且支持彼此的知性活

動，但她丈夫期望的是一個大家庭，一個專職照顧家務的賢妻良母，讓他能自由地追求寫作生涯。豪感到十分屈辱；她寫道，結婚的頭幾年，她「處於夢遊狀態，主要是吃、睡和照顧嬰兒，感覺像盲目、像死亡、像由美好的一切中流放。」她反抗這些限制，一開始還提心吊膽，後來勇氣逐漸增加，最後因為在沒有知會丈夫或徵得他同意的情況下出版了一本詩集〔1853年的《激情花》（*Passion Flowers*）〕，而激怒了他。接下來幾年，她又出版了更多作品，讓他更為不悅。直到他1876年去世後，豪才能充分享受她的聲譽和名望，難怪她津津有味地享受自己生命最後的數十年。在豪生命的盡頭，她女兒請她談談「人生理想的目標」。九十一歲的她思索了一下，然後用一句話總結：「學習、教導、服務和享受！」

哈莉葉·畢傑·史托
╱ Harriet Beecher Stowe, 1811-1896 ╱

史托在1841年寫給她丈夫的信中說：「如果我要寫作，必須要有個房間，屬於我自己的房間。」這話比維吉尼亞·吳爾芙追求「自己的房間」早了近一個世紀。當時

史托三十歲，在全（美）國雜誌上發表故事已有數年，不久即將出版第一本書，是一部短篇的家務小說（domestic fiction）＊集。此時，她還是四個孩子的母親（她最後生了七名子女）。儘管按照當時的標準，她擔任神學教授的丈夫算是很開明──他鼓勵史托寫作，並同意她擁有自己房間的要求，但他仍然希望妻子管理家務、照顧子女。史托在1850年寫給弟妹的信中，描述了典型的一日：

> 從我開始寫這封便箋以來，至少被打擾了十二次──一次是魚販來了，我買了一條鱈魚──一次是有人為我帶來了幾籃蘋果──一次是去看一個賣書的人……接著又要給嬰兒餵奶，然後進廚房煮巧達濃湯當晚餐，現在我又再度嘗試寫信，唯有堅定的決心讓我能夠寫作──這就像逆水行舟。

　　然而驚人的是，儘管家務沒完沒了，史托每天依舊能寫作三個小時。（「嬰兒房和廚房是我主要的勞動領域，」她後來說。）但是1852年出版了《湯姆叔叔的小屋》（*Uncle Tom's Cabin*）後，她的處境發生了徹底的變

＊　家務小說，主要由女性作家撰寫，且讀者群主要為女性的小說。

化，這本書上市第一年就賣出了三十萬本，使史托一夕致富成名，不過也為她帶來了煩惱。她的姊妹寫道：小說出版後才幾個月，「已經有許多人向史托借錢」。而且，此後史托再也不必把寫作放在家務之後。在她開始寫《湯姆叔叔的小屋》的後續故事時，她的丈夫寫信給出版商說：「我們會竭盡所能減輕她的家務。」

羅莎・邦納爾
╱ Rosa Bonheur, 1822-1899 ╱

邦納爾是十九世紀最著名的女畫家，她以動物畫知名，尤其是 1853 年宏偉的《馬市》（*The Horse Fair*）。邦納爾與當時的女性藝術家不同，她堅持忠實地表現所畫對象身體結構的每一個細節，並以「男性化」的風格受到讚譽。她還因穿著男裝而聲名狼藉，因為在十九世紀的法國，穿著男裝不僅傷風敗俗，而且違法；邦納爾是 1850 年代取得巴黎警察核發證許可，得以穿著男裝的十二名女性之一。（喬治・桑也是其中之一。）邦納爾之所以取得許可，是因為她說必須穿長褲才能工作，因為她得赴屠宰場，才能對動物的身體結構有深入的了解。她說：「我堅

決反對那些不肯穿普通服飾，一心想假扮男人的婦女……如果你們看到我做這樣的打扮，那絕不是為了像許多女性那樣想標新立異，而純粹是為了我的工作。別忘了我曾經在屠宰場待了許多日子。哦！你必須全心全意追求藝術，才能生活在被屠夫包圍的血泊中。」

其實邦納爾也經常在自家和工作室裡穿著男裝，這是公開的秘密，但她不能張揚，因為炫耀自己穿著異性服裝可能會引起輿論撻伐，不僅會損及畫作的銷路，也可能會引起人們對她與其他女性伴侶關係的敵意。她第一個戀人是家庭友人的女兒娜塔莉・米卡斯（Natalie Micas），她們相識時，邦納爾十四歲，米卡斯十二歲，兩人結為密友，最後成為戀人，共同生活到1889年米卡斯去世為止。不久之後，一位年輕的美國畫家安娜・柯倫普克（Anna Klumpke）來拜訪邦納爾。八年後，她問邦納爾是否可以回來畫邦納爾的肖像，邦納爾答應了。在畫作完成之前，邦納爾向柯倫普克示愛，對方也回應了，兩人一起生活到次年邦納爾去世為止。

那時，邦納爾在她所購、位於楓丹白露附近的拜堡（By）上已居住了近四十年，她和米卡斯暱稱此地為「完美感情之域」。柯倫普克1898年到那裡為邦納爾畫像時，很快就按照這位大畫家的日程作業。邦納爾告訴柯倫普

克：「我總是日落而息，清晨五點起床。在七至九點之間，佣人和我會帶兩隻狗去開車兜風。然後我工作到午餐時分，閱讀報紙，再睡個午覺。兩點以後，我就讓你作畫。」邦納爾說她以前工作時間更長，但是她認為現在沒有那個必要。她說：「現在我比較偷懶，做得少，但想得多。」

後來柯倫普克又得知邦納爾早上還有另一個例行活動。這位藝術家的臥室裡放滿了鳥籠，她養了六十多隻「各式各樣、五彩繽紛的鳥，從早到晚發出震耳欲聾的噪音。」柯倫普克寫道。每天清晨醒來後，邦納爾都會一一餵食這些心愛的動物。但是柯倫普克疑惑在她睡覺時，牠們難道不會吵她嗎？「一點也不會，」邦納爾答道：「我從不拉上窗簾，在鳥兒開始鳴叫之前，太陽就喚醒了我。我喜歡捕捉早晨的第一縷光線。每天早上只要雲朵沒有剝奪我最愛的起床號，我就會很高興，這就是原因。」

鳥並非邦納爾唯一飼養的動物，柯倫普克寫道，她還飼養了「狗、馬、驢、牛、綿羊、山羊、紅鹿、蜥蜴，獐鹿、摩弗倫羊（mouflons，一種野生綿羊）、野豬、猴子，最可愛又最兇猛的獅子。」其中一隻名喚法蒂瑪的獅子就像貴賓狗一樣，跟在邦納爾身後四處走，而寵物猴子則可以在全家四處亂跑。邦納爾描寫一隻名為拉塔塔的猴

子說：「晚上牠回到家裡，幫我整理頭髮。我猜牠把我當成牠同類的老公猴！」

不過這個收容各種生物的動物園，真正的目的是為邦納爾的畫提供主題，讓她能在自己的莊園作畫，而不必赴農場、牲畜飼養場、動物市場和馬市。為了在田野中畫動物，邦納爾委製了一輛不尋常的貨車，保護她不會受惡劣天氣的影響。一位朋友描述它為「裝在四個輪子上的小屋」，一側「全部嵌著玻璃，邦納爾就坐在後面，免受風寒。」憑著她的動物、她的畫作，和對米卡斯、柯倫普克的愛，邦納爾擁有了她所需要的一切。1867年，也就是她在莊園定居七年後寫道：「我是一隻上了年紀的老鼠，在探索過山林和原野後，心滿意足地退回自己的洞穴，但在現實中，也因為看了這個世界卻沒有參與其中，而多少有點悲傷。」

艾莉諾・羅斯福
╱ Eleanor Roosevelt, 1884-1962 ╱

羅斯福可能不是傳統意義的藝術家，但她的確是一股創造的力量，藉由樂觀、務實、固執，和穩定不懈努力的

強力組合，促進了社會的變革。身為任期最長的美國第一夫人，她每月巡迴演講，每週作廣播，為女記者舉行定期的記者會，並且由1936年起就撰寫了一個登在許多報紙上的聯合專欄「我的一天」（My Day），她每週寫六天，寫了將近二十六年，幾乎從不間斷。在羅斯福總統1945年去世後，她成為新成立聯合國的首位美國代表，次年，她成為聯合國人權委員會的第一任主席，她發揮了力量，起草了1948年的《世界人權宣言》。同時，她也為其他許多目標而奮鬥。她巡迴全美四處演講，也是民主黨的幕後力量。她寫了幾本書，並且要寫大量的信件。根據她的自傳，她每天收到約一百封信，所有的信件都會收到回覆。（大多數回信都是由羅斯福的三名助理處理，她本人每天會回覆十至十五封信。）

羅斯福在她所著《生活中的學習》（*You Learn by Living*）一書中，探討了如何充分利用時間的問題，她在這方面顯然有一些專長：

> 我可以用三種方式解決這個問題：首先，藉由內心的平靜，讓我的工作不受周遭環境的干擾。第二，專注於手上的事物；第三，安排一些日常活動的例行模式，把某些時間分配給某些活動，預先計畫該做的所

　　有事情，同時也保持足夠的彈性，以應付意外的情況。

　　羅斯福的日常生活總是填滿了各種活動，她寫道：「通常我白天沒有多少安靜的時間。」她通常早上七點半醒來，一直工作到凌晨一點才上床睡覺。寫作「我的一天」往往是一天裡最後做的事情之一。羅斯福經常是在晚間十一點或更晚，在床上口述這個專欄。她的老友說：「她每晚睡五、六個小時就夠了，顯然不知道『疲勞』這

TPG／達志影像

個詞的含義。」

羅斯福的榜樣令人鼓舞 —— 但對她的助理來說，跟上她的步調卻可能是艱鉅的工作。她女兒安娜（Anna）說，羅斯福的敬業態度幾乎令人恐懼：

> 有時候，我晚上十一點半還聽到母親對（她的長期秘書）瑪爾維娜（Malvina "Tommy" Thompson）說：「我還有專欄要寫。」總讓我戰戰兢兢。這位十分疲倦的女性坐在打字機前，聽母親口述打字。她們倆都很累。我記得有一次瑪爾維娜粗聲說：「你得大聲點，我聽不到你的聲音。」母親的回答是：「如果你專心聽，就會聽得很清楚。」

桃樂西・湯普森
╱ Dorothy Thompson, 1893-1961 ╱

湯普森是美國記者，以有自己的主張和不畏權勢知名，她每週寫三篇新聞專欄「記錄在案」（On the Record），吸引了全球數百萬人閱讀。傳記作者彼得・庫斯（Peter Kurth）說，她寫專欄的方式是：

她躺在床上用筆寫作。她整個早上大部分時間都躺在床上，打電話給朋友、回信、喝黑咖啡、抽駱駝牌香菸，直到中午為止。她身旁總有一位秘書在場聽寫，但是除非她還有其他文章要寫（演講、文章或定期廣播節目的稿子），否則她寧可自己寫專欄，而且唯有在她對稿子滿意之後，才會起床大聲朗誦給房間裡的人聽。她寫完專欄後，匆匆打字，然後由信差送到《前鋒論壇報》（*Herald Tribune*）辦公室，檢查有沒有誹謗的言詞和文法錯誤（但很少做其他的編輯），然後由航空郵件或電報發送給全美各地訂這個專欄的報紙。之後桃樂絲才會起床、更衣、在公寓裡踱步，手上緊緊抓著黃色的拍紙簿，隨時記下任何想法。她屋子裡到處都是紙和派克鋼筆，以及史密斯（L. C. Smith）牌的打字機，因為桃樂西不知道她什麼時候會「好奇起來」，得要寫點東西。她整天持續寫作、批註、打電話和談話，直到雞尾酒時間（約下午五點），那時她的朋友開始來拜訪，和她一起小酌。

湯普森的專欄文章每篇一千字，光是1938年，她就寫了一百三十二篇，並發表了十二篇刊在雜誌上的長文，五十多篇演講稿和其他文章，無數的廣播節目稿，以及一

本關於當時難民危機的書。她之所以能完成這麼多工作，部分要歸功於她的醫師不斷開安非他命（Dexedrine）和其他興奮劑給她服用，但是湯普森認為，她真正的動力在於她對人類長期無能的無窮挫折感。湯普森寫道：「我靠大量的腎上腺素生活，它來自我時時刻刻的憤怒，對依然存在這個悲傷世界中得過且過、無精打采、漠不關心和愚蠢的人感到憤怒！」

偶然的震盪

珍奈・法蘭姆
／ Janet Frame, 1924-2004 ／

　　紐西蘭作家法蘭姆創作了十二本小說、四本短篇小說集、一本詩集和三卷自傳。她生於紐西蘭南島共有五名子女的工人階級家庭，在當地的教育學院學習，原本擔任老師，但在自殺未遂後被送往精神病院，隨後被誤診為精神分裂症。接下來八年，她大半時間都在各精神病院進出，接受了二百次電擊治療。儘管如此，她還是設法寫小說，並於1951年在希克利夫精神療養院（Seacliff Lunatic Asylum）住院期間，出版了她的第一本書《潟湖和其他故事》（*The Lagoon and Other Stories*）。醫師原本要為她做腦白質切除術（lobotomy），後來得知她的書贏得了紐西蘭最著名的文學獎後，才取消了計畫，讓她出院。

　　法蘭姆離開希克利夫後，與她的妹妹同住，妹妹帶她去拜訪當地著名的作家法蘭克・薩基森（Frank Sargeson）。薩基森讀了法蘭姆的故事，非常感動，因此提議讓她待在他家後面的鐵皮屋，並幫助她取得政府的醫療補助。從希克利夫出院後大約一個月，法蘭姆就依薩基森的提議搬進鐵皮屋，發現自己突然成了全職作家。她在自傳的第二卷寫道：「我住在鐵皮屋，裡面有一張床、一張

有帶煤油燈的固定書桌，地上舖著草席，有個前面掛著舊窗簾的小衣櫃，床頭有個小窗戶。」「薩基森先生（我的膽子還沒有大到敢稱呼他為法蘭克）已經為我取得了醫療證明，每週可得三紐西蘭鎊的福利金，這正和他收入的金額相當。於是我擁有了我想要和需要的一切，並且為自己花了這麼多年才找到它而感到後悔。」

法蘭姆很快適應了薩基森的日常作息，不過她無法擺脫當年在希克利夫養成一大清早起床，並立即更衣的習慣。她寫道：「他直到七點半才起床，八點早餐。我似乎要等上好幾個小時，等他起床穿衣，才能鼓起勇氣帶著我的馬桶和盥洗用具前去。」

通常我都自己一個人吃早餐，包括前一夜釀的酵母菌飲料、自製的凝乳加蜂蜜、麵包、蜂蜜和茶。如果薩基森先生坐在流理台前和我一起吃早餐，我總會喋喋不休。我才搬去第一週，他就提到這一點。「你在早餐時滔滔不絕」他說。

我記下他的話，以後避免「滔滔不絕」，但是一直到我每天固定寫作之後，我才明白塑造、保存、維持內心世界對我們每一個人的重要，以及在清醒時如何更新它，甚至在睡眠中，它也依舊持續存在，就像在門

外等待進來的動物一樣；而且它的形體和力量如何受
到周圍的靜寂的維護。在我更了解作家的生活之後，
被稱為「滔滔不絕」的難過才逐漸消失。

早餐後，法蘭姆回到她的小屋，開始創作她的第一本
小說《貓頭鷹確實哭泣》（*Owls Do Cry*）。上午十一點，薩
基森會拿著一杯茶和撒了蜂蜜的黑麥威化餅出來，輕輕敲
她的門，他會走進小屋，把茶點放在法蘭姆的寫字桌上，
尊重地「把他的視線由打字頁面移開」。他走後，她「攫
取」茶和威化餅，然後繼續工作到下午一點，那時薩基森
再次敲門，讓她知道午餐已經準備好了。午餐時，這位年
長的作家會朗讀一本書，「並且討論其寫作，而我聆聽、
接受，相信他所說的一切，對他的聰明充滿了驚奇。」法
蘭姆寫道。

法蘭姆並沒有在薩基森的小屋住很久 ── 十六個月
後，她獲得了一筆獎助金，讓她得以前往歐洲，她在那裡
居住和工作了幾年，但是她在薩基森那裡養成的作息對她
一生都有益，她也在那裡養成在作業本上記載每天寫作進
度的習慣，她用尺在本子上畫出日期、希望寫的頁數、實
際寫的頁數，以及標題為「藉口」的欄位。後來在她的寫
作生涯中，她取消了最後一欄，而改為追蹤她「浪費的日

子」，她寫道：「我不需要為自己列出已知的藉口。」

　　法蘭姆獲得了數十個文學獎，但是一直到電影製片人珍・康萍1990年把法蘭姆的自傳改編為電影《天使詩篇》（*An Angel at My Table*）後，她才真正成名。她去世後，康萍寫到她赴法蘭姆在紐西蘭的家拜訪，希望取得改拍她自傳的權利。「法蘭姆不像我所見過的其他人，她似乎更自由、更有活力，並且精神絕對正常。」康萍寫道：

> 我記得她的房子有點亂：廚房裡堆著碟子，浴室沒有門，只有簾子。她養了一隻漂亮的白色波斯貓，我們撫摸牠、讚美牠。後來她帶我穿過房間，告訴我她的工作方式。每個房間，甚至房間的每個角落，都專門撥給正在進行的一本書。她到處懸掛簾子，把房間分開，就像在醫院病房中讓病患享有隱私一樣。她用來寫作的書桌上有一副耳罩。

　　法蘭姆告訴康萍，她無法「忍受任何聲音」，因此才會用耳罩，法蘭姆在她所住平房正面的牆上也多鋪了一層磚作為隔音措施，然而卻是徒勞。康萍後來在她拍的電影中，對法蘭姆的耳罩也作了描寫。在最後一幕中，法蘭姆在妹妹後院的拖車裡寫作，她戴著耳罩，希望隔絕妹妹的

子女在外面玩耍的聲音。這個形象很適合用來描繪這位作家，她一直未能完全適應社會，卻在寫作中找到了意義和方向。她曾對薩基森說：「我認為寫作對我攸關緊要，我每天都害怕寫作之外的世界。」

珍・康萍
╱ Jane Campion, 1954- ╱

對珍・康萍而言，拍攝電影的漫長過程幾乎總是始於寫作。這位出生於紐西蘭的電影製片人拍了七部劇情片，其中五部以及電視連續劇《謎湖之巔》（*Top of the Lake*）的劇本都由她編寫或與人合寫。她接受訪問時把這描述為非常本能的過程。康萍在1993年說：「它始於一種完全無法言傳的感覺和情緒。接著你嘗試寫出造成你心情的感覺或思索的事物。」她表示，如果這個過程可行，那麼最後，「影片就是那種心情」。

在康萍開始為她1993年的電影《鋼琴師和她的情人》（*The Piano*）編寫劇本時，她獨自度過了一個星期，沉浸在故事情節和主角的心態，在過程中甚至偶爾會感動落淚。她說：「我必須花幾天時間沉浸在故事裡，然後我就

TPG ／達志影像

可以……走出來，由九點工作到五點。」

即使如此，她的寫作過程仍然很脆弱，很容易中斷。
她在1997年說：「有時候我文思泉湧，覺得自己正在深入
探究一些想法，因此一直工作不斷。然而，接著我感到飢
餓或疲倦，我心想，可惡，要是我能再持續一小時，就能
有些收穫！」

阿涅斯・瓦爾達

／ Agnès Varda, 1928-2019 ／

　　瓦爾達常被稱為「新浪潮電影的祖母」，這個描述對後來高齡九十，拍過二十一部劇情長片和十幾部短片的她非常合適；不過這個稱謂第一次使用時，瓦爾達還不到三十歲，也並不認為自己是電影的經典大師。她後來抗議說，在1954年她拍第一部影片《短角情事》（*La Pointe Courte*）時，才只看過五部電影。其實她原本想把《短角情事》寫成小說。她在1970年說：「但我把大綱用畫的畫出來，然後把這些圖片拿給擔任電影導演助理的人看。他向我建議說，電影可能是理想的媒介。因此我就借錢來拍片。」瓦爾達也在同一次的採訪中把她的電影創作動機描述為「本能的地底暗流」。

　　瓦爾達花了七年的時間才製作出她的下一部電影《五點到七點的克莉奧》（*Cleo from 5 to 7*），「並不是因為我是女性，而是因為我在寫的電影很難在財務上找到支援」。對於女性在電影這一行所面對的挫折，就像女性在男性主導的其他行業所面臨的困難一樣，瓦爾達也勇於發聲。她在1974年說：「有兩個問題，即在所有行業中，女性如何在數量上與男性齊頭並進，獲得晉升的問題；以及社會問

題：想要生兒育女的婦女如何確保她們在想要子女之時，能夠與她們所想要的對象生育子女？以及我們要如何幫助她們撫養孩子？」至於她自己，她補充說：「只有一個問題，那就是要成為『女超人』，同時過數種人生。對我來說，我一生中最大的困難，就是要做到這一點 —— 同時過數種人生，不屈服、不放棄任何一種 —— 不放棄子女、不放棄電影、（如果喜歡男人）不放棄男人。」

　　1974年，德國電視台全權委任瓦爾達拍新電影，期限為一年，然而她前一年剛生了老二，憑經驗就知道在片場照顧幼兒有多麼困難，因此她決定居家拍片。她在1975年說：「我告訴自己，我是女性創造力的範例 —— 總是受到家庭和母職的束縛和窒息。」

　　我想知道這些限制會帶來什麼結果。我能在這些限制範圍內重新開始我的創造力嗎？……我由這個想法出發，由大多數婦女都被羈絆在家裡這個事實出發。我把自己綁在爐灶前，想像這是一條新的臍帶。我家裡的電箱上有一條長八十公尺的專用電纜。我決定就給自己這麼大的空間拍攝（下一部電影）。我最長只能走到電纜的末端，不能再往前走。我只能使用在那個距離之內找到的一切，不能走出範圍。

這項計畫奏效了：瓦爾達最後拍攝了她家附近商家的日常生活，紀錄片《達格雷街風情》（*Daguerréotypes*）。這在她的工作過程中非常典型。她喜歡快速工作，她說：「趁著仍在想像的陣痛中，一有點子就盡快拍攝。」〔她只花了三天時間，就寫出 1965 年的電影《幸福》（*Le Bonheur*）。〕然而，瓦爾達對靈感的觀念不屑一顧：

> 你知道藝術家經常談靈感和繆斯。繆斯！真有趣！但它並非你的繆斯女神，而是你與創造力的關係，讓你在需要時能夠讓事物發生……。因此你必須運用自由聯想和夢想，讓自己去回憶、去在偶然間邂逅，去接受事物。在三十年的電影製作學得的嚴謹紀律，與許多不可預見的時刻，和偶然的震盪之間，我力求取得平衡。

瓦爾達 1988 年曾說變老的好處之一，是她對自己的事業生涯越來越心平氣和，不再因為自己尚未完成的工作感到緊張。她說，她很享受「在我體內擁有任何人都無法接觸到的特權，沒有人能夠摧毀它。」在拍攝新片的機會出現時，她也會全力以赴。她說：「我總是以最快的速度做事，也對團隊有嚴格的要求，因此總讓他們精疲力竭。我

早上五點起床編寫對白。我比其他任何人都提前一小時檢查一切。我可能在最後關頭還有新的點子，要立即把它們付諸實踐。我提出異想天開的要求，從不懷疑它們能不能實現。」

弗朗索瓦絲・莎岡
╱ Françoise Sagan, 1935-2004 ╱

　　這位法國小說家、劇作家和編劇，最為人知的是她的第一部作品《日安憂鬱》（*Bonjour Tristesse*），這本書於1954年出版，當時她只有十八歲。莎岡說，她「每天寫兩三個小時，兩三個月就寫完這本書」，事先並沒有多想，也沒有計畫。她說：「我想到就動筆了。我強烈渴望有一點空閒，開始寫作。」她並不確定自己能不能把書寫完，然而一旦開始動筆，她就「非常渴望完成它」。莎岡雖然認為這本書不太可能出版，但還是把它交給了巴黎的一家出版商。對方給了她條件優沃的合約，並在幾個月後出版了這本書。

　　《日安憂鬱》一出版就洛陽紙貴，這位少女作家也一夕成名，被《巴黎競賽》雜誌（*Paris Match*）譽為「十八

歲的柯蕾特」。這本書的收入讓她生活在漫長的青春幻想中，大肆揮霍，縱情暢飲，避開中產階級的價值和平淡的舒適。1974年，莎岡在發表處女作二十年後說：「我不喜歡落入陳規，在同樣的環境下過同樣的生活。我經常搬家——這很瘋狂。日常生活的物質問題讓我感到厭煩愚蠢。只要有人問我晚餐要吃什麼，我就會開始惶惑，感到心煩意亂。」

不用說，莎岡從沒有任何固定的寫作習慣。她說：「有時候我連續寫十天或兩週。在兩次寫作之間的空檔，我構思故事、空想，並談論它。我徵求其他人的意見，他們的意見很重要。」她總是先打草稿，而且很快就完成草稿，有時一兩個小時內可以寫完十頁。她說：「我從沒有任何計畫，因為我喜歡即興創作。我喜歡感覺到自己正在拉動故事的弦，並且可以隨心所欲操縱它們。」但是草稿完成後，她會仔細修改，特別注意句子的節奏和平衡：「絕不要錯過任何音節或節奏。」如果寫作不符合莎岡的標準，她會覺得這個過程「羞恥」。她說：「這就像瀕死之時，你為自己感到羞恥，為你撰寫的內容感到慚愧，你感到可悲。但是一切順利時，你會感覺像是上了油的機器，運轉良好。就像看著某人在十秒鐘內跑了百碼。這是個奇蹟。」

葛羅莉亞・奈勒
/ Gloria Naylor, 1950-2016 /

奈勒撰寫她第一本小說《布魯斯特大廈的女子》（*The Women of Brewster Place*）時，還在布魯克林學院（Brooklyn College）念大學，同時在一家旅館擔任總機，並且正在辦離婚。她後來回憶說：「那時我還不明白我那種時間表根本不可能辦到。」只要有時間，她就會寫作，不論是休假的日子、工作和課堂之間，以及在旅館上夜班的時候。1988年，她接受訪問說：「我單獨工作，因為在晚上，一個接線生就能應付需求。大約凌晨二點半或三點後，我就會坐在那裡，編輯白天所寫的內容。我不得不那樣做。」雖然這意味著奈勒擁有堅強的意志，她卻堅持自己「不是太有紀律的人。這是我想做的事情，它由我心裡湧洩出來。因為我的私生活一直處於混亂之中，而它幫助我建立了秩序。」

大學畢業當月，她完成《布魯斯特大廈的女子》這本小說。最初她打算繼續攻讀博士學位，日後擔任教授。但這本小說好評如潮，獲得1983年美國國家圖書獎，十分暢銷，使她改變了計畫。奈勒取得碩士學位後沒有再繼續念研究所，而是轉為職業作家，藉著獎助金、教學工作

維生，最後她獲聘加入「每月一書俱樂部」（Book-of-the-Month Club）的執行委員會。她的工作時間表視手上的計畫和其他的邀約而有不同，但是只要可能，她就會由清晨開始，一直寫到中午或午後一點，下午的時間則做非文學的雜務。她對寫作環境從不挑剔。她說：「我的需求很簡單。最重要的是，我需要一個溫暖而安靜的寫作場所。」

她對寫作的過程也同樣實事求是，自稱是「故事的抄錄者」，這些故事是自己發生的。她說：「這個過程始於不知道為什麼糾纏我的圖像開始。人們問我：『你怎麼知道這是一個故事，還是會成為一本書？』我說：『因為它不肯離去。』你只是感到不安，直到不知不覺中，你已進入完整、複雜、痛苦的寫作過程，並找出那個圖像的意義。通常，在我已展開工作之後，就會後悔自己不該尋找那圖像的含義，但是木已成舟了。」

愛麗絲・尼爾
／ Alice Neel, 1900-1984 ／

尼爾是二十世紀最偉大的肖像畫家之一，儘管幾十年來她一直沒沒無聞，直到六十歲，人們才開始認識她。

儘管尼爾很貧窮，沒有受到畫評家或買家的重視，還得擔起獨自撫養兩個兒子的責任，她還是設法每天都作畫，依靠各種政府補助餬口——她最初是以公共事業振興署（Works Progress Administration）藝術家的身分領取薪水，在該計畫結束後，則靠福利金過活。（據她的家人說，她這一生一直都在商店裡順手牽羊。）面談者問她，家裡有兩個幼兒，怎麼畫畫？她說，起初她是在孩子們晚上睡覺後工作；後來他們大一點了，她就趁他們白天上學時作畫。她從未認真考慮要中斷藝術創作。她說：「如果你決定要生兒育女，並且在養育他們時放棄繪畫，你就會永遠放棄它。就算你沒放棄，也會成為業餘藝術家。藝術必須是持續的。你或許可以暫停幾個月，但是我認為你無法停頓數年，去做其他的事情，與藝術疏離。」對於這點及其他一切，尼爾都拒絕妥協。她認為藝術家有自私的特權，她對此不會感到歉疚，何況男性的藝術家都可理所當然獲得這些特權。她在1972年的一次演講中對學生說：「我認為女性的生活方式十分沉悶，她們總是在背後協助男性，自己卻從不表現，而我希望自己能作藝術家！如果我有個好妻子，當然會有更多成就。這種想法非常大男人主義，但這就是我所面對的世界。」

雪莉・傑克森

╱ Shirley Jackson, 1916-1965 ╱

「你的家人鼓勵你寫作嗎？」《紐約郵報》（*New York Post*）的記者1962年9月問傑克森。她答道：「他們阻止不了我。」傑克森寫了六本小說及數十篇短篇小說——包括1948年所發表，最有名的〈樂透〉（The Lottery），描寫在一個冷清寂靜的新英格蘭村莊，村民用石頭砸人的儀式。她同時也過著忙碌的家庭生活，要養育四個孩子，一群寵物，還有和其他二十世紀美國父親一樣、採取典型無為而治養育子女方式的丈夫。他擔任文學評論家、雜誌編輯、教授，而傑克森則忙著操持家務，在育兒和家事的餘暇中擠出時間寫作。她在1949年接受訪問時說：「我一生有一半的時間花在為孩子們更衣、做飯、洗碗洗衣，和修補衣物上。等我招呼全家都入睡之後，才回到打字機前，嘗試——再次創造具體的事物。」

儘管傑克森有時會抱怨，要同時兼顧這兩個角色很困難，但就如露絲・法蘭克林（Ruth Franklin）在她的傳記《雪莉・傑克森：焦慮的人生》（*Shirley Jackson: A Rather Haunted Life*）中指出的，她「似乎由束縛中衍生出想像的精力。」法蘭克林寫道：

在時間的縫隙中寫作（由早上孩子們上幼稚園到午餐嬰兒入睡之間的時間，或孩子上床睡覺之後的時間）——她得要有恰當的紀律。在烹飪、打掃，或者做其他事情時，她一直都在構思故事。她在一次演講中說：「每當我整理床鋪、洗碗碟、開車去鎮上買舞鞋時，我都對著自己說故事。」甚至後來孩子們長大一點，傑克森有了更多的時間，她也絕非整天坐在打字機前的那種作家。她的寫作並非始於自己坐在桌前，也絕不因她離開書桌而結束：「作家時時都在寫作，透過一層文字的薄霧看待一切，簡潔迅速地描述自己所見的萬物，時時都在觀察注意。」

而且比起家務來，寫作有趣得多。傑克森在1949年說：「我的丈夫抗拒寫作。這在他看來是工作，至少他稱之為工作。我覺得它能讓人放鬆。一方面，這是我能夠坐下來的唯一方法，而且能看著一個故事成長很愉快；它令人十分滿足，就像玩撲克時連贏數局一樣。」

艾爾瑪·湯瑪斯
/ Alma Thomas, 1891-1978 /

湯瑪斯是首位在惠特尼美國藝術博物館（Whitney Museum of American Art）舉辦個展的非裔女性，她在華盛頓特區的公立學校教授藝術，也在課後創作自己的藝術。直到二十五年後，她在1960年六十八歲時退休，才成為專職藝術家。在接下來的十年中，依舊沒有多少人認識她。（惠特尼博物館的展覽是在1972年，湯瑪斯八十歲時才揭幕。）有人問大學時代學習繪畫和雕塑的湯瑪斯，為什麼不在畢業後就專事藝術，她說事情沒有那麼簡單；她對朋友說：「當時對於受過良好教育的年輕黑人有極高的期望，我們必須適應極多的壓力。」但是她也補充說：「我從未失去創造原創作品的需求，這是完全屬於自己的需求。」

在湯瑪斯多年的教學生涯中，她也一直在尋找繼續培養自己為藝術家的方法。由1930年開始，她花了三個夏天，在紐約的哥倫比亞大學修課，獲得了藝術教育碩士學位。她在這座都市中熱忱地參觀博物館和當代藝術畫廊。1950年，五十九歲的湯瑪斯在美國大學（American University）註冊就讀，繼續她的繪畫和藝術史研究。她

從未結婚或生育孩子，因為她認為那會使她分心。她說：
「女性就是無法公平地面對家庭和藝術，她必須選擇自己
之所欲。」

在湯瑪斯終於由教書生涯退休之後，她全心投入繪
畫，以水彩畫為主要的媒介。她在自己華盛頓小屋的廚房
或客廳裡工作，把畫布架在腿上，或者平放在沙發上。她
聲稱並不後悔自己這麼晚才開始專業藝術生涯。1977 年，
她對來訪的評論家說：「我不知道這是怎麼發生的，但我
似乎妥善安排了自己的生活，因此每一次面對十字路口，
我都走對了方向。」

> 我從未結婚，我知道這是正確的抉擇。我認識的年輕
> 男人對藝術漠不關心，一點也不關心。但是藝術是我
> 唯一喜好的事物，所以我保持自由之身。我想畫的時
> 候就畫，不必回家，或者可以晚點回家，沒有人會干
> 涉我想要做的事，打斷我，討論他們想要的事物。這
> 就是我想要的，不必爭論。那就是讓我得以發揮的原
> 因。

如果說湯瑪斯有遺憾，那就是在她成為專職畫家後
不久，就罹患了慢性關節炎，使她變得越來越虛弱。她問

道：「你明白關在七十八歲的身體中，卻擁有二十五歲的頭腦和活力是什麼感覺？要是我能把時鐘倒回六十年，我就能把它們表現出來。」

李·克拉斯納
／ Lee Krasner, 1908-1984 ／

曾有人請克拉斯納舉出她為藝術所做的最大犧牲，她答道：「我什麼也沒有犧牲。」許多評者都不相信她的話。克拉斯納從高中就開始習畫，在二十多歲時成為專職藝術家，到晚年已被公認為抽象表現主義的先驅。克拉斯納和傑克森·波洛克（Jackson Pollock）的婚姻長達十四年，他在畫作上的成就，以及惡名昭彰的自我毀滅作風，最後導致他在1956年酒駕車禍身亡。克拉斯納自己的專業生涯總是在波洛克的陰影之下，不過她堅持認為自己和波洛克是平等的夥伴關係，並且認為他始終「非常支持」她的工作。克拉斯納說：「波洛克性情不穩定，因此和他一起生活從來都不很平靜。但是這個問題 —— 我該畫還是不該畫，卻從來沒有出現過。我並沒有把畫藏在壁櫥裡；它們掛在牆上，就在他的畫作旁邊。」

克拉斯納和波洛克在紐約市邂逅結褵，他們纏著波洛克的畫廊主和贊助人佩姬‧古根漢（Peggy Guggenheim），向她貸款二千美元，讓他們在長島東部的小漁村斯普林斯（Springs）買一棟沒有暖氣的舊農舍。他們於1945年秋天搬了進去，波洛克把穀倉改成他的工作室；克拉斯納則用農舍樓上的一間小臥室做為工作室。在斯普林斯，波洛克總是睡到上午十一點或中午才起床，遊手好閒，直到傍晚才去穀倉開始作畫。而克拉斯納則會在上午九或十點起床，然後在樓上工作。「他總是睡到很晚。」克拉斯納回憶說：

> 早上是我最理想的工作時間，所以我雖然聽到他四處走動，但我卻在工作室裡。接著我會回去（樓下），他吃他的早餐，我吃我的午餐……。我們說好，除非對方邀請，否則我們倆都不會進對方的工作室。有時候，大約每週一次，他會說：「我有東西要給你看。」……他會問：「這可以嗎？」或者他進來看我的畫，告訴我：「這可以。」或者「這不行。」

鄉下的生活對他們有益，至少一開始時是如此。他們的家務多少算是平均分配，由克拉斯納烹飪，而波洛克則

負責烘焙（她說，他會做「很好吃的麵包和派」），雙方一起分擔園藝和整理草坪的工作。因為沒有紐約的酒友陪伴，因此波洛克起初喝酒較少，正是在這些年裡，他發展出代表他成熟風格的滴畫（drip-painting）技巧。克拉斯納有她自己的創造性突破；多年來她一直陷身痛苦的瓶頸之中，在畫布上一再塗抹，直到它們變成如批評家所形容的：「像麵糊一樣的灰色硬殼」為止，如今她終於創作了「小圖像系列」（Little Images series）——把抽象符號一層層直接堆在畫布上，有些是用她自己的滴畫技巧完成，這一系列成為她最成功的畫作，不過一直到1970年代，大家才認識到它們的重要性。

波洛克後來又開始酗酒，而且暴飲的情況越來越嚴重，於是克拉斯納由二樓的臥室搬到了她自己獨立的工作室，這個建築物毗鄰他們所購買的那塊土地，原本是燻製房。波洛克去世後，克拉斯納在長島和曼哈頓兩頭住，她在曼哈頓上東區一棟有門房的大樓裡租了一套公寓，把主臥室變成她的工作室，自己睡在較小的客房中，這讓她在週期性失眠時，很容易就能在夜裡起床作畫。1974年，克拉斯納描述她的工作日程是「一種非常神經質的繪畫節奏。我有嚴格的紀律，讓自己有時間工作。如果真正處於工作週期中，那麼我會隔離自己，一直作畫，避免社交活

動。」在各段集中工作時期之間的時間並不好過，她總是渴望回去作畫，卻不願強迫自己這麼做。她在1977年說：「我相信自己該聆聽週期，但我聆聽的方式不是強迫。如果處於死寂的工作時期，我會等待，儘管這些時期很艱難。對於未來，我會看情況而定。只要能重新開始，只要能再度感到活躍，只要我發現自己又恢復了以往的強度，我就心滿意足。」

葛莉絲・哈蒂根
╱ Grace Hartigan, 1922-2008 ╱

哈蒂根是第二代抽象表現主義藝術家中最重要的畫家之一，這些大多居住於紐約的藝術家跟隨威廉・德・庫寧（Willem de Kooning）和波洛克的腳步，擴展了視覺抽象的範圍。2009年出版的哈蒂根日記生動地描繪了她由1950年代初開始的創作過程。在1955年7月的這篇日記中，哈蒂根說明了身為年輕畫家的她在紐約下東區的生活型態：

現在我獨居的日子已經有了輪廓 —— 我大約九點醒來，打開音響聽交響樂，喝果汁、吃水果、泡一壺黑

咖啡。讀一點書（仍在讀紀德的日記），打電話……然後在畫布前三、四小時，有時五小時——還沒有靈感，但我一直在思索要做的事。

接著我做點家務、洗個冷水澡、吃個冷的白煮蛋，再來一兩杯加了檸檬汁的蘭姆酒，再讀點書、聽點唱片。今晚我要在雪松餐廳和法蘭克[詩人法蘭克・奧哈拉（Frank O'Hara）]晚餐，然後去看晚場的《伊甸園東》（*East of Eden*）。我覺得自己很敏銳，我的閱讀很專注，而不是「逃避」。我有點子、有想法。有消息說湯姆・赫斯（Tom Hess）即將發表有關年輕畫家的文章，大方地轉載了「每一個人」的作品，卻沒有提到我，這並沒有讓我狂妄和沮喪，我有興趣，但是不難過。

哈蒂根在此提到的文章，是把她排除在這類藝術家之外的最後一篇文章。但是她對自己的事業前景未必總是這麼自信樂觀，也不一定像這樣成果豐碩，反而常在充滿信心的進步和痛苦的停滯之間搖擺不定。就在數個月前，她曾寫道：

我正處在感到自己被「塗掉」的可怕時期。我的心情

在煩躁和不安之間起伏。使我昏昏欲睡的煩躁讓我不斷蜷縮在椅子裡，閱讀任何讀物——改拍電影的書、偵探小說、「文學」、舊雜誌。不安的心讓我在地板上走來走去，凝視著一扇又一扇窗戶，或者讓我衝上街道，盯著人們的臉孔，或者由一個畫廊奔向另一個畫廊，或者在博物館內瘋狂奔走，尋找某個線索、某種暗示，任何生活或藝術中能讓我擺脫這個困境的事物。

最後，工作的精神會自動恢復，有時是在幾天後，有時則要數週。哈蒂根在她的日記中寫道：「藝術不能由正面捕捉，而必須由後方跟蹤，它難以捉摸。唯一能找到它的方法，並不是知道它的到來，而是透過偶然的洞察力和啟發。」而這需要不斷的警惕和決心。正如她在另一篇日記中寫的：「人必須要敏銳。」

托尼・凱德・班芭拉
╱ Toni Cade Bambara, 1939-1995 ╱

班芭拉以短篇故事展開她的作家生涯，她在 1970 年代

出版了《大猩猩，我的愛》（*Gorilla, My Love*）和《海鳥仍然活著》（*The Sea Birds are Still Alive*）兩本故事集。她從來沒有嚴格的寫作時間表，而是利用照顧女兒、在大學任教和演講，及民運活動之餘的時間。班芭拉告訴採訪者說：「我的寫作沒有特別的作息，也不會有兩個故事以同樣的方式出現在我腦海。」

> 我通常同時進行五、六件事；也就是說，我會點點滴滴寫許多筆記，然後把它們用同一個標題別在一起。對我來說，正經八百地坐下工作仍然很不自在。我喋喋不休，朝著我認為是同一個方向前進，卻發現自己被拉往另一個方向，或者有時被拉進小巷裡。我用草寫字體寫字，但親朋好友說那是亂七八糟的象形文字。如果是節奏快的作品，我喜歡用墨量多的原子筆在黃色的長紙上寫作；至於節奏緩慢、步調穩定、下筆得小心謹慎的作品，我喜歡用鋼筆在紙短而寬的白紙上寫作。在進入打字階段之前，我通常會一再推敲更動。我厭惡打字──厭惡、厭惡，所以到了那個階段，我就會鐵面無私地刪減文章。我把作品放在抽屜裡，或者釘在板子上，放一陣子，也許會把它讀給某個人或一群人聽，聆聽他們的意見，思考一下，然後

放在一邊。接著，等編輯打電話給我說：「有可以發表的稿子嗎？」或者當我發現桌上堆得雜亂無章，或有某個讀者來函問：「你還活著嗎？」或者在我需要錢時，我就會非常勤勉地坐下來，編輯、打字，然後在這該死的東西把我逼瘋之前，把它送出去。

但是在班芭拉由短篇故事轉為小說時 —— 她在1980年出版了第一本小說《食鹽者》（*The Salt Eaters*），也意味著她調整了寫作方式。她在1979年的一篇文章中寫道：

先前我一直不能完全了解這麼多人對女作家工作習慣的關切 —— 你如何處理母職的要求？你是否發現朋友，尤其是密友，厭惡你對隱私的需求？你是否可能讓自己擺脫活躍的活動，投入孤獨的寫作？以往，寫作在我的生活中從未如此重要。此外，短篇故事很精簡，我可以在驅車前往農夫市場時敘述基本的架構，在等航空公司接聽電話時構思對話，在監督我女兒做的胡蘿蔔蛋糕時草擬重要的場景，在夜半時分撰寫第一個版本，在洗衣機脫水時進行編輯，並在印集會傳單時順便影印。但是小說卻經常讓我長時間無法行動。除了閱讀和偶爾的演講，我似乎無法進行任何其

他類型的工作。我再也寫不出簡潔有力的辦公室備忘錄了。而且我相信這一定影響了我的人際關係，因為我分神在別的事物上，無法專心和人相處，因而顯得態度冷淡。短篇故事是一件工作，小說則是一種生活方式。

瑪格麗特・沃克
／ Margaret Walker, 1915-1998 ／

沃克在1980年代初寫道：「黑人女性如果想要成為作家，必須要具有愚人的勇氣、傻勁和認真的目標，以及對寫作藝術的奉獻，堅強的意志力和真誠，因為機運永遠不利於她，成功的希望渺茫。一旦走上不歸路，就無法回頭了。」沃克明白關於奉獻的一切，也知道成功機會不高。她在1934年秋天開始寫第一部小說《歡樂》（*Jubilee*），當時她才十九歲，是西北大學大四的學生，不過一直到動筆三十多年後的1965年4月，她才完成了《歡樂》的初稿。在這段期間，她取得碩士學位，出版了一本著名的詩集：1942年的《為我的人民》（*For My People*），開始在大學的

教學生涯，結婚並生育四名子女，但那本小說卻總是縈懷不去。只要可能，沃克總會設法找時間繼續研究和寫作，然而她常常找不出時間。1955至1962年的七年之間，她一個字也沒寫。幾年後，她寫道：「人們問我，在需要兼顧家庭和教學工作之外，怎麼找得出時間寫作，」

> 我找不出時間。這就是我花了這麼長的時間寫《歡樂》的原因之一。作家每天都需要花一定的時間寫作，散文體故事尤其如此，而小說則絕對必要。作詩或許有所不同，但是小說每天都需要花長時間以固定的節奏進行，直到完成為止。為人妻、為人母的女性在規律的教學工作之外還要寫作，是不可能的。週末、晚上和假期儘管可以閱讀，仍不足以用來寫作。

的確，沃克只有在回到愛荷華大學研究所時，才終於能完成這部小說。她暫時放下丈夫和孩子，並做了安排，以這部小說作為她的博士論文。即使如此，她也不得不花兩年時間，滿足研究所修習課業的其他要求，然後才能全心放在這本小說上。1964年秋天，她終於能夠重新專注在《歡樂》上，接下來她工作很快，越接近結尾，她花在寫作上的時間就越長。她後來回憶說，第二年春天，她「從

早上七點工作到十一點，停下來吃午餐」。然後，她「又回到打字機前，整個下午工作直到吃晚餐，或是下午四點喝茶時間，然後在晚飯後工作到十一點。我逼著自己超越了所有的體能耐力。我很高興自己在兩個月中減掉了二十磅。」

她更高興能完成這本書 —— 儘管後來她承認，在許多方面，《歡樂》漫長的醞釀過程對其成功十分重要。有人問她花了這麼長時間孕育這本書的感覺時，沃克說：

> 你成了它的一部分，它也成為你的一部分。工作、照顧家庭，這些全都成為它的一部分。即使我忙於應付日常事務，還是經常會想要怎麼處理《歡樂》。這本書部分的問題在於我無法完成它的可怕感受……。而且即使我有時間寫，也沒把握是否能按照自己想要的方式寫。長期與這本書一起生活令人苦悶。儘管如此，它還是成熟作家的產物。在我開始寫這本書之時，我對人生的了解還不到現在一半。三十年來我所學到的是……寫某件事和經歷某件事之間有所區別，而我兩者都做到了。

恩賜的空間

塔瑪拉・德・藍碧嘉
/ Tamara de Lempicka, 1898-1980 /

藍碧嘉於1918年夏天到達巴黎，這位波蘭裔俄籍的貴族因1917年俄國十月革命，而與丈夫塔德斯（Tadeusz）帶著襁褓中的女兒齊塞特（Kizette）逃離聖彼得堡。他們的身分地位發生了天翻地覆的轉變。在俄羅斯，這對年輕夫婦靠著父母的財富過著舒適的生活，到了巴黎，這一家人一開始只能擠在小小的旅館房間，房裡只有床、嬰兒床和洗臉盆。藍碧嘉後來回憶說：「可憐的寶寶、我們的食物，和所有的一切都在同一個盆裡清洗。」塔德斯滿懷憤怒不滿，拒絕接受低階的銀行職員工作，他酗酒，經常與妻子吵架，而且最後往往都會施暴。藍碧嘉的反應則相反，經過短暫的沮喪之後，她決心不僅要改善家庭狀況，而且要以自己的方式征服巴黎。

藍碧嘉先前就已表現出藝術家的潛力，她曾在俄羅斯和國外習畫，也很快就決定要繼續學習。1919年底，她進了一家私立藝術學院，把大部分時光都花在學校裡，下課後則去羅浮宮，素描那裡的傑作。她安排好每天的日程，早上可以和女兒一起吃早餐，晚上可送她上床睡覺。如果不能，她就把女兒交由丈夫或住在附近的母親照顧。傳記

作家蘿拉‧柯拉瑞奇（Laura Claridge）寫道：「到1922年秋天，塔瑪拉同時過著學生、畫家、妻子、母親、經濟支柱和放蕩不羈的生活。」完成學業幾年後，藍碧嘉已經開始展出並銷售她的作品，價格越來越高。她創造出一種與她的時代完美契合的繪畫風格，把「柔和的立體主義」和新古典主義肖像畫相結合，表現出裝飾藝術風格的優雅，這種作風特別適合迷人的裸體畫。

至於柯拉瑞奇所提到的放蕩不羈，是藍碧嘉在送女兒上床睡覺之後，往往會再外出，去看歌舞表演或歌劇。之後她會繼續探索巴黎夜生活中較放縱的一面，尤其常去頹廢的同性戀酒吧，那裡常見的是跳舞、喝酒和吸毒。藍碧嘉喜歡把大麻顆粒溶解在濃濃的黑刺李琴酒（sloe-gin）泡沫中，她最愛的是嗅聞放在小銀茶匙中的古柯鹼。許多夜晚她都泡在左岸區，那裡因為有許多低級酒吧而惡名昭彰，酒吧裡盡是水手、學生和其他尋求一夜情的人，藍碧嘉覺得這是更加引人入勝的高潮。（她宣稱：「藝術家有責任嘗試一切。」）等藍碧嘉回家時，因為受性和化學藥品的刺激，頭腦十分混亂，這時她開始工作，一畫數小時。到最後，為了讓神經平靜下來以求入睡，她會服用纈草（valerian，有安眠之效）藥丸。無論如何，她一定會在次日一早準時起床與女兒共進早餐，因此她通常只能睡

幾個小時。大約就在這個時期，她提出了自己的座右銘：
「沒有奇蹟，只有你的作為。」

羅曼・布魯克斯
╱ Romaine Brooks, 1874-1970 ╱

　　布魯克斯生於羅馬，由生性殘酷、精神不穩定的母親
撫養長大，在義大利學習繪畫，最初在卡布里島（Capri）
成立自己的工作室。1902年，她的母親去世，這位二十八
歲的畫家繼承了一筆可觀的財富，使她得以移居巴黎，過
著當時女性罕有的獨立生活。〔傳記作家戴安娜・蘇哈米
（Diana Souhami）說：「她有英國司機、法國女僕、西班牙
門房和比利時廚師，她穿著貂皮、天鵝絨，戴著珍珠。」〕
由於布魯克斯不必擔心畫作的銷路，因此得以隨心所欲發
揮自己獨特的想像力，不必在意當時的藝術運動，而運用
自己所偏愛由多種灰色調主導幾乎單一的色彩。有位策展
人說，布魯克斯「作畫的風格，彷彿畢卡索和馬蒂斯不存
在一樣。」

　　1915年，布魯克斯邂逅了美國作家娜塔莉・克利
福德・巴尼（Natalie Clifford Barney），巴尼在巴黎開

了一家熱鬧的沙龍，柯蕾特、英國作家瑞克里芙‧霍爾（Radclyffe Hall）、美國作家朱娜‧巴恩斯（Djuna Barnes）、美國雕刻家塞爾瑪‧伍德（Thelma Wood）、英國社交名媛朵麗‧王爾德（Dolly Wilde，名作家王爾德的姪女）、美國作家葛楚‧史坦（Gertrude Stein）及其伴侶愛麗絲‧托克拉斯（Alice B. Toklas）和其他如書商西爾維婭‧畢奇（Sylvia Beach）所說「穿著高領襯衫戴上單片眼鏡」作男裝打扮的女士，都經常光顧。布魯克斯和巴尼很快就展開了一段長達五十多年的伴侶關係，儘管她們倆也都另有情人，而且也只偶爾才會同居在一棟房中。對布魯克斯來說，這是理想的安排。她談起創作過程時說：「我把自己封閉起來，一連幾個月一個人也不見，並在我的繪畫中塑造了我對悲傷和灰色陰影的想法。」幸而巴尼對同居也有和布魯克斯同樣的看法。她在自己的《輕率的紀念品》（*Souvenirs Indiscrets*）一書中寫道：「在我看來，獨自生活，做自己的主人非常重要，這不是因為自我本位的理由，也不是因為缺乏愛，而是為了更能發揮自己。我始終認為每天沉浸在熱烈的親密之中，與人同居在同一所房子，甚至常和他們住在同一間臥室裡，是失去對方的必然途徑。」

然而1930年，布魯克斯和巴尼在法國南部聖特羅佩

（Saint-Tropez）附近共同建造房屋，希望能夠以協商的方式同居。她們把這裡稱為 Villa Trait d'Union，即「連字符別墅」，希望在那個交會點達到獨立與結合的理想平衡。確實，別墅實際上就像是兩個相連的住所，有共用的客廳和長廊，但是布魯克斯和巴尼各自擁有獨立的入口、工作室和臥室（並且各自保留自己的僕人）。

　　然而，即使有這樣的分隔，布魯克斯還是對巴尼川流不息的訪客感到惱火。擁有自己的工作室和臥室還不夠，她需要真正的孤獨才能作畫。正如她曾經寫的：「我認為藝術家必須獨自生活，自由自在，否則所有的個性都會消失。只有在獨自一人時，我才能想到我的畫，真正動筆時更不用說了。」

尤多拉・韋爾蒂
／ Eudora Welty, 1909-2001 ／

　　這位美國短篇故事作者和小說家在1972年說：「我發現自己幾乎可以在任何地方寫作。」不過她更喜歡在家裡寫作，她說：「因為這對於早起的人來說要方便得多，而我就喜歡早起。這是你唯一可以真正承諾給自己的時間，

又可避免他人打擾。」她喜歡一次寫完一個短篇故事的初稿，然後盡情修改，最後一鼓作氣寫出最後的定稿，「整個過程就等於長期持續的努力。」

韋爾蒂早上睡衣都沒換就開始工作，直到故事寫到一個段落，她才去更衣。她在密西西比州傑克森（Jackson）市家裡二樓的臥室寫作，這棟房子是她父親在她十六歲時建造的，她一輩子都住在這裡。她在打字機上打好初稿 —— 她說：「這讓我感到我的工作變得客觀。」然後她再做修改，把段落剪下來，用裁縫的珠針把它們固定在床上，重新排列組合，直到安排好合適的敘事結構。（這表示有時她要把原本認為是開始的段落移到最後，或者正好相反。）

1988年，有人訪問韋爾蒂，請她盡可能詳細描述自己理想的寫作日程。她說：「哦，老天，以前從沒有人給我這樣的機會。」

　　好。要早起。我是那種早上思緒最清楚的人。我喜歡一醒來就做好準備，並且知道一整天都不會有電話，門鈴也不會響，即使有好消息也不會有人來通知，沒有人會來拜訪。這聽起來很沒禮貌，但是你要知道，一般人認為美好的日子並不是我想要的日子。我不在

乎我在哪裡或在哪個房間，只要起床，喝了咖啡，吃了平常的早餐，就可以工作，整整一整天都這樣！等到一天結束時，大約五、六點，我就停下當天的工作。然後我會喝杯酒，波本威士忌加水，看晚間新聞 ——「麥克尼爾／萊勒新聞一小時」（MacNeil-Lehrer News Hour），然後就去做任何我想做的事。

韋爾蒂說，午餐時她只會停頓一下，通常都是做些簡單的餐點 —— 可能是三明治和可樂。晚上她則會和朋友聚餐，或參加其他社交活動。但是她說，這一個完美寫作日真正的關鍵，是要知道第二天的行程會一模一樣。儘管在韋爾蒂成為國際知名的作家後，這樣的情況已經越來越不可能實現，但理想的情況是盡量保持每天都有空寫作，不受干擾，也不承擔義務。如果能做到，那麼即使一天的寫作情況不好也沒關係，因為它是日日持續進行更大過程的一部分，「漫長持久的努力」使她寫出最好的作品。韋爾蒂說：「我認為重要的是全心投入的舉動，這可以為你指出方向。工作讓你知道接下去還有什麼工作，而那也告訴你未來會發生什麼，如此這般。這就是你不想擾亂它的原因。這是可愛的生存方式。」

艾琳娜・斐蘭德
／ Elena Ferrante, 1943- ／

「我沒有固定的日程表。」這位不肯透露真實姓名，只以筆名行世的義大利小說家在 2014 年回答關於她寫作習慣的問題時寫道：

> 我想寫的時候就寫。說故事需要耗費心力 —— 發生在角色身上的一切也發生在我身上，他們好惡的感覺都屬於我。它必須如此，否則我不會寫。在我精疲力竭時，我就做最理所當然的事：停止寫作，去處理成千上萬件我原本置之不理的緊急事務，要是不做這些事，生活就不會再運轉。

斐蘭德寫作時並沒有固定的時間表。她說：「我無時無地不寫，不分晝夜時時刻刻都在寫。」她唯一的要求是「在某個地方的小角落」，可以工作的「很小的空間」，更重要的是對手頭工作的急迫感。她說：「如果我感覺不到寫作的急迫，那麼任何特有的儀式都幫不上我的忙。我寧可做其他事情 —— 總有更好的事可做。」

瓊・蒂蒂安

／ Joan Didion, 1934- ／

1978年，《巴黎評論》問蒂蒂安有沒有任何寫作習慣，她說：「最重要的是，我得在晚餐前獨處一小時、配一杯酒，回顧當天的工作。」

我不能在下午這麼做，因為這時間離我的作品太近了。酒會有幫助，讓我能擺脫我的稿子。所以我用這個小時取出作品，放進其他東西。到了第二天，我會按照前一天晚上的筆記，重做前一天所做的一切。在真正工作時，我不喜歡外出或和任何人共進晚餐，因為那樣我就會浪費這一小時，到第二天時，就會只有一些糟糕的稿子，無法再進行下去，讓我情緒低落。在書快要寫完時，我需要做的另一件事是，和書稿在同一房間裡入眠。這就是我要回到沙加緬度的家去完成工作的原因之一。當你與書稿同眠之時，它就不會離開你。在沙加緬度，沒人在乎我是否出現，我可以一起床就開始打字。

2005年，蒂蒂安告訴一位採訪者說，她通常會「把一

天裡的大部分時間都花在一件作品上，並沒有在紙上寫任何文字，只是坐在那裡，想要構思出連貫的想法，接著或許在下午五點左右，我會想到什麼點子，然後工作幾個小時，寫出三、四個句子，也許能寫出一個段落。」蒂蒂安說，她寫作過程緩慢乃是因為清晰思考的困難。她在2011年說：「寫作迫使你思考。」

> 它迫使你努力解決問題。你知道，沒有任何事能輕鬆自如信手捻來。因此如果你想了解自己的想法，就必須仔細思索，並把它寫下來。對我來說，解決問題的唯一辦法就是把它寫出來。

在蒂蒂安完成前一個寫作計畫，還未展開下一個計畫時，也未必就能放鬆。她在2011年說：「那種感覺很不一樣。我不喜歡。」

希拉・海蒂
╱ Sheila Heti, 1976- ╱

「有很長一段時間，我一直以為自己沒有日常的儀

式，我以為我不如人，因為我的生活不像我在《巴黎評論》中所讀到諸多作家的生活 —— 他們有完美的日程表，有其他人望塵莫及的人生，還有他們的『紀律』。」這位加拿大小說家和短篇故事作者在2016年說：「我知道人需要紀律才能成為作家，但我不是那種可以長期堅持任何事物的人 —— 運動計畫、日常飲食計畫、任何事，我都會很快就失去了熱忱。」但是隨著歲月增長，海蒂開始接受她比較鬆散的作法：

> 隨著年齡的增長，我越來越希望自己的寫作和生活能交融在一起。我不希望自己的書或寫作本身與我要做的事情有所不同，也不希望它們與我正在思考的事情有所分別。我的寫作應該與我一天的想法沒有什麼不同。我不知道是不是因為我無法分割出一塊專門用來寫作的空間，讓我在其中想像其他世界，或是正好相反，因此有這種結果，但寫作和生活保持無縫接軌非常重要；兩者是一體兩面。這樣我就可以在任何時間 —— 不論日夜，來到電腦前，花十分鐘或兩個小時，由我所在之處 —— 由我在思考之處，開始寫作。我希望寫作和生活是同一回事，所以寫作就是我的生活，只是在紙頁上 —— 是我坐下來寫作之前生活的延伸。

海蒂在她與男友同住的多倫多公寓家中工作。他們沒有嚴格的時間表，早上七、八或九點起床，晚上十點至午夜之間上床睡覺。起床後，海蒂立即喝一兩杯咖啡，然後根據她男友當天離家上班的時間和他共處，或者打開電腦開始工作。她說：「我想盡量等到中午才檢查我的電子郵件，但幾乎每一天都辦不到。」她在床上或沙發上寫東西：「我有書桌，但從來不用。」她每一天或至少她寫作的每一天都開一個新文件。有時她一連花幾週或幾個月都幾乎不寫，接著突然有一個月，她每天都要寫「成千上萬」字。「我想這有某個節奏，只是我一直看不出它是什麼。」她說：「我知道在我月經週期的黃體期時，也就是我月經前兩週，我寫得較多，因為那時我比較情緒化，需要寫作釐清一切，使自己平靜，解開糾纏的線縷。」

海蒂的寫作通常分為兩類：偶爾會有富有想像力的作品，但更常見的是日常的寫作。後者大部分是採日記形式，而且這類材料大半都未公開發表。但是到某一點時，海蒂會明白她已經寫完一本書，而開始進行下一本書，那時她得開始編輯剛完成那本書的艱鉅任務。她說：「我花了很多時間編輯、重新排列，因為我的書不按順序寫，所以對我來說，寫書最困難的部分就是釐清事物的順序，該留下什麼和取出什麼內容。我最後發表的每一頁，可能都

寫了二十五或五十頁的草稿。」她從不重寫場景 —— 如果第一次寫的場景不好，就不會收進書裡 —— 但她會花很多時間編輯個別的句子，在電腦和稿紙上。在這個過程的各個階段，她會把電子檔發送到當地的印刷店，請他們用膠圈裝訂，然後隨身攜帶，在不同的地點閱讀，做進一步的編輯。但是她最後往往會回到原始版本，她說，她還是喜歡最初的版本。

米蘭達・裘麗
／ Miranda July, 1974- ／

裘麗是電影製片人、表演藝術家和作家，她的作品包括劇本、短篇故事和一本小說，她藉著堅定的自律，在這幾種媒體上都很成功，但她並不覺得這種個性完全正面。裘麗永遠在為自己制定規則，她工作的方式是把各種程度的內咎、虐待和欺騙累積在她的工作生活裡。例如，她最喜愛的心理技巧就是放下最迫切最需要注意的工作，而先處理另一個不那麼緊急的計畫，因為自己拖延而折磨自己，儘管她心裡多少明白自己要在兼顧數件工作時，才能創造出最好的作品。

　　裘麗在 2012 年生了孩子，使情況益發緊迫。她在 2016 年說：「一旦有了孩子，就像參加了自律的奧運賽。就像『啊，這回我真的可以一展身手了！讓我們看看我是否可以每天寫四十五分鐘，寫出一本小說！』事實上，裘麗的處女作《第一壞人》（*The First Bad Man*）就是趁著她懷孕期間和兒子初生的頭幾年寫的，總共花了大約三年。裘麗說：「一開始我只是把嬰兒交給保姆三十分鐘，進房間隨便寫點什麼。但是現在我明白那很重要。」

　　裘麗住在洛杉磯，她在自己以前的住所寫作，這是個「骯髒的小洞窟」，在她搬去與現任丈夫電影製片人麥克・米爾斯（Mike Mills）同住後，就把原住所當成辦公室使用。她通常都在早上六點半起床，完成「為人母該盡的職責」之後，送兒子上學，然後大約在上午九點抵達工作室。雖然她通常都獨自工作，但每天早晨都對穿衣十分講究。裘麗說：「我喜歡衣服，我把它當成抗憂鬱藥。我就是喜歡低頭看著衣服，覺得自己配得上這個世界，儘管我並不在這個世界中。」

　　裘麗工作所用的媒體太多，無法遵循一套固定的工作常規，但寫作往往是她一天的主要目標。她人還在家裡時就在準備，先快速檢視電子郵件，在赴工作室之前先了解有沒有什麼緊急的事需要應付。抵達工作室後，她就先在

電腦上啟用軟體停止連網三至六個小時，然後開始工作。
散步是她寫作過程中的關鍵部分。裘麗說：「我經常覺得
自己好像在翹課，但是我發現坐在椅子上只能有這麼多好
點子。當然工作必須坐在椅子上完成，你必須寫。然而
有一種方法可以使我真正凍結起來 —— 讓我什麼事也沒
做，忘了記得我可以起身散步或讀書或做其他的事情。」
一旦裘麗打破了這種椅子枷鎖，就會在她家附近散步，只
要一有靈感，她就會在智慧手機上作語音記錄。在累積了
長期的經驗後，裘麗可以很精確地知道「在寫作散步時該
對我的大腦施加多
少壓力，但壓力並
不太大。有點像在
欺騙自己說，你只
是享受在戶外的樂
趣，或許順便播下
種子，諸如『這個
角色要怎麼做這件
事？』然後放手。」
每個寫作計畫她都
會留下數百則語音
記錄，在撰寫初稿

TPG／達志影像

時參考,「就像一小本聖經」。

在生育兒子之前,裴麗通常會一直工作到下午七點,如今她約在三點四十五分就會停下來,就算在工作室待得久一點,也只持續到五點半。由於工作時間縮短,有時裴麗在兒子入睡後還得處理電子郵件和其他工作,但是她通常會盡量避免在晚上工作,並在約十點上床睡覺之前,與另一半消磨時光。

派蒂・史密斯
╱ Patti Smith, 1946- ╱

這位龐克歌手、視覺藝術家和詩人2015年時說:「我起床後,如果覺得心情不好,就會做些運動。我會先餵貓,然後泡咖啡,拿本筆記本寫幾個小時。接下來到處漫遊。我試著散個長步或之類的事,消磨時光,直到電視上有精采的節目。」史密斯在家裡寫作,通常是在床上,她寫道:「我有一張好書桌,但我還是喜歡在床上工作,就像我是羅伯・路易斯・史蒂文森(Robert Louis Stevenson)詩中的療養病人。」——她也可能在曼哈頓公寓附近的咖啡廳寫作。至於電視,她是犯罪節目的忠實觀眾,尤其是

較黑暗的劇情，因為她看到喜怒無常、心緒不寧的偵探和寫作生活之間的相似處。「昨日的詩人是今日的偵探。」史密斯在2015年的回憶錄《紐約地鐵M線》（*M Train*）中寫道：「他們花了一輩子的時間偵查第一百條線索，解決一個案子，精疲力竭，蹣跚地步入夕陽。他們使我開心，讓我鼓舞。」

恩特扎克・尚蓋
／ Ntozake Shange, 1948-2018 ／

「我一起床就寫作。」這位美國劇作家兼詩人在1983年受訪時說：

在下午二點至四點半以及晚上六點半至八點的非繁忙時間，我也喜歡去我常去的一家咖啡館寫作。我會要一杯葡萄酒和沛綠雅礦泉水，然後坐在那裡，在日記本上寫一個半或兩個小時。這對我非常好，因為那種環境提供了很好的保護。我並不是一個人獨自在家，所以無論我的惡魔是什麼，他們都無法因為我孤獨脆弱而壓垮我，如果我有真正可怕的東西要寫，我可能

會出門去寫……如果我到外面去，知道周遭有人，就會感到非常安全。然後我就可以寫各種怪異或可怕的事情。魔鬼必須控制他們自己。

但是對於尚蓋，寫作過程也意味著放棄控制，至少部分時間如此。「我確實覺得自己是個媒介。」她在 1991 年說：「我認為潛意識有時是其他神靈的媒介，透過藝術家表達祂自己，讓我們擁有無法靠理性擁有的事物。」

辛蒂・雪曼
╱ Cindy Sherman, 1954- ╱

雪曼被公認為當今美國最重要的藝術家之一，她藉著改造自己，創立了驚人的生涯。她用化妝、假髮、服裝和讓人共鳴的背景（真實和虛擬），把自己塑造成照片的主題，探索自我表現、脆弱、衰老和孤獨的問題，以及它們對藝術史、名人文化和美的社會標準的關係。

她總是獨自工作。她說，少數幾次她以朋友或家人為模特兒，結果她太在意他們的需求，對自己的工作過程太過自覺。雪曼在 2012 年說：「即使有助手在旁，我有時

也不免會自覺，比如我最好看起來忙碌一點，不要放空發呆，看網上或雜誌上的圖片，或做其他我可能做的任何事情。」此外，在雪曼與其他人一起工作時，她總覺得他們在遊戲 ——「認為這就像萬聖節，或者像扮裝」，而這顯然不是她所追求的目標。她在 2003 年的採訪中說：

> 我試圖達到的高度並不是享受樂趣……。我自己並不完全知道我要由圖片中獲得什麼，因此很難向其他人 —— 任何人說明。在我自行嘗試時，我實際上只是在用鏡子來召喚我直到看到才知道的事物。

在工作室裡，雪曼在相機旁放了一面鏡子，她在 1985 年說，她一邊看著鏡子，一邊想著自己「變成了另一個人……就像進入催眠狀態。」她並沒有任何日程表。她說：「我不是那種朝九晚五的藝術家。」雪曼永遠無法預測自己會花多少時間創造一張新照片。

她在談到 1988 至 1990 年的《歷史人物肖像》（*History Portraits*）時曾經解釋說：「我覺得那全憑運氣。」這一系列肖像是以非常規的方式向古典大師的繪畫致敬。雪曼說：「這些歷史人物肖像，有的只花了幾個小時就完成一幅，但也有的作品，我知道自己想要的是什麼，為同一幅

作品花了好幾天，卻一直不能真正滿意。這個過程總是不同。」

至於她何時知道一個系列已經完成，那又主要是看直覺。雪曼在2012年解釋道：「通常到了某個時刻我會說，『我受夠了，我已經厭倦了』，或者我覺得我在同一系列作品中已開始重複自己了。」

> 於是我開始製作這個系列 —— 通常會有最後的期限，所以我會很專注，並盡我可能做為了展出所該做的工作。接著我會精疲力盡，或者不想再工作，於是我清理工作室，收拾一切。即使我可能還有其他次要的點子，也可能要過幾年才能再回到工作室。

確實，在她的工作生涯中，一個常見的現象是在攝影系列之間總有長時間的休息，通常會有數年。在這段時間裡，雪曼會覺得她永遠不想再拍新的照片，然而到目前為止，總有一些事物讓她再次嘗試。

瑞妮・考克斯
／ Renee Cox, 1960- ／

　　紐約藝術家考克斯生於牙買加，以黑人婦女的胴體（通常是她自己的身體）為主的攝影系列聞名，自1990年代以來，她一直藉由這種煽動挑撥的攝影風格，探索種族和性別政治。

　　她在2017年表示，她並沒有嚴格的日常作息時間，「因為那得要遵循時鐘，而那是人造的時間。我並不真以那種方式工作。」但是考克斯確實每天早上都在同一時間——六點起床，冥想四十五分鐘。「一冥想完畢，我就去睡回籠覺。」她笑著說。她一直睡到大約九點半。每週三天，她在上午十一點去作物理治療。大約中午時分，她就開車由哈林區的家赴布朗克斯的工作室，行車大約要十分鐘。她說：「我是紐約罕見到哪裡都開車的人，這是我喜歡的方式。」在工作室中，有時會有助理或實習生和考克斯一起，其他時候，她都是獨自工作。她說：「我可以由二點半一直工作到午夜，甚至更晚。我也可能會在七點之前回家。這要看我在做什麼而定。」

　　她創作生活中一個不變的常數是沒有自我，或者至少是對這種狀態的渴望。她說，她的創作過程其實是來自

「沒有思想」之處，「在這裡，你不會有讓你分心的念頭，也不會有那些利己的想法。」最重要的是，她擺脫了負面的思想，這意味著她不會驅使自己或逼迫事物出現在她的作品中。她說：「我不會勉強自己。」

佩塔・科因
╱ Petah Coyne, 1953- ╱

科因出生於奧克拉荷馬州，常住紐約市，這位雕塑家和裝置藝術家被稱為「混合媒材之王」。她以複雜怪誕的雕塑作品聞名，這些作品由不尋常的材料組合，列在她網站上的材料清單包括「死魚、泥土、棍棒、乾草、黑沙、特殊配方和專利的蠟、緞帶、天鵝絨、絲絹製的花，以及最近加上的動物標本和蠟鑄雕像」。

科因住在曼哈頓，每週六天通勤往返她在紐約地區的工作室（確切的地點保密）。她一直想找出最有效率的工作時間表，這是因為她的雕塑耗費勞力，也因為她嚴格的教養。她在 2017 年說：「我出身軍人家庭，也有天主教的背景，這是雙重的厄運。但在如此刻板的背景下，我卻學到了最佳的效率，而且我明白如果你真的發揮效率，就可

以完成很多工作。」

科因凌晨四點半起床，花三十分鐘收發電子郵件；到五點時，她一邊聽有聲書，一邊準備工作 —— 她喜歡聽有聲書，而且在整個工作日大半時間都會繼續聆聽，通常每週可聽兩三本有聲讀物。

她在凌晨六點出門，由蘇活區的公寓開車到工作室，抵達時正好日出，及時吃早餐；接著在上午七點，她開門進入工作室的私人區域開始工作。她說：「我在錄音室裡戴上 Bose 耳機擋住噪音，選一本好書，然後就開始動手。」她在工作室裡同時進行兩件作品，而且整個早上都在其中來回移動。她說：「我有這兩件作品在工作室裡，不斷地來回切換，一邊聽很棒的文學作品，而我只是在移動，就像在和作品跳舞一樣。」當其中一件作品告一段落，可以停頓時，她就把它移出工作室外，再取出貯藏的另一件作品。〔她二萬平方呎（約五百六十坪）的工作室包括她自己的私人工作室、助手的工作空間、辦公室、貯藏作品的空間，以及她以低價租給其他藝術家存放作品的額外空間。〕有時尚未完成的作品會貯藏達五年之久，直到如她所說的：「我聽到它們在向我說話。」於是才把它們再拿出來，完成工作。

另一方面，科因的員工每週三天會在上午八點抵

達 —— 三名工作室助理和三或四名辦公室助理，他們知道不能在這位藝術家工作時打擾她。等到科因在下午一點走出她的工作室時，大家都已吃完午餐（她在私人工作室獨自用餐），接著科因展開工作日的下一階段。首先她查核工作室助理的工作，並分配他們次日要做的工作，接著她在辦公室工作整個下午，直到晚間六點半至七點半之間結束，八點前到家，及時趕上晚餐，並與丈夫共度短暫的時光，然後在晚上九點上床入睡。

科因週一至週五的餐點從來不變：早餐吃燕麥粥和漿果，午餐是沙拉，晚餐則是味噌湯。科因說：「食物對我來說沒那麼重要。」她的服裝同樣有限，她說：「我不想浪費時間，所以每次都穿同樣的糟糕服裝。我每年訂購五件相同的高領毛衣，五條相同的黑色褲子、黑襪子，這樣就夠了，我根本不去想它。」

週一至週五，科因遵循上述的作息。到週六，她與丈夫共進早餐，在工作室工作半天，然後赴博物館或美術館。或者，如果她正與另一位藝術家進行合作計畫，那就會在週六進行。週六晚上，她與丈夫吃一頓像樣的晚餐，然後一起看電影。週日她完全沒有工作。科因說：「星期天我什麼都不做，讀《紐約時報》，和丈夫一起看兩部電影。這一天，是你不用換睡衣的日子。」

　　科因的日常作息確實會定期輪換，因為她一直在努力尋覓最有效的時間安排。值得注意的是，與她年輕時嘗試在紐約闖出名號的辛苦相比，她目前的工作習慣已輕鬆得多。當年她白天從事廣告工作，晚上則創作雕塑。每週兩天她工作通宵，從晚上一直辛勤工作到次日早上，然後又開始進行她白天的工作，根本不睡覺。在其他日子的晚上，她會在下班創作三小時，然後正常睡眠。她這樣的作息維持了將近十年，直到後來，因為一系列展覽十分叫座，使她得以申請資助，並把所有的收入拼湊起來，支持自己專事藝術。「那是我一生中最艱難的時期，工作得那麼辛苦。」科因說。

　　為了堅持下去，她把自己當作軍隊的指揮官，而她的身體則是一營士兵。「我會說，『我們要這樣做！你們一半上床睡覺，另一半熬夜！』這就是我激勵自己的方式。我喝了很多咖啡，等我早上該去上班時，已經半死不活。但是我會對自己說：『我們要這樣做，我們要這樣做。』你可以說服自己做任何事情。」

由憤怒到絕望，周而復始

朱娜・巴恩斯

/ Djuna Barnes, 1892-1982 /

巴恩斯出生在俯瞰哈德遜河的小木屋裡，曾有一段短暫的期間在紐約學習藝術，後來輟學擔任報社記者，專寫印象觀察文章和現在所謂「刺探新聞」（stunt journalism）*的作品。（例如為了當時婦女參政運動人士絕食的新聞，她讓醫師強迫為自己灌食，並寫出這段經歷。）1920年，《麥考爾》（*McCall's*）婦女雜誌派巴恩斯去巴黎工作，接下來二十年，她大半的時間都留在當地，由報導新聞改成寫小說，成為當地外國作家和藝術家圈中最機智、最有風格的成員之一。在巴黎，她也與雕刻家和銀針筆（silverpoint，一種金屬無墨筆）畫家塞爾瑪・伍德相戀；兩人八年後分手，這段關係啟發了巴恩斯創作出傑作《夜林》（*Nightwood*），此書於1936年出版。

1932和1933年夏天，巴恩斯在海福德莊園（Hayford Hall）撰寫並修訂這本小說，這是美國富家女佩姬・古根漢所租的英國鄉村莊園，她後來成為巴恩斯最重要的贊助人，每月為她提供津貼，持續數十年。古根漢是聽從情人

* 刺探新聞，記者隱匿身分採訪撰寫的新聞。

約翰‧費拉爾‧霍姆斯（John Ferrar Holms）的建議，租下海福德的。霍姆斯瀟灑時髦但愛酗酒，總是熬夜喝酒，大談十五世紀詩歌和他博學多聞的其他主題。除了他、古根漢和巴恩斯之外，還有作家愛蜜麗‧柯爾曼（Emily Coleman）和安東尼亞‧懷特（Antonia White）以及古根漢前一樁婚姻的兩個孩子，和懷特的兒子都住在海福德，不過孩子們住在莊園獨立的另一翼，這樣他們早上活動時就不會打擾大人。這些成年人在夜裡總是不斷喝酒喧鬧，暢談文學，有時還有爭論不休的真心話（Truth）遊戲，因此這是個重要的安排。

對巴恩斯而言，海福德的氣氛對她的寫作非常理想，無休止的文學話題對她深具啟發，而且她可以整天窩在臥室裡寫作。傳記作者菲利普‧赫林（Phillip Herring）記載，巴恩斯在海福德的作息是「在床上寫作到午餐時分，閱讀，然後到曠野散步，或打幾回合網球。」她在散步時會感到不安。巴恩斯後來回憶說：「海福德莊園的曠野使我感到恐懼，因為那裡有些枯骨、馬的頭骨，也因為狗會衝向兔子，把牠帶回來給我或約翰或佩姬（仍然活著，還在抽搐）──最後我不願意到曠野去，因為我根本無法忍受。」

除此之外，她對一切都很滿意。到了晚上，她會大聲

朗讀小說的進展，偶爾也會把一些草稿給霍姆斯過目，請教他的意見。巴恩斯後來再也沒有像這樣活潑的生產力，直到1958年，即發表《夜林》之後的二十二年，她才出版下一部作品，一部名為《輪唱讚美詩》（*The Antiphon*）的韻文。顯然她並不是沒有嘗試，因為巴恩斯曾為了鼓勵懷特，以自己在文學上的努力為例。她寫道：

> 它能消除性靈上幾乎難以克服的可怕鏽蝕。這就是為什麼每天工作很重要 —— 你可能會寫出最可悲最糟糕的文字，但是到頭來，總會有一兩頁是不這樣做就得不到的成果。持續寫作吧，這是女性除了編織蕾絲花邊之外的唯一希望。

凱綏・珂勒惠支
╱ Käthe Kollwitz, 1867-1945 ╱

　　珂勒惠支曾經先後在她的故鄉德國柯尼斯堡（Königsberg）、柏林和慕尼黑學習藝術。1889年，她與一名醫學生訂婚，被她在慕尼黑女子藝術學校的同班同學當成醜聞，因為她們當認為藝術與婚姻不能並存。但是珂勒

惠支認為她可以兼顧藝術家和人妻的角色，或者至少她希望這樣做。她在日記中承認：「我自己的感覺有嚴重的矛盾。最後，我憑著本能採取了行動：跳入水中 —— 你總會想出辦法游泳。」

　　婚後不久，這對夫妻搬到柏林的一個工人階級區，珂勒惠支的丈夫把診所設在一間角落建築的二樓，而她的工作室就在隔壁。珂勒惠支知道他們負擔不起附有工作室的公寓，因此放棄了長久以來懷抱的畫家夢想，而以她一直都全心製作的小尺寸素描和蝕刻版畫為主要作品。不久她意外地懷孕了，生了兩個兒子中的老大。等到他們的財務能夠負擔時，他們就雇了一名女傭，處理大部分家務和照顧孩子，這是當時德國中產階級家庭常見的安排，這種作法對珂勒惠支十分重要，讓她能夠在家庭不斷成長的情況下，仍能繼續穩定地工作。傳記作者瑪莎・凱恩斯（Martha Kearns）寫道：

> 她遵循自學生時代就養成的嚴格紀律，由清晨就開始工作，到下午或傍晚才停手。她繼續素描，也嘗試改進她的版畫。她需要安靜以求專心，因此在工作時要求家人保持絕對的沉默，有時被大家稱為暴君。
>
> 但是保持安靜並不容易，因為在隔壁等她丈夫看診的

病人大都是工人階級的嬰兒、小孩和母親，這正是凱綏認為最美的素描對象。在她得不到安靜之時 —— 而且經常如此，她就去隔壁，素描待診的貧窮婦女。

1890 年代後期，珂勒惠支對工人階級婦女及其子女的動人素描使她躋身德國最重要的藝術家，柏林和德勒斯登的大型展覽都展出她的畫作。她的兒子漢斯（Hans）說，即使如此：「她還是經常在無法工作的長期抑鬱和覺得自己有了進步的短暫時間之間搖擺不定。她在一陣陣的空虛中受到極大的折磨。她在日記中數度嘗試繪製這些時期的圖表，想要預知它們發展的路徑，但這對她並沒有幫助。她必須等待新的力量湧現。」老化似乎對這個過程有所助益，或至少縮短了她缺乏生產力的時間。

珂勒惠支在快要過六十歲生日時，寫信給美術學校的老朋友說：「如果我在創作對我來說很重要的作品，那就再沒有比這更接近死亡或令人討厭死亡的時候，因此我會對自己的時間斤斤計較。但是在我無法工作時，我就會無所事事，浪費時間。因此祝我長壽，讓我完成工作！」

洛琳・漢斯伯里

／ Lorraine Hansberry, 1930-1965 ／

　　漢斯伯里在1957年完成了她的里程碑之作：《陽光下的葡萄乾》（*A Raisin in the Sun*），當時她才二十七歲；兩年後這齣劇開演時，是非裔女性的劇本首次搬上百老匯舞台，她也成為獲得紐約劇評家協會獎（New York Drama Critics' Circle Award）最年輕的劇作家。這位出生於芝加哥的作家雖廣受好評，卻無法重現處女作的成功。到1960年代初，她經常有江郎才盡的困擾。

　　1961年7月，她在日記中寫道：「日子一天一天過去，我什麼也沒做，只是成天枯坐，或者漫無目標地在街道上徘徊，然後坐在這張書桌前抽菸，想要工作，卻困難重重。」幾個月後，漢斯伯里寫道：「無所事事的日子」又回來了，她感受到「那種身為作家擺脫不了的可怕傻瓜感覺。」

　　次年，漢斯伯里夫婦在距離他們格林威治村公寓以北約四十哩的哈德遜河畔克羅頓（Croton-on-Hudson）買了一棟房子後，情況好轉了。1962年秋天，漢斯伯里獨自一人去那裡，準備「不工作就毀滅」。她從沒有固定的寫作時間表，也不打算在新居這樣做。她在日記中寫道：「他

們說，人無論如何都應該制定時間表，無論如何都要『寫作』。我沒辦法 —— 我認為那真是愚蠢，坐下來像盡義務一樣『寫作』。人們之所以如此歌誦它，是因為它使他們覺得作家不是那麼靠不住的生物。」不過，漢斯伯里確實認為要為工作創造適當的環境。她開玩笑地稱這間鄉居為「豬腸居」（Chitterling Heights），在這裡定居大約五週後，她在日記中這麼描述自己的新家庭辦公室：

> 在李奧納多的建議下，我重新安排了工作空間；通風的大房子（其實不太大），有小巧緊湊，甚至擁擠的工作區：桌子、機器、畫板包圍著我。我愛它，它正是我所想要的。
>
> 在我面前的牆上，是我拍的保羅・羅伯遜（Paul Robeson）*照片和米開朗基羅的大衛像。我肩旁是愛因斯坦的胸像。樓梯的頂端放著愛爾蘭劇作家尚恩・歐凱西（Sean O'Casey）。我有這些同伴！但是 —— 為了保持全方位的觀點，我為自己製作了一個很大的告示板，現在放在最明顯的位置，上面寫著：

* 保羅・羅伯遜，美國歌手、演員。

> 「但是」——孩子說：
> 「皇帝沒有穿任何衣服……。」

　　新的安排似乎有所幫助——十天後，漢斯伯里又開始寫作。「魔法降臨了：大約一小時前！」她在日記中寫道：「我一直嘗試要寫的東西迸發了……。現在一切都好了——很多工作，但我知道我現在要寫什麼。我在廚房的時候，它全都降臨了，我在一小時之內寫了十四頁，而且幾乎不需要任何修改。感謝上帝，感謝上帝！我再也受不了了。」

娜塔麗亞・金茲伯格
╱ Natalia Ginzburg, 1916-1991 ╱

　　金茲伯格是義大利小說家、散文家、翻譯家和劇作家，也被公認是戰後義大利最重要的女作家。她的孫女麗莎在金茲伯格訪問集的序言中，回憶這位作家忙碌工作的情況：

　　　　她的內心有一股靜寂，深沉而親密的靜寂……。在

她非常活躍的日子裡，你可以聽到她黎明時分花在寫作上寂寞時光的迴響，由睡眠竊取時間來遵從她稱之為的「主人」：花在寫作上不可或缺、不容置疑的絕對需要。你可以在她的臉上讀到這種內在的寂靜，她半閉的眼睛，全神貫注聆聽她周遭發生的事情，她聆聽，以便日後可以「咀嚼它」。這種思想的「反芻」是她特別喜歡的想法，就像她用來捍衛自己無所事事的時光一樣。她會說，閒混空轉是有用的，因為只有當我們遊手好閒時，頭腦才會「反芻」。

儘管金茲伯格的孫女記得她在清晨寫作，但這並不是她的習慣。1940 年，法西斯主義者把金茲伯格的丈夫──反法西斯運動人士、新聞記者萊奧內·金茲伯格（Leone Ginzburg）放逐到義大利中部阿布魯齊（Abruzzi）一個偏遠貧困的村莊，金茲伯格帶著兩個年幼的孩子隨同前往。先前的幾年，金茲伯格忙於母職，無法繼續自幼就充滿熱情的小說創作。她後來寫道：「我不明白有兒女的人怎能坐下來寫作。」但在村子裡，金茲伯格有了靈感，於是再度嘗試寫作。她覺得自己能夠「控制」她對子女的感覺，讓自己與他們分開，使她足以再次創造虛構的世界。金茲伯格在村子裡找到了一個可以在下午來照顧孩子的女孩，

讓她能在三點到七點之間寫作,「貪婪而快樂地」寫故事,後來成為她的第一本小說《通往城心的路》(*The Road to the City*),於1942年出版。

雖然金茲伯格全家因政治而流亡,但是她說這本小說是在幸福之地寫的。相較之下,她的下一部小說則是在義大利警察殺害她丈夫後,處於「深沉憂鬱」的狀態下寫成的。〔墨索里尼倒台使他得以重回羅馬,後來卻被捕,在天皇后監獄(Regina Coeli)遭酷刑折磨;去世時才三十四歲。〕金茲伯格最著名的文章〈我的職業〉就說出了出於幸福與痛苦而寫作的區別 —— 她認為這兩種心態都為文學創作設下了陷阱。在幸福時期,很容易發揮想像力,在自己的經驗之外創造人物和境遇,但是卻可能無法對這些角色投入偉大文學作品所必需的同理心,這個虛構的世界可能缺乏「秘密和陰影」。相對地,出於不幸境地而寫的作品則可能因為作者對角色的強烈同情而過度沉重,往往會過於貼近作者的處境,很明顯是針對個人的悲哀。金茲伯格認為不可能藉由寫作來安慰自己。她寫道:「你不能期望用你的職業來安撫和催眠,藉此欺騙自己。」

但是多年後回顧這篇文章時,金茲伯格說她的想法在隨後的幾十年中有了些微的變化:「我必須說,隨著人生的持續,我了解到:成年後,心態對寫作不再那麼重要,

因為到了某個階段，你失落的太多，因此總有內在的不快樂，減少了它的影響。你學會不論在任何心態都能寫作，而且感受會更……我不是說離你自己的生活更遙遠，而是更能夠主宰它。」

關德琳‧布魯克斯
╱ Gwendolyn Brooks, 1917-2000 ╱

布魯克斯少女時代就向文學雜誌投稿，但是直到二十八歲，才終於有知名雜誌接受她的詩作。她在很久之後說：「這段經歷應該能鼓勵因為沒有出版任何詩文而灰心的年輕人，你要做的，就是堅持十四年。」

布魯克斯堅持自己的志趣。她說，不論由哪個方面來看，她都「主要是個家庭主婦，但那是我最沒有興趣的事。」在她生完頭一個孩子後的次年，她說自己「幾乎沒碰紙筆」。但是她依舊「設法堅持下去」。1945年，兒子五歲時，她出版了第一本詩集。四年後，布魯克斯出版了第二本書，再次年，她獲得普立茲獎，使她成為第一位獲得普立茲詩歌獎的非裔作家。

1973年，有人問布魯克斯詩歌是否會完整地出現在她

腦海，她答道：「詩很少會穿戴整齊、完整地降臨。」

> 它通常是零零碎碎。你會得到一些印象 —— 感覺到某種事物、期待某個東西，然後你開始軟弱地把這些印象、感受、期望或回憶放入那些看似如此普通且容易處理的文字中。
>
> 接著你擺動、顫抖、震顫、搖晃，最後，你拿出了第一份草稿。接著，如果你像我，或者像我所認識的許多其他詩人一樣，那麼你會改了又改。通常你的成品完全不像初稿。

對於布魯克斯而言，由一首詩最初的構思到成稿之間所花費的時間完全不可預測。她說，有時只花十五分鐘，有時卻要十五個月。她說：「這是艱苦的工作。它總是越來越困難。」

珍・瑞絲
/ Jean Rhys, 1890-1979 /

1957年，英國廣播公司（BBC）準備把瑞絲1939年

的小說《早安，午夜》（*Good Morning, Midnight*）改編為廣播稿，並刊登了廣告，請知道作者下落的人和該公司聯繫。當時瑞絲已有近二十年未發表任何文章，許多熟人都和她失去聯絡，以為她因自殺或酗酒而死。對於這位出生在多明尼加的作家來說，這似乎是很可能的結局，她似乎有自我毀滅的天賦，在二十和三十多歲的大半時候都處於貧窮，陷身沮喪，由一段無望的關係到另一段關係，藉酒澆愁。不過BBC的廣告確實帶來了新聞──瑞絲親自回了信。她和第三任丈夫住在康沃爾郡，不但還在人世，而且還在寫新小說。她很快就簽了這本書的合約，告訴編輯說，她希望在六至九個月內完成新書。

結果瑞絲花了九年的時間才完成《夢回藻海》（*Wide Sargasso Sea*）一書，如今被公認是她的傑作，也是二十世紀頂尖的小說之一。瑞絲的寫作時間之所以拉了這麼長，部分是因為身為完美主義者的她一遍又一遍地改寫，直到達到她的嚴格標準為止；另外也因為她特別不擅長處理自己的日常生活，常常脫離寫作計畫。她的編輯黛安娜‧阿特希爾（Diana Athill）寫道：「她無法應付實際生活的程度，超出我所見過任何理智的人。」

她開始動手寫這本新書後幾年，1960年時，七十歲的瑞絲和丈夫由康沃爾郡搬到德文郡偏遠鄉村的原始小屋，

她後來在此度過餘生。此舉是她哥哥的主意；他探視了住在康沃爾郡的這對夫婦，對他們邋遢的生活條件大感震驚，覺得自己非得干預不可，因此去為他們尋找和購買新房子。他選擇偏僻的地點，因為他認為瑞絲在那裡不會惹太多麻煩。為了安全起見，他去見當地的教區牧師，告訴他：「我為你的教區帶來了煩惱。」

不久瑞絲就證明了她哥哥的擔心有其道理。儘管她因為有了新屋而非常興奮，卻很快就厭煩了這個地方。她抵達後不久寫道：「我以為這個地方是避難所，現在卻預先體驗了地獄。」她不喜歡此地連綿的陰雨，以及看起來鬼鬼祟祟的村民，這裡沒有圖書館或書店，甚至連當地的動物也使人厭煩 —— 她寫信給女兒說：乳牛「以非常不滿的模樣向我怒吼」。這不是開玩笑，由於鄰居的乳牛太接近她家，使瑞絲大發雷霆，高聲抱怨。那名農民雖然搭起鐵絲網柵欄，隔開牛群，瑞絲卻把這種善意的姿態當作侮辱，喝得酩酊大醉後大鬧了一場，對著鄰居叫嚷，並且朝籬笆扔牛奶瓶，旁觀的村民都嚇得心驚肉跳。

從那時起，瑞絲就成為村裡流言蜚語和嘲諷的對象。許多當地居民不和她說話，還有一個鄰居說她是巫婆。（瑞絲拿剪刀追她，把她逼上馬路，結果害得自己在精神病院裡過了一週。）幸而教區牧師成了她最重要的盟

友 ── 愛好古典文學的他讀了瑞絲正在寫的小說，非常敏銳地看出她的才華。此後他定期前來拜訪，竭盡所能讓這位敏感的作者擺脫煩惱，專心寫作。他對妻子說：「她需要源源不絕的威士忌和無止盡的稱讚，所以我一定會提供。」他為她帶來一張可以架在床上的小桌，讓她可以在床上寫作（這是她長期的習慣）。他說服她讓醫生來家裡為她作體檢，讓她貯存了一堆興奮劑，服用後效果有好有壞。（她在1961年的信中寫道：「我有一些奇妙的興奮藥丸 ── 它們可能發揮作用，儘管我感覺很怪，如果服用超過兩顆，第二天就特別奇怪。我認為喝酒安全得多。」）

即使有牧師協助，瑞絲的小說還是進展緩慢。她在1962年3月寫道：「我覺得我在這裡已經逗留多年了，辛苦地進行我的書，就像把手推車拉上非常陡的山坡。」一年後，她在給阿特希爾的信中還是保持幾乎相同的語調：「我確實感到自己耗盡了大家的力氣。問題是，我自己也已精疲力盡了 ── 由憤怒到絕望，周而復始。」1957年，瑞絲的丈夫中風，在接下來幾年裡他經常出入醫院。當他在家時，瑞絲忙著於照顧他，寫不了多少稿子。如果他在醫院，儘管她能夠把握這段時間創作小說，卻又擔心和孤獨。1964年9月，也就是在書完稿前一年半，她寫信給阿特希爾：「我想到當時我多麼輕鬆地開始這本

書！——我以為會很容易，我的天哪！除了生病、搬家、吵鬧和破壞外，還得努力讓一個不太可能的故事成為可能，讓它合情合理和正確無誤。」

1966年，《夢回藻海》出版，同年瑞絲的丈夫去世，讓她過了一段相對平靜的時光。她放下了照顧丈夫的重擔，並且獲得了之前從未有過的經濟保障和文學聲望。瑞絲在1965年底寫給女兒的信中，描述了她餘生或多或少遵循的作息：

> 這裡的生活很有趣。我晚上八點上床睡覺。你能想像嗎？但是到那時，天已經黑了好幾個小時。因此，我拿了一杯威士忌（確實太貴了），假裝睡覺時間到了。然後到凌晨三、四點，我已完全醒了。我在床上翻來覆去，然後起身，天仍然是黑的。我進廚房喝茶。有趣的是，這是一天中最美好的時光。我一杯接一杯地喝，菸也一支接一支抽，看著有沒有光終於出現。

瑞絲起床後，幾乎整天都在廚房裡度過，她寫道：「那是我唯一可以不再感到焦慮或沮喪，可以承受寂靜的地方。」「我可以看到太陽由一個角落升起，到另一個角

落落下。」（多年來，廚房也是瑞絲整棟房屋裡唯一可保暖和的房間。）過了一會兒，報紙和郵件送來了，瑞絲會讀和寫——回覆信件、寫她最後一本書，自傳《請微笑》（*Smile Please*）。最後，如果她餓了，就會計畫豐盛的一餐，也是她整天以來的第一餐。如果她不餓，就吃麵包、起司和一杯葡萄酒。經歷了生命中諸多的動盪和焦慮之後，這種生活雖然孤獨，卻並非不快樂。正如瑞絲所寫的：「難道我們不是太過誇大孤獨的悲哀，卻略過它的酬報不提嗎？」

伊莎貝爾・畢夏普
／ Isabel Bishop, 1902-1988 ／

畢夏普十六歲由底特律來到紐約，當時她高中剛畢業，打算學習商業美術，成為插畫家。「接著發生了一件事，」多年後她說。這件事就是她發現了現代藝術運動，並且靠著一位富有親戚每月給的津貼，由插畫轉為繪畫，並於1920年開始在藝術學生聯盟（Arts Students League）這間藝術學校就讀。學習六年後，她在第十四街租了一間俯瞰聯合廣場的畫室，當時那裡還是「破舊的商業區」，

有許多上班族、百貨公司的顧客、街頭傳教士、遊手好閒的失業人士，和其他藝術家。接下來的六十年，畢夏普就以聯合廣場的生活為題材，創作了「浪漫現實主義」畫作。她經常坐在長凳素描人們的日常生活，尤其注意當時剛填補紐約辦公室新興職業婦女的服飾和姿態。她承受了多年的不滿和自我懷疑，才終於找到在畫布上捕捉那種生活的方法。她後來回憶說：「我非常努力地嘗試一切。我很痛苦沮喪，雖然嘗試，卻沒有效果。我朝一個方向『入手』，但它卻以另一種方式呈現，最後根本不是我想要的結果。但無論工作中應該出現什麼樣的成效，都必定能在這裡找到，只是並非以自覺或刻意的方式。」

經年累月下來，畢夏普為發展自己的畫作開始了艱苦的過程。她先以粗略的草圖開始，接著製作一系列更進一步的素描，然後製作蝕刻，再接下來製作銅版腐蝕（一種蝕刻法，把銅板暴露在酸中，創造一個可留住墨水的表面，以製作類似水彩的印刷）。直到這時，她才開始真正的繪畫，而此時她再次採用非常費力的過程，取自法蘭德斯巴洛克藝術家魯本斯（Rubens）。畢夏普說：「我很抱歉地說，我確實採用了非常複雜的技術，並不是因為我想要它複雜，而是為了要讓這幅畫對我說話。我願盡一切努力，以獲得那樣的結果。」通常她要花一年的時間才能完

成一幅畫。她把畫架擺放在可以由窗戶看到聯合廣場的位置，她說這是為了要「驗證我所做的」。在這些時候她會自問：「是這樣嗎？」即畫作是否真切地表達了窗外的現實人生？她說：「就像進食，就像滋養，看著窗外人們朝向四面八方散去，這是一種芭蕾，非常華美。」

畢夏普二十出頭的時候失戀，三度自殺未遂。後來她復元了，並在1934年與年輕的傑出神經專科醫師哈羅德・喬治・伍爾夫（Harold George Wolff）結婚，搬進他位於布朗克斯郊區富裕的里弗代爾（Riverdale）社區家中。伍爾夫處世一絲不苟，有鄰居回憶去參加他家的晚宴，一進門就接到一張三吋寬、五吋長的卡片，上面整整齊齊地用打字機打出當晚各項活動的確切時間，包括客人該告退的時間在內。不過他大力支持畢夏普的藝術生涯。畢夏普說：「他的這種態度對我非常重要，在當時這是非常不尋常的。我們每天早上一起出門，他去上班，我則去我的畫室，從來沒有任何問題。」他們倆都由上午九點工作到下午五點，兩人一起由里弗代爾搭火車到中央車站，畢夏普在那裡轉乘地鐵到聯合廣場，晚上再反向通勤回家。1940年，他們的獨子出生後，她的婆婆搬來為他們照顧孩子，畢夏普很快就恢復了原本的作息。（這樣的安排並非完全沒有壓力。畢夏普後來說：「這很有幫助，但很困難。」）

顯然，他們的工作也包括週末在內。畢夏普在1970年代的一次採訪中說，只要她兒子在家，她就每週去畫室六天，週日才休息，與家人共處。兒子長大離家後，她又恢復了每週工作七天的日程表。

畢夏普在畫室牆上懸掛引自亨利・詹姆斯（Henry James）的故事〈中年〉（The Middle Years）的文字：「我們在黑暗中工作 —— 竭盡我們所能，奉獻我們所擁有的。我們的懷疑是我們的激情，我們的激情是我們的任務。其餘的則是藝術的瘋狂。」在1977年的訪問中，記者問到這句名言，以及她如何實現對「藝術瘋狂」的畢生承諾時，畢夏普說：「這個問題我想了很久。就我而言，它是逐漸發生，而非刻意作為。我只是發現自己處於承諾之中，而在此之後，我別無選擇，只能勇往直前。」

多麗絲・萊辛
／ Doris Lessing, 1919-2013 ／

1949年，萊辛帶著六歲的兒子彼得抵達倫敦，並完成了第一本小說《草在唱歌》（*The Grass Is Singing*）的手稿。她來自南羅德西亞（如今的辛巴威），在那裡成長，

父母是英國人。在三十歲之前，她已在南羅德西亞兩度結婚又仳離，育有三個孩子。在她前往倫敦時，前兩個孩子分別為十歲和八歲，跟著她的第一任丈夫，在他們接下來的童年中，萊辛只偶爾見到他們 —— 等她成名後，記者老是重提此事，使萊辛沮喪且惱怒。每一次被問到遺棄孩子的這件事，萊辛總說她別無選擇。她十九歲時嫁給第一任丈夫，當時已懷有身孕，不到幾年，她發現自己身陷文化死水中，無法滿足於家庭主婦的角色，沒有精力或時間追求寫作的志向，因此她離開丈夫和兩名幼子，去追求自己想要的生活，找了工作以及自己的公寓。除了寫作之外，她也參與左翼政治活動（後來又結婚，並生下第三個孩子）；最後搬到倫敦只是那第一次分離的延續。萊辛從沒有假裝自己的行為合宜，她在1997年說：「雖然這樣做很可怕，但我必須做，因為我知道如果自己不這樣做，那我必然會酗酒，或者進瘋人院。我受不了那樣的生活，我就是不能忍受。」在她更惱怒時，就會直言無諱。她曾說：「身邊有孩子時，沒有人能寫得下去。這不行，你就是會發火。」

但是兒子彼得在身邊時，萊辛當然也寫作。她後來說，到達倫敦時，因為要照顧孩子，反而救了她，否則她必然會受到1950年代蘇活區的誘惑。（她寫道：「這裡有

一群才華橫溢的人，但大多數人卻以喝酒和空談浪費了他們的天賦。」）萊辛安排了他們的生活，讓彼得獲得照顧，而她也有時間寫作。起初她找了一份秘書的工作維生，後來她的下一本書預付了一筆版稅，使萊辛得以辭職，專事寫作。在自傳第二卷中，萊辛描述了她在倫敦初期的日常生活：

> 孩子五點醒來時，我也醒了。他爬上我的床，我講或讀故事給他聽，或唱兒歌。我們穿好衣服，他吃早餐，然後我帶他去就在街頭的學校……。我去買點東西，然後真正的一天開始了。匆匆做好這件事或那件事的必要 —— 我稱之為主婦病：「我非得買這東西，一定要打電話給某某，別忘了這個，記下那個。」—— 必須克制自己到達平穩遲鈍的狀態，才能寫作。有時我睡幾分鐘以進入狀況，一邊祈禱電話不要響。睡眠一直都是我的朋友，讓我復原，是我的速成方案，但是正是那些日子，才讓我明白沉浸幾分鐘的價值……你就可以擺脫糾結、安靜、黑暗，隨時準備工作。

萊辛在一整天裡會斷斷續續工作，她會找時間休息、

忙碌家務、洗杯子、收拾抽屜，或者為自己泡杯茶。她寫道：「我四處踱步，雙手忙這忙那。如果憑你眼睛所見來判斷，你會以為我是家務模範。」而其實她的心思一直都放在其他地方 —— 正在進行的寫作計畫上。傳記作家卡羅爾·克萊恩（Carole Klein）說，這些看似漫無目標的寫作時光其實可能生產力驚人，萊辛的目標是每天至少寫七千字。在她整個的作家生涯中，無所事事至關緊要。她認為「身體是通往專心的路徑」，並在這方面把自己與畫家相比。她寫道：「他們在畫室裡隨意閒晃，清洗一枝畫筆，扔掉另一枝。他們雖然準備了畫布，但你可以看出他們的心思放在其他地方。他們凝視著窗外，他們煮咖啡，他們在畫布前站了很久，手裡緊握著畫筆。最後，它開始了：作品。」

TPG／達志影像

　或許是因為萊辛如此辛勤工作並犧牲了太多的心血，以安

排好生活，讓自己能夠寫作，因此了解社會大眾對作家日常作息和工作習慣的故事永不饜足。「當我們（作家）暫時成了演講人，站在講台上高談闊論時，總是有人問我們：你是用文字處理機、鋼筆，還是打字機？你每天寫作嗎？你的日常作息是什麼？」萊辛寫道：

> 這些問題是摸索探究的本能，為求達到這個關鍵點，即你怎麼運用你的精力？你怎麼栽培它？我們所有的人精力都有限，我相信成功的人一定是藉由本能或刻意地學習好好運用自己的精力，而不是四處潑灑。每個人，不論是不是作家，作法都必然有所不同。我認得有些作家，他們每天晚上都徹夜狂歡，然後重新充電而非耗盡電量，於是整天都可以快樂地寫作。但是如果我熬夜聊天，第二天工作成果就會不那麼好。有些作家喜歡清晨盡早開始工作，而另一些作家則喜歡晚上或下午 —— 對我來說幾乎不可能辦到。反覆嘗試吧，找到你所需要、能滿足你需求的事物，你本能的節奏和常規，然後珍惜它。

謝辭

若非幾位傑出女性的支持和洞見，這本書不可能付梓，對這本以女性為主角的書而言，這真是恰如其份。第一位是我的妻子蕾貝卡（Rebecca），她讀了本書每一個版本的草稿，在稿件初期階段就給了我決定性的鼓勵，並對其後的草稿也提供了詳細而清晰的意見。身為藝術家的她長期以來一直都得兼顧自己的創意工作與白天的正職，她既是本書的靈感，也是理想的讀者，她提出深入的問題和建議，讓本書有大幅的改進。

要是沒有我的經紀人 Meg Thompson，那麼本書及前作《創作者的日常生活》都不會問世。她最先看出我在「創作者的日常生活」部落格寫的文章有出書的潛力，為它找到了理想的出版公司 Knopf，並興致勃勃技巧性地引導我一路走上出版業。我還要感謝她的同事 Sandy Hodgman，她盡心盡力地為我作品的外國版本穿針引線。

Knopf 的 Victoria Wilson 發揮了她逾四十五年的出版經驗。她對《創作者的日常生活》一書的指導也塑造了本書的形式，她還提出了許多人選，供我作為本書的題材，包括許多遭受世人忽視的女性，她們的傳記提供了豐富

的資料。她的助手Marc Jaffee提供了不可或缺的協助,其他Knopf的同仁也都十分傑出。我特別要感謝(原)書封設計師Jason Booher;字體設計師Maggie Hinders;製作編輯Kathleen Fridella;文稿編輯Amy Brosey-Láncošová,還有我的宣傳人員Kathryn Zuckerman。Picador的Sophie Jonathan還提供進一步編輯和鼓勵。本書最初構思是列在Vintage Short系列,我要感謝Maria Goldverg最初對這個計畫的支持。

我寫這本書的一個目的,是要納入更多現代的聲音。我要感謝二十位在百忙中撥空和我談論(或以電子郵件與我聯繫)她們工作習慣的女性:伊莎貝·阿言德、夏洛特·布雷、瑞妮·考克斯、佩塔·科因、海頓·鄧南、妮基·喬凡尼、瑪姬·漢布林、希拉·海蒂、瓊·喬納斯、米蘭達·裘麗、約瑟芬·梅克澤佩爾、茱莉·梅雷圖、瑪麗蓮·敏特、梅芮迪斯·蒙克、瑪姬·尼爾森、凱瑟琳·奧佩、卡若琳·史尼曼、瑞秋·懷特瑞、茱莉亞·沃爾夫,和安德烈·奇特爾。我還要感謝協助安排訪問的諸位工作人員:Chandra Ramirez、Galerie Lelong的Danielle Wu、維吉尼亞理工的Virginia C. Fowler、Hugh Monk、Gavin Brown's Enterprise的Emily Bates、Andrea Rosen Gallery的Shu Ming Lim和Laura Lupton、Meckseper

Studio的Katie Korns、Julie Mehretu Studio的Sarah Rentz、Marilyn Minter Studio的Genevieve Lowe、House Foundation for the Arts的Peter Sciscioli和Kirstin Kapustik、Catherine Opie Studio的Heather Rasmussen、Lilah Dougherty、Luhring Augustine的Lisa Varghese、Hazel Willis、First Chair Promotion 的Amanda Ameer 和Becky Fradkin，以及Regen Projects 的Ben Thornborough。

　　一如《創作者的日常生活》，本書是一本合集，取材自已經發表的訪談、傳記、雜誌介紹、日記和信件；若非諸位學者、記者、編輯和翻譯精彩的報導和研究成為我的材料，我絕對無法完成。要不是靠著洛杉磯公共圖書館的資源，館員往返送了數百本書來到我本地的分館，我也做不到。另外我還在洛杉磯加大、洛杉磯郡立藝術博物館和紐約公共圖書館做了研究。本書大部分是在前共濟會館改建的藝術家工作室寫的；我要感謝Nathalie Dierickx和Lisa Raymond提供理想的創作空間。我也感謝Anne Thompson對這本書和其他許多事物的指教。

　　我特別感謝埃德娜·聖文森特·米萊的文學遺囑執行人Holly Peppe追蹤她的相片，還要感謝國會圖書館（Library of Congress）的Barbara Bair以及Bruce Kirby。其他許多人在使用照片和文字許可方面提供了幫助——我

誠摯地感謝他們。在我收集資料時，有三本書特別重要：Eleanor Munro 的 *Originals: American Women Artists*、Cindy Nemser 的 *Art Talk*，和 Claudia Tate 的 *Black Women Writers at Work*。我感謝 Georges Borchardt, Inc.、Cindy Nemser、Read Hubbard，和 Jerome Lindsey 允許我摘錄這些傑作的內文。

在前作《創作者的日常生活》出版後，許多人協助讓它獲得更廣泛的讀者。篇幅所限，我無法全部提及，但我要特別感謝 John Swansburg 邀我在 *Slate* 網路雜誌上發文介紹本書，感謝 Tim Ferriss 為它發行了有聲版本，也感謝先前在 Knopf 宣傳部的 Brittany Morrongiello 在新書發表時大力支持。已故的 Noah Klersfeld 是這本書最早、最熱情的支持者之一，我很遺憾他未能在此展讀續集。

在我二十五歲時，Pennell Whitney 鼓勵我由納許維爾搬到紐約，而且非常重要的是，他提供我數個月的住處，讓我得以在那裡安定下來。雖然我已經離開了紐約，但我把那次的遷徙視為一生決定性的樞紐。若非她在那個重要時刻鞭策我，我相信我寫不出這些書來。

最後，我要感謝我的家人，謝謝他們一生的愛與支持；感謝岳母 Toni 擔任本書的美國西北太平洋區非官方大使；也感謝其他親友，謝謝他們的寬容、慷慨和友誼。

聯經文庫

她們的創作日常

2020年8月初版　　　　　　　　　　　　　　　　　　　定價：新臺幣420元
有著作權・翻印必究
Printed in Taiwan.

著　　　者	Mason Currey		
譯　　　者	莊　安　祺		
叢書主編	林　芳　瑜		
校　　　對	洪　芙　蓉		
內文排版	立全電腦公司		
整體設計	兒　　　日		

出　版　者	聯經出版事業股份有限公司		副總編輯	陳　逸　華		
地　　　址	新北市汐止區大同路一段369號1樓		總編輯	涂　豐　恩		
叢書主編電話	(0 2) 8 6 9 2 5 5 8 8 轉 5 3 1 8		總經理	陳　芝　宇		
台北聯經書房	台 北 市 新 生 南 路 三 段 9 4 號		社　長	羅　國　俊		
電　　　話	(0 2) 2 3 6 2 0 3 0 8		發行人	林　載　爵		
台中分公司	台 中 市 北 區 崇 德 路 一 段 1 9 8 號					
暨門市電話	(0 4) 2 2 3 1 2 0 2 3					
台中電子信箱	e - m a i l：linking2@ms42.hinet.net					
郵 政 劃 撥 帳 戶 第 0 1 0 0 5 5 9 - 3 號						
郵　撥　電　話	(0 2) 2 3 6 2 0 3 0 8					
印　刷　者	文 聯 彩 色 製 版 有 限 公 司					
總　經　銷	聯 合 發 行 股 份 有 限 公 司					
發　行　所	新北市新店區寶橋路235巷6弄6號2樓					
電　　　話	(0 2) 2 9 1 7 8 0 2 2					

行政院新聞局出版事業登記證局版臺業字第0130號

本書如有缺頁，破損，倒裝請寄回台北聯經書房更換。　　ISBN　978-957-08-5576-0 (平裝)
聯經網址：www.linkingbooks.com.tw
電子信箱：linking@udngroup.com

國家圖書館出版品預行編目資料

她們的創作日常/ Mason Currey著．莊安祺譯．初版．

　　新北市．聯經．2020年8月．392面．12.8×18.8公分（聯經文庫）

　　譯自：Daily rituals: women at work

　　ISBN　978-957-08-5576-0（平裝）

　1.藝術家　2.女性傳記　3.創造力

909.9　　　　　　　　　　　　　　　　　　109010140